V

51323

MUSÉE

DE

PEINTURE ET DE SCULPTURE

VOLUME VI

PARIS. — IMPRIMERIE DE E. MARTINET, RUE MIGNON, 2.

MUSÉE

DE

PEINTURE ET DE SCULPTURE

OU

RECUEIL

DES PRINCIPAUX TABLEAUX

STATUES ET BAS-RELIEFS

DES COLLECTIONS PUBLIQUES ET PARTICULIÈRES DE L'EUROPE

DESSINÉ ET GRAVÉ A L'EAU-FORTE

PAR RÉVEIL

AVEC DES NOTICES DESCRIPTIVES, CRITIQUES ET HISTORIQUES

Par LOUIS et RENÉ MÉNARD

VOLUME VI

PARIS

Vᵉ A. MOREL & Cⁱᵉ, LIBRAIRES-ÉDITEURS

RUE BONAPARTE, 13

1872

MUSÉE EUROPÉEN

ÉCOLE HOLLANDAISE

Les institutions politiques qui furent établies à la suite de la guerre des Gueux donnèrent à la peinture historique, en Hollande, une physionomie particulière qui mérite d'être étudiée, malgré le petit nombre d'artistes qui cultivèrent ce genre.

Quand on a visité plusieurs grands musées et qu'on entre dans celui d'Amsterdam, on est frappé par sa physionomie particulière. Dans toute autre galerie publique, la grande salle où sont les pièces les plus importantes est occupée par de grandes toiles, dont les sujets sont empruntés à la religion, à la mythologie ou à l'histoire. Rien de pareil à Amsterdam. Ce n'est pas dans les églises ou dans de somptueux palais que le musée a puisé ses œuvres capitales. Toutes ont été faites pour des municipalités. Nous avons parlé de l'énorme importance qu'avaient à Florence les corporations de métier; mais comme le pays était catholique, les nombreux travaux que les artistes ont exécutés pour elles ont toujours pour sujet quelque trait de la vie du saint qu'elles ont pris pour patron. Il ne pouvait en être

de même dans la Hollande protestante. Les sujets de l'histoire politique étaient également très-difficiles à aborder dans un pays né d'hier et n'ayant pas encore de traditions. La grande peinture, qui n'existe d'ailleurs qu'à l'état d'exception dans l'École hollandaise, s'y montre sous un seul aspect : les scènes de la vie municipale.

Ici c'est le célèbre tableau de van der Helst, dont le Louvre possède une si charmante réduction : les chefs de la corporation des arbalétriers d'Amsterdam qui jugent le prix de l'arc. Plus loin l'immense tableau du même peintre qui, pour la forme et les dimensions, rappelle la *Smala*, d'Horace Vernet, et où l'on voit toute une compagnie autour d'une table. Puis voici Rembrandt avec sa célèbre toile des syndics des marchands drapiers, et ce grand tableau énigmatique qu'on appelle la *Ronde de nuit*, et qui représente une patrouille de la garde civique. Autour de ces œuvres monumentales, qui sont les rares spécimens de la grande peinture en Hollande, apparaît toute une suite de graves portraits, vêtus de noir avec une collerette blanche. Vous ne leur verrez pas ce luxe de rubans et de panaches qui font reconnaître un grand seigneur peint par Rubens ou van Dyck : il n'y a pas d'armoiries. Ce sont généralement des bourgmestres ou des échevins, un marchand de bière ou un fabricant de tissus que le suffrage de ses concitoyens a appelé aux premières fonctions de la ville ou de l'État. Il faut avoir appris l'histoire pour se rappeler que ces sérieuses et pacifiques figures sont celles des hommes contre lesquels toutes les forces de l'Espagne se sont épuisées en vain, et que n'a pu faire plier la puissance de Louis XIV.

Entre la peinture flamande et la peinture hollandaise, bien que toutes les deux aient le plus souvent la réalité

pour but, et que ni l'une ni l'autre ne soit d'un grand style, la différence est capitale. La peinture flamande est surtout coloriste ; elle procède par la qualité et le rapport des teintes. En Hollande, l'art tout entier existe dans le relief et dans les proportions du sombre et du clair. C'est à ce titre que Rembrandt est incontestablement le plus grand maître et le chef de l'École hollandaise.

Peintre épris de la réalité et poète égaré dans le monde mystérieux de la fantaisie, Rembrandt donne au rêve l'aspect de la vérité et à la vérité l'aspect du rêve. Dans la nature, il voit le relief avant la silhouette, la vie avant la tournure, la physionomie avant le style. Tandis que son œil scrute et que son esprit observe, son imagination évoque mille fantômes étranges que son pinceau traduit en saisissantes réalités. Ses architectures ne sont d'aucun pays et d'aucun temps, pas plus que les bizarres friperies dont il affuble ses personnages. Ce n'est ni dans un recueil de costumes, ni sur la place publique qu'il a trouvé tout cela. Les hallucinations de sa pensée ont surgi devant lui tout d'un coup inondées par cette lumière étrange et mystérieuse dont il a seul possédé le secret, et lui, dans le demi-jour de son atelier qu'éclairait une lucarne, l'œil fixé sur la nature, il s'efforçait de copier religieusement son modèle, dont le contour disparaissait à ses yeux pour ne montrer que des creux ou des saillies.

Nous avons dit que la peinture monumentale, qui avait pris en Italie un si grand développement, n'existait pour ainsi dire pas en Hollande. La grande peinture aurait difficilement trouvé son emploi dans un pays où le culte interdisait l'art religieux. Ne pouvant être décorative, la peinture se fit meublante. Les institutions libérales que s'était donné la Hollande, en y faisant naître la prospérité, four-

nissaient à ce petit peuple le moyen de satisfaire sa passion pour les arts.

Dans un pays où les artistes sont par goût et par tradition observateurs exacts de la nature, et dans un art où le paysage joue un rôle capital, la configuration géographique devait avoir une grande influence sur la peinture. Ce n'est pas seulement par la nature des choses représentées que le climat humide et froid des Pays-Bas a influé sur l'art, c'est encore par la tournure d'esprit qu'il a donnée aux habitants. Là le premier besoin est celui d'une habitation chaude et commode qui vous mette à l'abri des rigueurs du climat. Toute la vie se concentre dans le foyer domestique. La vie intime tient une place énorme dans l'École hollandaise. Les peintres de la vie bourgeoise : les Mieris, les Metzu, les Terburg, nous montrent dans des logis commodes et bien fermés des meubles reluisants, des poteries délicates, une vaisselle propre, et tout ce qui constitue le bien-être, dans un pays où l'on ne peut le trouver que chez soi. Cette tendance se manifeste dès l'origine, et les madones de van Eyk et de Memlink sont des ménagères vigilantes qui, avant de nous montrer le divin Enfant, ont eu soin que tout fût bien propre et convenablement rangé dans l'appartement.

Un autre effet du climat est l'importance qu'il donne à l'habillement. La forme humaine disparaît sous la chaude et lourde enveloppe qui la recouvre de toute part.

Aussi les artistes n'ont pas souvent peint le nu. La Hollande n'a pas un seul sculpteur. Les peintres italiens habillent leurs figures avec des draperies ; ceux des Pays-Bas les vêtent avec des étoffes. Cette différence est capitale. Parmi les grands maîtres italiens, les Vénitiens sont les seuls qui n'aient pas couvert leurs figures de vêtements destinés seulement à en accentuer le mouvement par les

plis et sans caractère déterminé, mais les Vénitiens eux-mêmes sont pleins de fantaisie. Pour voir comment la peinture peut rendre la laine, la soie, le drap, le velours et le damas, ce n'est pas à Venise qu'il faut aller, c'est dans les Pays-Bas. Les Vénitiens sont trop décorateurs pour pouvoir s'astreindre à l'exactitude d'un détail.

Un trait bien caractéristique dans les races du Nord, c'est la voracité. Les Vénitiens ont souvent représenté des repas; mais il y a une différence entre les festins vénitiens et les festins flamands. Dans un banquet vénitien, le plaisir de savourer les mets sera un plaisir accessoire ; il accompagnera celui qu'on éprouve à regarder de belles femmes, à entendre de bonne musique, à tenir ou écouter d'aimables propos, à respirer le frais dans de jolis jardins, à l'ombre des portiques. Dans une kermesse, la gloutonnerie déborde, et si l'on s'amuse aussi à embrasser les filles, le pot de bière est toujours le personnage principal. Les victuailles, entassées en monceau, donnent des rêves d'indigestion, et si, monté sur son tonneau, le musicien réclame les droits de l'art, c'est parce que les sons qu'il produit ne sont que du bruit mêlé aux vociférations et aux clameurs de la foule.

Il y a dans les Pays-Bas deux catégories de peintres : les sédentaires et les nomades. Les premiers trouvent chez eux leur idéal, et, sans sortir de leur jardin ou de leur maison, s'absorbent tout entier dans une imitation exacte et approfondie, ou dans une rêverie sans fin, comme les grèves de leur pays, dont l'horizon brumeux ne quitte jamais leur esprit. Les artistes voyageurs, au contraire, bien plus brillants dans l'exécution, bien plus variés dans leurs représentations, ont pourtant quelque chose de généralement superficiel, et quand ils n'ont pas comme Rubens une ima-

gination qui déborde, leur œuvre amuse plus qu'elle n'attache.

Il est aisé de voir dans les petites figures de Berghem ou de Karel Dujardin que ce n'est pas la Hollande qui en a fourni les types. Les personnages et les animaux sont toujours touchés avec infiniment d'esprit ; la composition en est très-cherchée, et c'est bien moins la naïveté de l'observation que le goût et la disposition qui en font le charme. La plupart des artistes nomades des Pays-Bas se rendaient à Rome en traversant la France ; ils descendaient aux mêmes auberges et formaient entre eux comme une sorte de compagnonnage.

Mais si aimable et charmante que soit cette peinture, il ne faut jamais y chercher une inspiration sérieuse ou une œuvre longuement réfléchie. Aussi dans l'École hollandaise, les peintres sédentaires, qui se sont bornés à observer avec religion ce qu'ils avaient sous la main, occupent-ils une place beaucoup plus élevée que ces nomades. Ce sont de véritables peintres de mœurs que ces artistes des Pays-Bas, et leur œuvre n'est pas moins précieuse pour l'histoire de leur temps et de leur pays que pour le plaisir qu'elle nous cause. C'est là le réalisme intelligent, celui qui ne s'arrête pas à l'écorce, mais fouille au fond des choses, et en peignant les hommes peint leur caractère. Comparez un buveur de Téniers à un buveur d'Ostade, et voyez s'il n'y a pas là toute la différence qui sépare la Belgique, province presque française, de la Hollande, province presque allemande. La kermesse de Téniers est plus bruyante ; elle est pleine de grosses saillies, et le buveur qui tombe sous la table a crié peut-être encore plus qu'il n'a bu. L'ivrogne d'Ostade boit avec plus de conscience ; il est grave et heureux. Le fumeur qui, tenant son pot de bière, regarde avec

délice la fumée qui sort de sa bouche, est peut-être l'image la plus complète qu'on ait donnée de la volupté.

Entrons un moment chez Ostade, dans cet intérieur où il s'est représenté avec sa femme et ses huit enfants. Le père seul a son chapeau sur la tête, comme il convient au chef de la famille. La laideur des enfants sur lesquels il promène un regard bienveillant ne laisse aucun doute sur sa paternité, et l'uniformité de leur costume montre que la mère vigilante leur évitera tout sujet de jalousie. Mais quelle tranquillité, quelle bonhomie dans toute cette scène ! Comme on voit que tout cela est moral. Soyez sûr qu'on y lit la *Bible* plus souvent qu'on n'y chante la gaudriole. C'est grave, c'est honnête, c'est protestant. Si les quakers savaient peindre, c'est comme cela qu'ils peindraient.

Parmi ces artistes, connus sous le nom de petits maîtres hollandais, on retrouve toutes les nuances de l'observation. Jean Steen, qui fut cabaretier, Adrien Brauwer, qui fut trop souvent le héros des scènes qu'il représente, se sont faits les peintres de la vie populaire, tandis que les Gérard Dow, les Miéris, les Terburg, les Metzu, peignaient la vie bourgeoise. A côté des peintres observateurs de la société, il y a les peintres observateurs de la campagne : Van Goyen, qui aime à contempler les barques remontant paisiblement le cours d'une rivière ; Wynants, qui se complaît dans les ondulations du terrain ; Ruisdaël, qui roule sur les vagues ses ciels orageux ; Albert Cuyp, ami des brouillards lumineux ; Van de Velde, qui, le long des grèves paisibles, suit les lointains horizons ; van der Neer, le peintre de la lune et des fraîcheurs de la nuit ; Paul Potter, qui étudie les animaux avec la passion d'un philosophe sondant le cœur humain ; tous sont là, en face de la nature, en face de leur rêve, et quand on cherche où ils ont puisé leur inspiration, on voit

qu'ils ont sincèrement aimé la campagne, qu'ils l'ont rendue avec l'émotion qu'ils ressentaient.

LUCAS DE LEYDE.

1394-1539.

Lucas de Leyde était fils d'un peintre sur verre, qui lui donna les premiers principes de son art et l'envoya ensuite dans l'école de Corneille Engelbrechten. Son aptitude était telle qu'on cite des compositions qu'il fit à neuf ans. Lucas de Leyde est le patriarche de l'École hollandaise et le premier grand maître qu'elle ait produit. Ses estampes sont très-recherchées. Lucas de Leyde a parcouru les Pays-Bas avec Jean Mabuze son ami. On a attribué à des excès de plaisir la maladie de langueur dont il mourut à son retour ; mais la biographie de cet artiste présente beaucoup d'incertitude.

LA CIRCONCISION.

Pl. 1.

(Hauteur 30 cent., largeur 26 cent.)

Galerie de Munich.

L'enfant Jésus, qu'on tient dans les bras, est circoncis par le grand-prêtre. La sainte Vierge et sainte Anne assistent à la cérémonie. — Lithographié par Strixner.

TENTATION DE SAINT ANTOINE.

Pl 2.

(Diamètre 0m.,28 cent.)

(Tableau rond.)

Galerie de Dresde.

Le saint s'est retiré à l'écart pour prier. Il tient un chapelet, et près de lui on voit une croix et un livre ouvert. Le démon, sous les traits d'une jeune et jolie femme élégamment vêtue, cherche à tenter le saint ermite en lui présentant un sceptre et une boîte pour désigner la puissance et la richesse. La corne du diable apparaît à travers sa coiffure féminine.

ZUSTRIS.

XVIe SIÈCLE.

On ne sait rien sur cet artiste, sinon qu'il est né à Amsterdam, et que Vasari le cite comme ayant reçu des conseils du Titien.

VÉNUS ET L'AMOUR.

Pl. 3.

(Hauteur 1m,34 cent., largeur 1m,80 cent.)

Louvre.

Vénus est couchée sur un lit richement sculpté et pose la main droite sur des colombes, que l'Amour, couché sur un coussin, désigne avec sa flèche.

J. SCHOREEL.

1495-1562.

Jean, natif de Schoreel, petit village près d'Alkemaer, fit ses premières études avec Cornelis et Jean Mabuze. Il alla ensuite à Nuremberg, où il travailla avec Albert Durer, dont il se sépara bientôt à cause de la diversité de leurs opinions religieuses. Jean Schoreel est le premier artiste des Pays-Bas qui ait entrepris le voyage d'Italie; à Rome, il fit le portrait d'Adrien VI, pour le collége de Louvain, que ce pape avait fondé. Il est allé aussi à Jérusalem, dont il a rapporté une foule d'études curieuses, dont il se servait souvent pour faire des fonds dans les sujets de sainteté.

LA MORT DE LA VIERGE.

Pl. 4.

Galerie de Munich.

La Vierge tient un cierge à la main pour indiquer l'ardeur dont brûle son âme, près de retourner devant son créateur; l'apôtre Jean paraît l'exhorter à ne plus s'occuper que de sa nouvelle patrie, tandis que les autres apôtres semblent témoigner leur regret de la perte qu'ils vont faire. On voit, sur le devant, l'un d'eux tenant une croix d'une main et un goupillon de l'autre. — Lithographié par Stricener, Bergmann.

POELEMBURG.

1586-1666.

Corneille Poelemburg naquit à Utrecht et entra fort jeune chez Abraham Bloemaert, qu'il quitta promptement pour aller à Rome, où il s'attacha à la manière d'Elsheimer. Quand il fut de retour dans son pays, il obtint une grande vogue. Rubens lui-même voulut avoir des tableaux de sa main. Charles Ier appela Poelemburg à Londres et voulut l'attacher à son service ; mais le peintre préféra retourner dans sa ville natale, où il peignit jusqu'à son dernier jour. Poelemburg a fait un grand nombre de petits paysages, dans lesquels il a introduit souvent des figures nues.

BAIGNEUSES.

Pl. 5.

(Hauteur 20 cent., largeur 28 cent.)

Musée de Milan.

Des femmes sont occupées à se baigner au bord d'une rivière. Au fond du paysage on voit une ruine.

HONTHORST.

1592-1680.

Gérard Honthorst naquit à Utrecht et fut élève d'Abraham Bloemaert. Il vint s'établir à Rome, où il reçut le nom de *Gérard de la nuit*, à cause de l'habileté avec laquelle il savait

représenter les effets de lumière. Il alla ensuite en Angleterre, où il exécuta un grand nombre de tableaux pour le roi Charles I^{er}. De retour en Hollande, il reçut le titre de peintre du prince d'Orange, et peignit plusieurs compositions dans le palais du Bois, près de la Haye.

MARCHE DE SILÈNE.

Pl. 6.

(Hauteur 2^m,08 cent., largeur 2^m,76 cent.)

Musée du Louvre.

Le vieux Silène, monté sur son âne traditionnel, est soutenu par une bacchante et un satyre qui l'aide à boire un vase rempli de vin.

WYNANTS.

1600-1677?

On ignore le nom du maître de Wynants, mais il eut la gloire de compter parmi ses élèves Wouvermans et Adrien Van de Velde. Wynants est le fondateur de l'école de paysage qui a tant illustré la Hollande ; mais, malgré son importance dans l'histoire de l'art, on ne connaît aucun détail sur sa vie : la date même de sa naissance et de sa mort sont à peu près hypothétiques.

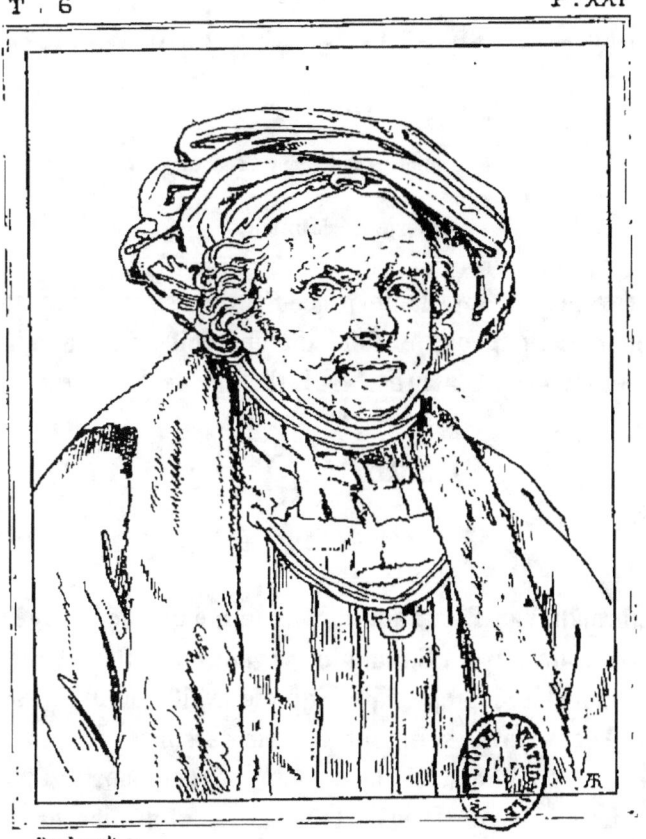

REMBRANDT

PAYSAGE. — UN CHASSEUR ET UNE DAME A CHEVAL.

Pl. 7.

(Hauteur 60 centimetres, largeur 42 centimètres.)

Galerie de Munich.

Un cavalier et une dame précédés d'un valet traversent un chemin sablonneux. Au fond on aperçoit une chaumière ombragée de grands arbres. — Lith. par Sedlemayrder.

REMBRANDT.

1608-1669.

Rembrandt Van Ryn naquit dans le moulin de son père, près la ville de Leyde. Sa famille, voyant qu'il n'avait aucun goût pour les études classiques qu'on avait voulu lui faire faire, le laissa suivre son goût pour le dessin, et il eut successivement pour maîtres Jacob van Suanembourg, Pieter Lastman, et Jacob Pinas, tous artistes médiocres qui n'exercèrent sur son talent aucune influence. Retiré bientôt dans le moulin de son père, Rembrandt se livra exclusivement à l'étude de la nature, et s'attacha surtout à approfondir les effets de l'ombre et de la lumière. Un tableau qu'il vendit 108 florins à la Haye lui donna conscience de son talent et le combla de joie, au point qu'au lieu de revenir à pied comme d'habitude, il prit un chariot de poste pour apporter plus promptement à son père la nouvelle d'un si heureux début. Vers 1630, il s'établit à Amsterdam, où il acquit bientôt une vogue immense pour ses portraits et ses tableaux d'histoire et de genre. Rembrandt est un

des artistes sur la biographie desquels on a fait le plus de contes. Pour faire contraste avec Rubens, qui avait des goûts de gentilhomme, on a souvent représenté Rembrandt comme un type d'avarice sordide et de mœurs abjectes. Rembrandt, qui a gagné des sommes considérables, est mort dans la misère : sa passion pour les gravures, les tableaux et les objets d'art de toute sorte, avait causé sa ruine, et les catalogues de l'inventaire qu'on fit deux fois de son mobilier pour des ventes forcées est parvenu jusqu'à nous. Rembrandt, qui n'imita jamais personne, a eu après lui un grand nombre d'imitateurs. A la passion du réel et du pittoresque, qui devint grâce à lui le principal charme de l'École hollandaise, Rembrandt joignait une hardiesse d'invention, une science de l'effet et un sentiment poétique qui en font un homme exceptionnel. Malgré la laideur de ses types, il a su rendre les scènes de la Bible et du Nouveau Testament avec un rare sentiment religieux. Ses portraits ont un relief extraordinaire et une expression pénétrante qui laisse deviner l'âme à travers le visage.

Rembrandt a fait un grand nombre d'eaux-fortes, et dans cet art comme dans la peinture on le trouve absolument original. Un désordre facile, une liberté vagabonde, un effet puissant et toujours combiné d'une façon mystérieuse et poétique, sont le caractère propre de ses gravures comme de ses tableaux. Rembrandt représente le point culminant de l'École hollandaise, comme Rubens celui de l'École flamande.

SACRIFICE D'ABRAHAM.

Pl. 8.

(Hauteur 1m,50 cent., largeur 1m,15 cent.)

Saint-Pétersbourg (Ermitage).

Isaac, les mains liées derrière le dos, est couché sur le bûcher où il doit être immolé. Abraham lui pose une main sur la bouche pour l'empêcher de crier, et dans l'autre il tient déjà le couteau fatal, qui tombe au moment où l'ange lui arrête le bras. — Gravé par Haid.

SAMSON SURPRIS PAR LES PHILISTINS.

Pl. 9.

(Hauteur 2m,40 cent., largeur 3m.50 cent.)

Dalila, profitant du sommeil de Samson, fit raser les sept touffes mystérieuses de ses cheveux, après quoi le réveillant, elle lui dit : « Samson, voilà les Philistins qui viennent fondre sur vous... » Les Philistins l'ayant donc pris, lui crevèrent les yeux et l'emmenèrent à Gaza chargé de chaînes. — Gravé par Landerer et Jacobi.

LA FAMILLE DE TOBIE.

Pl. 10.

(Hauteur 0m,68 cent., largeur 0m,52 cent.)

Louvre (intitulé : l'*Ange Raphael quittant Tobie*).

L'ange s'élève dans le ciel au milieu d'une lumière

éblouissante. Le vieux Tobie est prosterné, et le jeune Tobie à genoux à côté de son père. Derrière eux, sur le seuil de la maison, Sara joint les mains dans l'attitude de l'étonnement, et Anne, confuse d'avoir douté de la protection céleste, détourne la tête et laisse tomber sa béquille.— Gravé par Denon, Frey et Malhête.

LA CIRCONCISION.

Pl. 11.

Les prêtres, réunis dans le temple avec la famille, sont en train de circoncire l'enfant Jésus : cet usage avait lieu, selon la religion des Juifs, en souvenir de l'alliance que Dieu avait faite avec Abraham pour distinguer sa descendance avec celles des autres nations.

JÉSUS-CHRIST APAISANT UNE TEMPÊTE.

Pl. 12.

(Hauteur 1m,60 cent., largeur 1m,10 cent.)

Un jour, voulant éviter la foule avec ses disciples, Jésus-Christ monta sur une barque, et sur le soir, voulant se rendre sur un autre point du lac, ils le traversèrent. « Or, il s'éleva une grande bourrasque de vent qui portait les flots dans la barque, de sorte qu'elle se remplissait d'eau : pendant ce temps Jésus dormait à la poupe sur un coussin. Mais les apôtres le réveillèrent en lui disant : Quoi! Maître, voulez-vous nous laisser périr? Alors s'étant levé, il menaça le vent et fit taire la mer. Le vent s'arrêta donc, et il se fit un grand calme. » — Gravé par Fittler et Exschau.

ENLÈVEMENT DE GARNYMÈDE.

Pl. 13.

(Hauteur 2m,15 cent., largeur 1m,10 cent.)

Galerie de Dresde.

Un aigle enlève par sa chemise un jeune enfant que la peur fait pleurer, sans cependant avoir lâché la grappe de raisin qu'il tenait, sans doute pour indiquer que ses fonctions doivent être de verser à boire à Jupiter. — Gravé par Schulze.

LEÇON D'ANATOMIE.

Pl. 14.

(Hauteur 2 metres, largeur 2m,60 cent.)

Musée de la Haye.

Le cadavre est couché sur la table. Le professeur Tulp, la tête coiffée d'un chapeau à large bord, et tenant en main un instrument de dissection, fait une démonstration d'anatomie devant un auditoire attentif. — Gravé par Frey.

ADOLPHE, PRINCE DE GUELDRE, MENAÇANT SON PÈRE.

Pl. 15.

(Hauteur 4m,70 cent., largeur 1m,30 cent.)

Musée de Berlin.

Arnould d'Egmond, duc de Gueldre en 1433, avait un

fils nommé Adolphe. Philippe de Comines raconte que « comme Arnould se voulait aller coucher, son fils l'enlève, le mène cinq lieues à pied, sans chausse, par un temps très-froid, et le met au fond d'une tour, où il n'arrive de clarté que par une bien petite lucarne. Charles, duc de Bourgogne, chercha à faire un accommodement entre eux, mais le prince Adolphe s'y refusa, en disant : « Il y a quarante-quatre ans qu'Arnould est duc, il est bien juste que je le sois à mon tour. — Gravé par Schmidt, Berger.

LA GARDE DE NUIT.

Pl. 16.

(Hauteur 4 mètres, largeur 5m,30 cent.)

Musée d'Amsterdam.

Une réunion d'arquebusiers part pour le tir. Au milieu du tableau est le capitaine en compagnie d'un des principaux officiers. A gauche, un des arquebusiers charge son arme, et derrière lui on aperçoit une jeune fille portant suspendu à sa ceinture un coq blanc qui sans doute sera le prix du vainqueur. Ce tableau est le plus grand qu'ait fait Rembrandt, et est généralement considéré comme son chef-d'œuvre. — Gravé par Claessens.

ALBERT CUYP.

1605-1672 ?

Albert Cuyp est élève de son père qui peignait le paysage. Il a peint des animaux, des paysages, des marines, des

portraits et des fleurs, d'une exécution large et souvent d'une admirable couleur. Ses tableaux représentent ordinairement des vues de Dordrecht, son pays natal. Cet artiste n'a pas été apprécié de son vivant comme il le méritait ; ce n'est que depuis le commencement de ce siècle que ses tableaux atteignent des prix élevés dans les ventes.

CAVALIERS VENANT DE LA CHASSE.

Pl. 17

(Hauteur 1^m,17 cent., largeur 1^m,82 cent.)

Louvre (sous le titre : *La promenade*).

Trois cavaliers passent devant la lisière d'un bois. Celui qui est par derrière reçoit une perdrix d'un garde-chasse accompagné de deux chiens. Au fond, on aperçoit un village avec des tours en ruine. — Gravé par Lavalé.

TERBURG.

1608-1681

Gérard Terburg est élève de son père qui était peintre d'histoire. Il voyagea en Allemagne et en Italie, et fut appelé à Madrid par le roi d'Espagne, qui le combla de faveurs. Il passa ensuite en Angleterre, puis en France, et revint dans sa patrie s'établir à Deventer dont il devint bourgmestre. Ses tableaux, très-finis, quoique d'une exécution large et vive, sont d'une couleur pleine de vigueur et d'harmonie. Son chef-d'œuvre est le tableau dans lequel il a représenté le serment prêté par les ministres plénipotentiaires de toutes les puissances de l'Europe, lors du congrès

de Munster, auquel il avait assisté dans son voyage en Allemagne.

UN OFFICIER ET SA FEMME.

Pl. 18.

(Hauteur 60 cent., largeur 52 cent.)

Musée de la Haye.

Un homme qui porte une cuirasse et de grandes bottes est assis et tient une lettre que vient de lui remettre un autre homme debout devant lui. La main gauche est posée sur l'épaule d'une femme appuyée sur ses genoux.

MILITAIRE FAISANT DES OFFRES A UNE JEUNE FEMME.

Pl. 19.

(Hauteur 48 cent., largeur 30 cent.)

Louvre.

Une femme vêtue d'une robe de satin blanc et d'un corsage de velours bordé d'hermine est assise près d'une table et tient un verre à la main. Elle regarde attentivement les pièces d'or que lui offre un militaire assis près d'elle. — Gravé par Audouin.

A. BRAUWER.

1608-1640.

Adrien Brauwer était fils d'une pauvre brodeuse pour qui

il faisait des dessins de fleurs ou d'oiseaux. Frans Hals, ayant remarqué ses dispositions, le prit chez lui et Brauwer fit de rapides progrès. Mais s'apercevant que son maître s'appropriait des ouvrages de lui et les vendait fort cher, il s'enfuit, et habita successivement Amsterdam, Anvers et Paris. Brauwer avait une vie très-dissipée, ne travaillait que quand le besoin l'y forçait, et tout en vendant fort bien ses tableaux se trouvait souvent dans la misère. A Anvers, il fut arrêté comme vagabond et mis en prison. Rubens l'en tira et le prit chez lui; mais les habitudes aristocratiques de Rubens ne purent convenir à Brauwer qui le quitta, reprit sa vie de bohème et finit par mourir à l'hôpital. Rubens le fit enterrer et voulait même lui élever un monument dont il avait fait le dessin; mais la mort ne lui permit pas d'exécuter ce projet.

PAYSANS CHANTANT.

Pl. 20.

(Hauteur 30 cent., largeur 27 cent.)

Galerie de Munich.

Un paysan, assis sur un baquet, chante en raclant avec une petite baguette sur un violon sans corde. Un autre, placé derrière lui, l'accompagne en tenant son verre; deux autres sont assis, avec une femme, devant une cheminée. — Lithographié par Strixner.

OSTADE.

1610-1695.

Adriaan Van Ostade naquit à Lubeck, mais vint fort jeune à Harlem, où il étudia chez Frans Hals, et devint l'ami d'Adriaan Brauwer qui exerça toujours sur son talent une grande influence. L'approche de l'armée française, en 1662, effraya tellement Van Ostade, qu'il vendit subitement tout ce qu'il avait avec l'intention de retourner dans son pays. Mais l'invasion française n'ayant pas eu de suite, Van Ostade se fixa à Amsterdam où ses ouvrages étaient fort recherchés. Ostade avait évidemment une admiration profonde pour Rembrandt; il a, comme ce maître, un coloris chaud et limpide, et une science étonnante du clair-obscur. Comme lui aussi, il est absolument insensible au sentiment de la beauté des formes et à la grâce des mouvements. Les figures sont souvent d'une laideur remarquable, mais ses tableaux sont toujours doués de cet attrait puissant qui résulte d'un vif sentiment de la nature et du pittoresque. Plus jeune de quelques années que son frère, dont il est l'élève, Isaak Ostade l'a souvent imité dans ses premiers ouvrages, mais ensuite le paysage devient prépondérant dans ses tableaux, et la touche différente dans les figures. Isaak Ostade a fait principalement des vues de village, des effets d'hiver et des scènes familières. Quoique généralement inférieur à son frère, il est considéré comme un des plus grands maîtres de l'École hollandaise.

T. 6 P. XXII

ADRIEN VAN OSTADE.
ADRIANO VAN OSTADE.

FAMILLE D'OSTADE.

Pl. 21.

(Hauteur 0m,70 cent., largeur 0m,80 cent.)

Louvre.

Adrien Van Ostade est assis et tient la main de sa femme placée près lui. Son fils aîné est debout, un peu derrière, tandis que ses cinq filles sont de l'autre côté du tableau. Au milieu du tableau, on voit un homme et une femme debout, qu'on suppose être Isaak Van Ostade et sa femme. — Gravé par Oostman.

FÊTE DE FAMILLE.

Pl. 22.

(Hauteur 1m,40 cent., largeur 2m,61 cent.)

Collection particulière.

A gauche, on voit une grande cheminée sous laquelle est entrée une servante qui s'occupe à faire frire des huîtres. Près de là, un homme debout retient dans ses bras une femme qui semble être la maîtresse de la maison, et un autre, assis non loin, paraît s'égayer de ce qu'ils disent. Des danseurs occupent le milieu de la salle au fond de laquelle est un musicien qui joue du violon.

JEU INTERROMPU.

Pl. 23.

(Hauteur 0^m,47 cent., largeur 0^m,16 cent.)

Musée de Berlin.

A la porte d'une maison de village, sous quelques arbres, dont l'ombrage est augmenté par des guirlandes de houblon, des paysans attablés jouent aux cartes sur un tonneau et semblent se disputer au sujet de la partie.

LE CHANSONNIER.

Pl. 24.

(Hauteur 50 cent., largeur 40 cent.)

Musée de la Haye.

Sur le devant d'une maison ombragée par un arbre, un chansonnier cherche, en s'accompagnant de son violon, à égayer une famille de paysans : au premier plan, un enfant joue avec un chien. — Gravé par Bovinet.

LE MAÎTRE D'ÉCOLE.

Pl. 25.

(Hauteur 40 cent., largeur 23 cent.)

Louvre.

Assis à une table, le maître d'école menace de sa férule un enfant qui pleure en tenant son chapeau. Divers groupes

d'enfants sont occupés à jouer ou à étudier leur leçon. — Gravé par Bovinel.

L'ARRACHEUR DE DENTS.

Pl. 26.

(Hauteur 0m,31 cent., largeur 0m,40 cent.)

Galerie de Vienne.

Un dentiste ambulant est en train d'exercer son industrie sur un malheureux qui jette des cris. La famille du patient, réunie autour de lui, regarde l'opération. — Lithographié par Lauger.

UN FUMEUR.

Pl. 27.

(Hauteur 0m,28 cent., largeur 0m,23 cent.)

Louvre.

Un paysan, coiffé d'un chapeau gris à haute forme, se dispose à allumer sa pipe dans un réchaud qu'il tient de la main gauche. Au fond, une servante regarde deux paysans qui jouent aux cartes. — Gravé par Duprcel.

LES PATINEURS.

Pl. 28.

(Hauteur 1 mètre, largeur 1m,50 cent.)

Louvre.

Un homme, sa femme et son petit enfant patinent sur

une rivière glacée. Au premier plan, quatre enfants jouent avec un traîneau abandonné. Un cheval, attelé à un traîneau, gravit un chemin sur le rivage, où l'on voit une chaumière et un grand arbre dépouillé de ses feuilles. Ce tableau est d'Isaak van Ostade.

BOTH.

1610-1650.

Jean Both, dit Both d'Italie, né à Utrecht, reçut, ainsi que son frère André Both, les premières leçons de son père, puis entra dans l'atelier d'Abraham Bloemart. Les deux frères allèrent ensuite en Italie où ils étudièrent la manière de Claude Lorrain. Ils ont presque toujours collaboré ensemble : en général, Jean Both faisait les paysages, et son frère André y mettait des figures et des animaux. Étant allés à Venise, André Both tomba dans un canal et s'y noya. Son frère en conçut le plus violent chagrin, et mourut la même année.

PAYSAGE. FEMME CONDUISANT UN TROUPEAU.

Pl. 29.

(Hauteur 0^m,50 cent., largeur 36 cent.)

Galerie de Munich.

Une femme marche derrière son troupeau qui traverse un ruisseau sous des arbres touffus. — Lithographié par Stier.

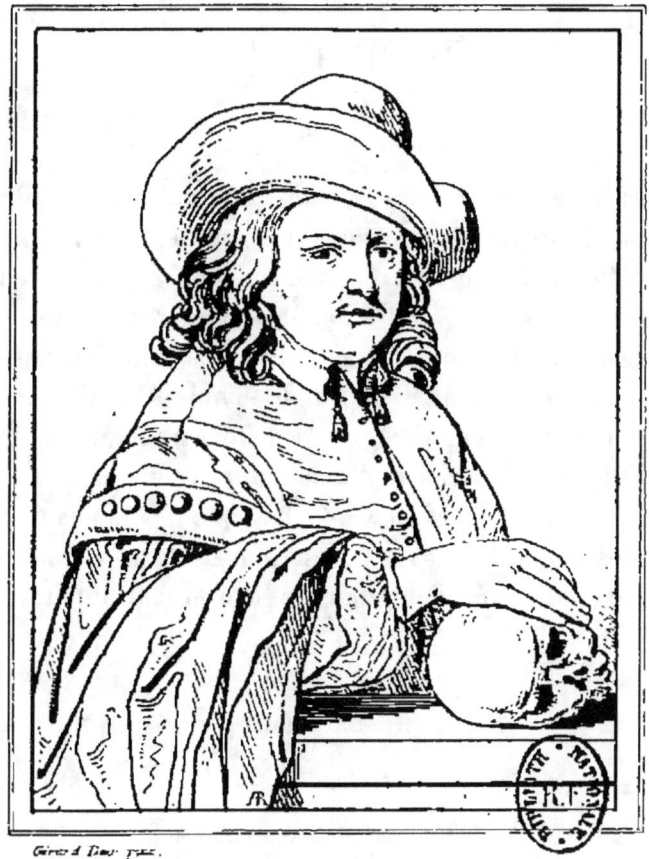

GÉRARD DOW.
GERARDO DOW.
GERARDO DOW.

GÉRARD DOW.

1598-1674.

Gérard Dow naquit à Leyde, d'un père qui était peintre sur verre. Il apprit d'abord l'état de son père, puis entra dans l'atelier de Rembrandt. Comme son maître, il a souvent éclairé les objets d'en haut avec des lumières étroites et par conséquent très-vives ; mais, dans les autres parties, il ne lui ressemble point. Rembrandt semble toujours plein d'enthousiasme et de poésie ; Gérard Dow n'est qu'un imitateur patient et laborieux, d'une nature froide et presque sans mouvement. Gérard Dow n'a fait que des tableaux de très-petites dimensions et a poussé plus loin que personne le précieux de l'exécution, tout en conservant l'unité de l'effet.

TOBIE ET SA FEMME.

Pl. 30.

(Hauteur 0^m,70 cent., largeur 0^m,58 cent.)

Collection particulière.

Tobie et sa femme sont assis et en prière ; ils sont à côté l'un de l'autre et séparés seulement par une petite table où ils vont prendre leur repas.

LA FEMME HYDROPIQUE.

Pl. 31.

(Hauteur 0m,83 cent., largeur 0m,67 cent.)

Louvre.

Une femme, atteinte d'une maladie grave, est assise dans un fauteuil près d'une fenêtre. Sa fille en larmes lui tient la main, tandis qu'une servante offre à la malade une cuillerée de bouillon. Le médecin, debout, tient une fiole qu'il considère attentivement. Ce tableau, qui faisait partie de la galerie royale de Turin, a été donné au général Clausel, par le roi Charles-Emmanuel IV, comme témoignage de sa satisfaction. Le général en a fait hommage au musée du Louvre. — Gravé par Claessens, Fosseyeur.

CHARLATAN.

Pl. 32.

(Hauteur 1 metre, largeur 0m,70 cent.)

Galerie de Munich.

Un charlatan, placé devant une table sur laquelle est un siége, fait sa péroraison devant des paysans qui l'entourent. Au fond, on voit une église.

MARCHANDE DE BEIGNETS.

Pl. 33.

(Hauteur 0m,70 cent., largeur 50 cent.)

Galerie de Florence.

Une marchande de beignets est en train de débiter sa marchandise à deux enfants, dont l'aîné, qui est une petite fille, lui pose dans la main une pièce de monnaie. — Peint sur cuivre.

LA JEUNE MÈRE.

Pl. 34.

(Hauteur 0m,72 cent., largeur 50 cent.)

(Cintré par le haut.)

Musée de la Haye.

Une femme, assise, travaille près d'un petit enfant couché dans un berceau contre lequel est une jeune fille accroupie. Au premier plan, on voit divers ustensiles de ménage, et au fond on aperçoit une cuisine. — Gravé par Dambran, Chataignier.

CUISINIÈRE HOLLANDAISE.

Pl. 35.

(Hauteur 35 cent., largeur 27 cent.)

Louvre.

Une cuisinière, vue à mi-corps, verse du lait dans un

2.

vase placé sur l'appui d'une fenêtre, où l'on voit un chou, des carottes et une lanterne. — Gravé par Moitte, Sarabat, Lips.

ÉPICIÈRE DE VILLAGE.

Pl. 36.

(Hauteur 0ᵐ,38 cent., largeur 28 cent.)

(Cintré par le haut.)

Louvre.

L'épicière, debout devant son comptoir, pèse quelque chose dans ses balances. En face d'elle, une vieille femme, assise, compte sa monnaie, et sa servante, debout, semble dire quelque chose à la marchande. — Gravé par Dambrun.

PORTRAIT DE GÉRARD DOW.

Pl. 57.

(Hauteur, 0ᵐ,33 cent., largeur, 0ᵐ.27 cent.)

Gérard Dow, tenant en main son violon, est assis dans un fauteuil près d'une table, où l'on voit une mappemonde et des livres.

LA FAMILLE DE G. DOW.

Pl. 38.

(Hauteur 50 cent., largeur 40 cent.)

Louvre, sous le titre : *Lecture de la Bible.*

Une vieille femme avec des lunettes, qui passe pour la

mère de Gérard Dow, fait une lecture à son mari, assis en face d'elle. La chambre est éclairée par une seule fenêtre : la lumière vient frapper directement sur le livre que tient la mère de Gérard Dow, dont la tête n'est éclairée que par reflet. — Gravé par Defrey

PIERRE DE LAER.

1613-1674.

Pierre de Laer vint fort jeune à Rome et y resta seize ans. Il y fut surnommé *Bamboche*, par allusion aux scènes qu'il aimait à représenter. Pierre de Laer était difforme de corps, mais d'un esprit très-vif : il fut l'ami du Poussin et de Claude Lorrain. Lorsqu'il revint dans son pays il se fixa à Harlem, et peignit un grand nombre de tableaux représentant généralement des chasses, des foires, des fêtes publiques, des attaques de voleurs, etc., etc.

FÊTE DE VILLAGE.

Pl. 39

(Hauteur 1 mètre, largeur 1^m,40 cent.)

Musée de Vienne.

Des paysans sont attablés à la porte d'une auberge italienne, placée dans une rue de village. D'autres dansent au son du tambourin et de la cornemuse. — Gravé par Dobler.

VAN DER HELST.

1613-1670.

Barthelemi Van der Helst est un des artistes dont la biographie est le moins connue. Tout ce qu'on sait de lui, c'est qu'il est né à Harlem, qu'il a toujours habité Amsterdam, qu'il a joui d'une grande réputation comme peintre de portraits, et qu'il a eu un fils qui a fait le même genre que lui, mais d'une façon très-inférieure.

GARDE CIVIQUE D'AMSTERDAM.

Pl. 40.

(Hauteur 4 metres, largeur 7 metres.)

Musée d'Amsterdam.

La garde civique d'Amsterdam, sous la présidence du capitaine Witz, célèbre par un banquet la reconnaissance des Provinces-Unies de la Hollande. Ce tableau, un des chefs-d'œuvre de l'École hollandaise, est placé dans le musée d'Amsterdam, en face la *Ronde de nuit* de Rembrandt. — Gravé par Patas.

BOURGMESTRES DISTRIBUANT LES PRIX DE L'ARC.

Pl. 41.

(Hauteur 50 cent., largeur 67 cent.)

Louvre.

Quatre chefs de la compagnie des arbalétriers d'Amster-

dam sont assis autour d'une table couverte d'un tapis et tiennent à la main des objets d'orfévrerie destinés à être remis aux vainqueurs. Dans le fond on aperçoit trois jeunes gens avec des arcs et des flèches. Il existe au musée d'Amsterdam un tableau représentant la même composition, mais avec de petits changements : les figures sont de grandeur naturelle. — Gravé par Hulmer.

METSU.

1615-1658.

Gabriel Metsu, né à Leyde, vint de bonne heure à Amsterdam et se forma en étudiant les ouvrages de Gérard Dow, de Terburg et de Jean Steen, dont il était l'ami. Bien qu'il ait fait quelques portraits, c'est surtout dans les scènes d'intérieur que Metsu a déployé son admirable talent. Pour la finesse du dessin et l'harmonie de la couleur, Metsu mérite une place de premier rang dans l'École hollandaise.

CAVALIER A LA PORTE D'UNE AUBERGE.

Pl. 42.

(Hauteur 65 cent., largeur 52 cent.)

Collection particulière.

Un cavalier placé devant une porte va boire un verre de bière que lui verse une femme, tandis que l'aubergiste tient la bride du cheval — Gravé par Le Tellier.

MARCHANDE DE VOLAILLES.

Pl. 43.

(Hauteur 35 cent., largeur 25 cent.)

Musée de Cassel.

Une ménagère debout cause avec une marchande de volailles, en lui remettant dans la main une pièce de monnaie. Au premier plan un chien a l'air fort occupé à flairer une volaille posée sur un panier. — Gravé par Dambrun

MARCHÉ AUX HERBES D'AMSTERDAM.

Pl. 44.

(Hauteur 95 cent., largeur 82 cent.)

Musée du Louvre.

Les tableaux de Metsu n'ont ordinairement qu'une figure ou deux. Celui-ci fait exception. Le marché a lieu au bord d'un canal; un des arbres qui le bordent occupe presque toute la partie supérieure du tableau. Au premier plan une vieille femme, les poings sur les hanches, se dispute avec une marchande. Les acheteurs circulent au milieu des légumes amoncelés et des cages à poules. — Gravé par David.

G. FLINCK.

1616-1660.

Govaert Flinck est natif de Clèves. Son premier maître fut Lambert Jacobs, mais il le quitta bientôt pour se faire

élève de Rembrandt, dont il imita parfaitement la manière. Flinck a fait de très-beaux portraits, entre autres ceux du duc de Clèves et de l'électeur de Brandebourg : mais une tradition rapporte qu'après avoir vu ceux de Van Dyck, il cessa d'en faire, désespérant d'arriver à une telle perfection.

ANNONCIATION AUX BERGERS.

Pl. 45.

(Hauteur 1m,35 cent., largeur 1m,80 cent.)

Musée du Louvre.

Un ange debout vêtu de blanc apparaît dans le ciel, entouré d'autres anges plus petits et nus. Les bergers sont au milieu de leurs troupeaux, quelques-uns voient l'apparition, d'autres dorment encore. — Gravé par Longhi.

SOLDATS JOUANT AUX DÉS.

Pl. 46.

(Hauteur 90 cent., largeur 1m,20 cent.)

Musée de Munich.

Des soldats sont occupés à jouer aux dés. Il est facile de voir que celui qui tient les dés dans sa main a déjà gagné, et qu'il ne craint pas les coups du sort, tandis que l'autre semble très-inquiet. — Lithographié par Piloty.

WOUWERMAN.

1620-1668.

Philippe Wouwerman est élève de son père, peintre

d'histoire peu connu, et de Winants, le célèbre paysagiste. Ses premiers ouvrages n'eurent pas un grand succès, et même lorsqu'il fut plus connu, il ne put jamais se procurer l'aisance avec son travail, à cause de sa nombreuse famille et de la modicité des prix qu'on estimait ses tableaux qui atteignent aujourd'hui dans les ventes des prix extraordinaires. Ses sujets habituels sont des chasses, des foires, des cours d'hôtellerie, des chocs de cavalerie ; ses tableaux, très-finis quant à l'exécution, sont toujours pleins d'esprit et de mouvement.

ATTAQUE DE VOLEURS.

Pl. 47.

(Hauteur 40 cent., largeur 60 cent.)

Galerie de Vienne.

Un chariot est assailli sur une grande route par des brigands armés de sabres et de carabines. Le paysage composé de rochers et d'arbres dénudés est parfaitement approprié à la scène. — Gravé par Passini.

CHOC DE CAVALERIE.

Pl. 48.

(Hauteur 34 cent., largeur 46 cent.)

Un parti de cavaliers s'enfuit en emportant son drapeau. Ils sont poursuivis par des fantassins unis à quelques cavaliers. Dans le fond on aperçoit de l'artillerie. — Gravé par Dupreel.

CHASSE AU CERF.

Pl. 49.

(Hauteur 1 mètre, largeur 1m,60 cent.)

Les chasseurs, à cheval, sont près d'atteindre le cerf que poursuivent les chiens, et qui cherche une issue pour se jeter dans une rivière, où un troupeau de moutons est en train de s'abreuver. Au second plan on voit un château. — Gravé par Moireau, Daudet.

L'ABREUVOIR.

Pl. 50.

(Hauteur 32 cent., largeur 36 cent.)

Galerie de Munich.

Des chevaux sont en train de s'abreuver dans une rivière, qui plus loin est traversée par des animaux sur un bac. Au fond on aperçoit un village, et des barques sillonnent le fleuve. — Lithographié par Hobe.

CHEVAUX PRÈS D'UNE ÉCURIE.

Pl. 51.

(Hauteur 31 cent., largeur 36 cent.)

Galerie de Munich.

Des chevaux de prix se sont reposés dans une écurie de village, et les cavaliers viennent les chercher. Au deuxième plan on voit une dame à cheval et un pauvre qui lui demande l'aumône. — Lithographié par Hobe.

BERGHEM.

1624-1683.

Nicolas Berghem, fils d'un peintre médiocre, nommé Peter Klaas, fit ses études chez Van Goyen. On prétend qu'il reçut le nom de Berghem, parce que son père étant venu le chercher chez Van Goyen pour le maltraiter, le maître, qui l'aimait beaucoup, cria aux élèves : *berghem!* (sauvez-le!) Quoique Berghem ait fait beaucoup de tableaux d'Italie, on est bien peu certain qu'il ait visité ce pays. Mais il était grand amateur d'estampes, et comme il y puisait souvent des renseignements, son œuvre présente le mélange d'une impression reçue directement de la nature et d'une conception souvent artificielle, quoique toujours d'un goût charmant.

ANIMAUX PRÈS D'UNE RUINE.

Pl. 52.

(Hauteur 32 cent., largeur 40 cent.)

Galerie de Florence.

Près d'un édifice en ruine, divers animaux, vaches, moutons, chèvre et âne, sont au repos et gardés par une femme qui allaite son enfant.

NICOLAS BERGHEM.
NICOLA BERGHEM
NICOLAS BERGHEM

LE TORRENT.

Pl. 53.

(Hauteur 40 cent., largeur 60 cent.)

Galerie de Vienne.

Des bestiaux cherchant la fraîcheur de l'eau, arrivent près d'une chute d'eau qui sort avec fracas des trous d'un rocher, et devient bientôt tranquille sur une partie plate où quelques femmes sont occupées à laver du linge. — Gravé par Daubler.

P. POTTER.

1625-1654.

Paul Potter, fils d'un peintre peu connu, a été considéré, dès son enfance, comme un prodige. A quinze ans, il passait déjà pour un maître très-habile et ses ouvrages étaient recherchés des amateurs. Il est mort à vingt-neuf ans, d'excès de travail. Ses paysages et ses animaux sont peints avec une perfection qui justifie la haute valeur qui leur est assignée dans les plus riches collections. Ses eaux fortes sont également très-recherchées.

L'HÔTELLERIE.

Pl. 54.

(Hauteur 40 cent., largeur 30 cent.)

Collection particulière.

Un seigneur s'est arrêté à la porte d'une hôtellerie, au

retour d'une chasse. Il a près de lui son cheval et son chien. L'hôtesse lui présente un verre de vin.

PAYSAGE AVEC ANIMAUX.

Pl. 55.

(Hauteur 80 cent., largeur 1 mètre.)

Musée de Saint-Pétersbourg.

Une chaumière hollandaise, entourée de quelques arbres, occupe la droite d'une prairie où sont des moutons, des vaches et des chèvres. Une vache du second plan est représentée dans un mouvement qui a fait donner à ce célèbre tableau le nom de *Vache qui pisse*. Cette posture ayant paru inconvenante à la princesse Amélie de Solm, pour qui P. Potter avait fait le tableau, elle s'en défit, et après être passé en diverses mains, il est arrivé dans la galerie de l'Ermitage à Saint-Pétersbourg, où il est aujourd'hui. — Lithographié par Vollinger.

JEUNE TAUREAU.

Pl. 56.

(Hauteur 2m,30 cent., largeur 3m,10 cent.)

Musée de la Haye.

Un jeune taureau mugit près d'une vache couchée au pied d'un arbre, à côté d'une brebis, un bélier et un agneau. Derrière l'arbre, on voit le berger qui regarde la scène, et, dans le lointain, des pâturages couverts de bestiaux. Ce

tableau, un des plus célèbres de P. Potter, est venu à Paris sous Napoléon Ier, et a été rendu après 1815. — Gravé par Denou, Baltard.

KAREL DU JARDIN.

1635-1678.

Karel du Jardin naquit à Amsterdam et fut élève de Berghem. Il alla de bonne heure en Italie, et fit partie à Rome de cette petite société de peintres flamands et hollandais qui se livraient avec la même ardeur aux plaisirs et à l'étude. Chaque nouvel arrivant était convié à un festin, dans lequel on lui donnait un sobriquet qu'il gardait toute sa vie. Karel du Jardin reçut celui de *barbe de bouc*. Après un assez long séjour à Rome, il voulut revoir sa patrie; mais s'étant arrêté à Lyon, il y fit des dettes et ne trouva d'autre moyen de s'en acquitter que d'épouser son hôtesse qui était beaucoup plus âgée que lui et qu'il emmena à Amsterdam. La vie conjugale lui rendit le séjour de son pays désagréable, et un jour qu'il était allé reconduire un ami qui s'embarquait pour l'Italie, il partit avec lui et ne revint plus. A Rome il reprit son ancien genre de vie, mais ayant été faire un voyage à Venise, il fit des excès de table et contracta une maladie d'estomac dont il mourut.

LE CHARLATAN.

Pl. 57.

(Hauteur 0m,40 cent , largeur 0m,50 cent.)

Louvre.

Sur le devant d'un paysage, dans lequel on voit des

ruines, un empirique expose aux paysans les recettes prodigieuses qu'il vend pour guérir toutes les maladies. — Gravé par David, Deboissieu.

François MIERIS.

1635-1681.

François Mieris était fils d'un orfèvre qui l'envoya chez Gérard Dow. Celui-ci fut si content de son travail, qu'il le nommait le prince de ses élèves. Mieris voulut quelque temps essayer de la peinture historique, mais il revint bientôt à son penchant naturel qui l'entraînait vers des sujets de genre de petite dimension. L'archiduc d'Autriche voulut l'attirer à Vienne, mais Mieris préféra rester dans son pays, où ses tableaux étaient recherchés avec empressement.

BACCHANTES ET SATYRES.

Pl. 58.

(Hauteur 30 cent., largeur 24 cent.)

Collection particulière.

Une bacchante, assise, presse une grappe de raisin dans la coupe d'un satyre placé près d'elle. Au second plan, une bachante joue du tambour de basque, et un satyre joue de la flûte. — Gravé par Bovinet.

ÉCOLE HOLLANDAISE.

CHARLATAN.

Pl. 59.

(Hauteur 50 cent., largeur 40 cent.)

Galerie de Florence.

Un charlatan, qui vient de s'établir au milieu d'une rue de village, cherche à appeler l'attention des spectateurs en leur montrant ses drogues. — Gravé par Lasinio.

LA DORMEUSE.

Pl. 60.

(Hauteur 30 cent., largeur 24 cent.)

Galerie de Florence.

Une jeune femme, dont les seins sont entièrement nus, est endormie sur un sopha. Au fond, une vieille femme adresse la parole à un jeune homme coiffé d'un chapeau. — Gravé par Le Villain.

LE LEVER.

Pl. 61.

(Hauteur 50 cent., largeur 40 cent.)

Saint-Pétersbourg (Ermitage).

Une dame qui vient de se lever s'amuse, pendant que la servante fait son lit, à regarder les gentillesses d'un petit chien qui fait le beau.

JEUNE FEMME REFUSANT LES OFFRES D'UN VIEILLARD.

Pl. 62.

(Hauteur 0m,40 cent., largeur 0m,34 cent.)

Galerie de Florence.

Une jeune femme, placée derrière une table, repousse avec dédain les offres d'un vieillard qui s'était persuadé que celle qu'il aime céderait facilement à la vue d'une bourse pleine d'or. — Gravé par Lavallée.

LE DUC.

1636-1695.

Jan Le Duc, élève de Paul Potter, commença par imiter son maître. Après avoir peint pendant quelque temps du paysage et des animaux, il se mit à faire des batailles, des haltes d'armée et des scènes de corps de garde. Il fut directeur de l'Académie de peinture de la Haye en 1671, et abandonna la peinture pour la carrière militaire. Il eut une place d'enseigne et devint capitaine.

CORPS DE GARDE HOLLANDAIS.

Pl. 63.

(Hauteur 0m55, cent , largeur 0m,84 cent)

Louvre.

Dans le vestibule d'un palais on voit des groupes d'officiers et de soldats qui jouent aux cartes ou causent avec des dames. — Gravé par Masquelier.

J. STEEN.

1636-1689.

Jean Steen, fils d'un brasseur, fut élève de Brauwer et de Van Goyen, dont par la suite il épousa la fille. Il mena toujours de front le métier de cabaretier et celui de peintre ; mais comme il était chargé d'une nombreuse famille et menait une vie très-peu régulière, il fut bientôt ruiné et mourut dans la misère. Tous les biographes de Jean Steen le représentent comme un modèle de débauche et d'ivrognerie. Cependant, comme il a fait un nombre très-considérable de tableaux, tous très-soignés, il faut bien admettre qu'il travaillait aussi quelquefois, et l'on peut regarder comme fort exagérés les récits qu'on fait sur sa paresse et ses habitudes.

LA SAINT-NICOLAS.

Pl. 04.

(Hauteur 0^m,40 cent., largeur 0^m,33 cent.)

Musée d'Amsterdam.

La Saint-Nicolas est, dans certains pays, l'équivalent de notre fête de Noël. Des enfants bien sages trouvent, le matin, les cadeaux que le saint a apportés par la cheminée, et un pauvre garçon pleure en ne trouvant qu'une poignée de verges dans son soulier. — Gravé par Jean de More.

FAMILLE DE JEAN STEEN.

Pl. 65.

(Hauteur 0m,60 cent., largeur 0m80, cent.)

Musée de la Haye.

Jean Steen est assis à droite auprès d'une jeune personne qui est à table mangeant des huîtres. Sa femme est assise au milieu de la pièce, ayant près d'elle un enfant ; son père en tient un autre dans ses bras, tandis qu'une servante est occupée à placer des huîtres sur le gril pour les faire cuire. — Gravé par Oostman.

LA NOCE JOYEUSE.

Pl. 66.

(Hauteur 0m,50 cent., largeur 0m,62 cent.)

Galerie de Vienne.

Une vieille femme tient une lumière à la main, et va conduire l'heureux couple dans la chambre nuptiale. Les personnes de la noce sont en train de jaser sur le compte des époux. La figure du milieu, qui tient un tambourin, est le portrait de Jean Steen. — Gravé par Hofman.

UNE MALADE ET SON MÉDECIN.

Pl. 67.

(Hauteur 1^m,50 cent., largeur 1^m,20 cent.)

Musée de la Haye.

Une jeune femme, assise, présente son bras au médecin qui lui tâte le pouls, et paraît hésiter sur la maladie dont on ne lui dit pas la cause. J. Steen, pour la faire comprendre, a placé sur la cheminée une statue de l'Amour tenant sa flèche, et un tableau où l'on voit un cavalier qui court au galop.

UNE FEMME MALADE.

Pl. 68.

(Hauteur 0^m,60 cent., largeur 0^m,46 cent.)

Musée de la Haye.

Un médecin, enveloppé dans un grand manteau, est assis près d'un lit, où l'on voit une jeune fille malade. Une dame s'approche du lit en tenant un verre à la main. — Gravé par Avril.

RUYSDAEL.

1630-1681.

Jacques, ou Jacob Ruysdael, natif d'Harlem, étudia d'abord la médecine qu'il exerça même quelque temps avec assez de succès. Berghem, avec qui il était très-lié, passe pour

lui avoir donné des conseils dans la peinture. Everdingen, qui était plus âgé que lui, a exercé aussi une influence évidente sur son talent. On a souvent dit que Ruysdael n'avait jamais quitté Harlem ou Amsterdam ; la perfection avec laquelle il a rendu des sites de l'Allemagne et de la Suisse permet pourtant de supposer qu'il a visité ces deux pays. Mais on ne sait rien sur sa biographie. Ruysdael est considéré comme le premier des paysagistes hollandais ; Van de Velde, Van Ostade, et surtout Berghem, ont souvent peint des figures et des animaux dans ses paysages.

UN BOIS TRAVERSÉ PAR UNE ROUTE.

Pl. 69.

Un groupe de grands arbres est à droite le long d'une route qui serpente. Au fond, on aperçoit la forêt, et dans la clairière, au premier plan, une mare.

A. VAN DE VELDE.

1639-1672.

Adrien Van de Velde, frère de Guillaume Van de Velde le jeune, si célèbre pas ses belles marines, entra de bonne heure à l'atelier de Wynants, où il fut le condisciple de Wouverman. Adrien Van de Velde a exécuté des compositions historiques et des tableaux d'autel, mais c'est surtout dans le paysage et la représentation des animaux qu'il se montre un artiste supérieur. Outre ses propres tableaux, il a très-souvent mis de petites figures ou des animaux dans les œuvres de Winants, Van der Heiden, Hobbema, etc. Les eaux-fortes de ce maître sont très-estimées.

PAYSAGE AVEC DES BESTIAUX.

Pl. 70.

(Hauteur 0·,39 cent., largeur 0·,51 cent.)

Louvre.

Des vaches, des moutons et des chèvres se reposent ou broutent dans un pâturage. Au deuxième plan, on voit une hutte construite entre des arbres et entourée d'une palissade basse, sur laquelle sont appuyés deux hommes qui causent avec une paysanne.

TROUPEAU TRAVERSANT UNE RIVIÈRE.

Pl. 71.

(Hauteur 0·,36 cent., largeur 0·,40 cent.)

Galerie de Munich.

Une paysanne revient du marché dans sa charrette ; elle est accompagnée d'une vache et de quelques moutons qui traversent un ruisseau, qu'un autre troupeau placé au second plan s'apprête également à passer, sous la conduite d'un jeune berger et sa compagne. — Lithographié par Aver.

G. NETSCHER.

1639-1684.

Gaspard Netscher est né à Heildelberg. Sa mère, devenue veuve de bonne heure, fut obligée par la guerre de quitter sa ville natale et de s'enfuir dans un château qui fut assiégé

et dans lequel elle vit deux de ses enfants mourir de faim. Arrêtée bientôt après à Arnheim, où elle demandait la charité, elle connut un riche médecin à qui son fils Gaspard plut par sa gentillesse et qui lui fit faire des études. Mais le goût que l'enfant montrait pour le dessin l'empêcha de suivre la profession de son protecteur et on le plaça chez Terburg. Netscher, voulant aller en Italie, s'embarqua pour Bordeaux où il se maria et où il se serait probablement fixé si la persécution exercée contre les protestants ne l'eût forcé à retourner en Hollande. Il se fixa à la Haye et fit un grand nombre de portraits et de petits tableaux de genre, assez analogues pour le style à ceux de Mieris ou de Terburg.

FEMME JOUANT DU LUTH.

Pl. 72.

(Hauteur 0ᵐ,60 cent., largeur 0ᵐ,40 cent.)

Galerie de Florence.

Une femme, assise dans un jardin, joue du luth près d'une fontaine sur laquelle est une statue de l'Amour à cheval sur un lion.

GASPARD NETSCHER ET SA FEMME.

Pl. 73.

(Hauteur 0ᵐ,50 cent., largeur 0ᵐ,30 cent.)

Galerie de Dresde.

Un homme et une femme font de la musique à une fenêtre à laquelle pend un tapis. — Gravé par Kruger.

LAIRESSE.

1640-1711.

Gérard de Lairesse naquit à Liége et fut élève de son père. Il partit fort jeune pour la Hollande et se fixa d'abord à Utrecht, puis à Amsterdam, où il fit un nombre prodigieux de tableaux, de dessins et de gravures à l'eau-forte. Gérard de Lairesse avait fait une étude particulière de l'architecture et se plaisait à introduire des palais et des monuments dans ses tableaux qui représentent presque toujours des sujets mythologiques ou historiques. Ses compatriotes lui ont décerné le titre plus flatteur que mérité de *Poussin hollandais*. Ayant perdu la vue, il fit sur l'art qu'il avait pratiqué toute sa vie des conférences où il posait les principes de la peinture. Ces leçons furent recueillies par son fils et publiées après sa mort sous le titre de *Grand livre des peintres*.

MALADIE D'ANTIOCHUS.

Pl. 74.

(Hauteur 0ᵐ,54 cent., largeur 0ᵐ,70 cent.)

Collection particulière.

Seleucus, roi de Syrie, avait épousé Stratonice dont la beauté était remarquable et qui fit une vive impression sur le cœur d'Antiochus, son fils. Le jeune prince voulut en vain réprimer son amour et finit par tomber dans un état de langueur qui mit sa vie en danger. Le médecin Érasistrate ayant deviné la cause du mal en informa le roi

qui consentit à céder son épouse à son fils. — Gravé par Niquet.

P. DE HOOGHE.

On ne sait presque rien sur cet artiste qui florissait vers le milieu du XVIIe siècle. Quelques auteurs le disent élève de Berghem. Pierre de Hooghe a peint des scènes familières et des intérieurs de maison où l'on trouve habituellement une puissance d'effet extraordinaire. Les tableaux de ce maître sont assez rares ; le musée du Louvre en possède deux très-remarquables.

JEUNE FEMME DEBOUT PRÈS D'UN HOMME ASSIS.

Pl. 75.

(Hauteur 2m,60 cent., largeur 0m,80 cent.)

Galerie de Munich.

Une jeune femme cause avec un militaire assis sur une chaise. A côté d'eux un autre militaire regarde par une fenêtre ; au fond, par une porte ouverte, une autre pièce dans laquelle une femme est assise près d'une cheminée. — Lithographié par Flachenecker.

SCHALKEN.

1643-1706.

Godefroy Schalken, natif de Dordrecht, fit de bonnes études au collège dont son père était recteur, et se mit ensuite à étudier la peinture, d'abord sous Samuel Van Hoogstracten,

et ensuite sous Gérard Dow. Son goût pour les effets piquants et son exécution très-fine lui assurèrent une grande vogue. Il alla en Angleterre peindre le portrait de Guillaume III, et tenta, mais sans succès, de faire de grandes figures. Ses tableaux, presque tous de petite dimension, représentent ordinairement des scènes de nuit : il excellait à représenter des figures éclairées par des flambeaux ou des lumières artificielles.

LES VIERGES SAGES ET LES VIERGES FOLLES.

Pl. 70.

(Hauteur 1 mètre, largeur 1m,50 cent.)

Galerie de Munich.

L'Évangile rapporte que le royaume du ciel sera semblable à dix vierges, dont cinq sages et prudentes, et cinq folles ; les unes ayant fait provision d'huile pour entretenir leurs lampes allumées, les autres ayant négligé de prendre cette précaution, « toutes s'endormirent, et sur le minuit on entendit crier : Voici l'époux qui arrive, allez au-devant de lui. Alors toutes ces vierges se levèrent et voulurent aviver leurs lampes, mais les folles dirent aux sages : Donnez-nous de votre huile, parce que nos lampes vont s'éteindre ; les sages répondirent : De peur que nous n'en ayons pas assez pour nous et pour vous, allez plutôt chez ceux qui en vendent, et achetez-en ce qui est nécessaire. L'époux étant arrivé tandis qu'elles étaient allées chercher de l'huile, il ne voulut pas les recevoir à leur tour. »

MÉDECIN AUX URINES.

Pl. 77.

(Hauteur 0^m,36 cent., largeur 0^m,32 cent.)

Musée de la Haye.

Une jeune personne, en puissance de tuteur, est amenée par lui chez un empirique à qui on a remis une fiole. Le liquide qu'elle contient et qu'il examine lui donne l'idée de dire que le dérangement de santé de la malade doit être la suite d'une liaison intime avec un jeune homme. Cette brusque déclaration cause au tuteur un accès de jalousie et à la pupille un grand embarras. — Gravé par Lerouge, Massart.

VAN DER WERF.

1659-1722.

Adrien Van der Werf naquit près de Rotterdam. Placé chez Van der Neer, il étonna son maître par la perfection avec laquelle il copia un petit tableau de Mieris. L'électeur palatin, Charles-Louis, étant venu à Rotterdam, fut si charmé d'un tableau de Van der Werf, qu'il voulut s'attacher le peintre, le fit chevalier et ne cessa toute sa vie de le combler des plus riches présents. Le fini précieux des tableaux de Van der Werf a été pour beaucoup dans la vogue exagéré de ses ouvrages dont le dessin est généralement assez pur, mais dont la couleur est froide, et où les chairs ressemblent presque toujours à de l'ivoire.

ABISAÏG PRÉSENTÉ A DAVID.

Pl. 78.

(Hauteur 0m,80 cent., largeur 0m,60 cent.)

Collection particulière.

Le roi David étant devenu vieux éprouvait un tel froid que rien ne pouvait le réchauffer. « Les serviteurs dirent donc : il faut chercher une jeune vierge pour le roi notre seigneur, afin qu'elle se tienne auprès de lui, qu'elle le réchauffe et que, dormant avec lui, elle remédie à ce grand froid qu'il éprouve. Ils cherchèrent donc, dans toutes les terres d'Israël et ayant trouvé Abisaïg de Sunam, ils l'amenèrent au roi. »

ADORATION DES BERGERS.

Pl. 79.

(Hauteur 0m,50 cent., largeur 0m,30 cent.)

Galerie de Florence.

Les bergers avertis miraculeusement viennent adorer l'enfant Jésus que leur montre la Sainte Vierge, en levant le voile qui le couvre. Deux anges apparaissent dans le ciel. — Gravé par Patas.

FUITE EN ÉGYPTE.

Pl. 80.

(Hauteur 0m,50 cent., largeur 0m,30 cent.)

Musée de la Haye.

La Vierge, tenant l'enfant Jésus dans un bras, donne l'autre main à saint Joseph en traversant une rivière sur des rochers. Au second plan on voit un temple en ruine. — Gravé par Avril, Bovinet, Normand.

INCRÉDULITÉ DE SAINT THOMAS.

Pl. 81.

(Hauteur 0m,60 cent., largeur 0m,50 cent.)

Collection particulière.

Saint Thomas assis devant le Christ qui lui apparaît tâte la plaie que le Sauveur a sur la poitrine. — Gravé par Scriven.

DANAÉ.

Pl. 82.

(Hauteur 0m,60 cent., largeur 0m,40 cent.)

Collection particulière.

Danaé, couchée sur un lit, a près d'elle l'Amour qui l'aide à soutenir le voile dans lequel elle reçoit la pluie d'or.

ÉCOLE HOLLANDAISE.

NYMPHE DANSANT.

Pl. 83.

(Hauteur 0^m,58 cent., largeur 0^m,44 cent.)

Louvre.

Deux nymphes qui se tiennent par la main dansent devant un berger qui joue de la flûte. — Gravé par Petit.

JUGEMENT DE PARIS.

Pl. 84.

Collection particulière.

Le berger Pâris, ayant derrière lui Mercure qui vient de lui faire connaître l'ordre de Jupiter, est assis devant les trois déesses, et tient en main la pomme qui sera le prix de la plus belle. Vénus, qui est suivie de l'Amour, avance le bras pour le prendre. — Gravé par Blot.

OENONE ET PARIS.

Pl. 85.

(Hauteur 0^m,40 cent., largeur 0^m,32 cent.)

Turin.

Le berger Pâris est assis à côté d'Œnone et tient une flûte dont il paraît vouloir jouer. Le monument que l'on voit à droite représente le fleuve Cébrènes, père de la nymphe Œnone. — Gravé par Porporati.

MALADIE D'ANTIOCHUS.

Pl. 86.

(Hauteur 0^m,71 cent., largeur 0^m,52 cent.)

Louvre.

Séleucus, les yeux levés au ciel, pose sa couronne sur la tête de son fils, à qui il amène par la main Stratonice. Antiochus porte les mains sur son cœur en regardant la reine, derrière laquelle on voit le médecin.

GUILLAUME MIERIS.

1662-1747.

Guillaume Mieris, fils de François Mieris, fut élève de son père. Ses petits tableaux, d'un travail très-soigné, représentent ordinairement des sujets de genre ou des scènes mythologiques dans des paysages.

LE CHAT.

Pl. 87.

(Hauteur 0^m,50 cent., largeur 0^m,40 cent.)

Collection particulière.

Un pêcheur vient apporter du poisson à une marchande dont la boutique est déjà pourvue de gibier et de légumes. Un chat, placé au premier plan et qui regarde un canard, a fait donner le nom au tableau. — Gravé par Burnet.

C. DU SART.

1665-1704.

Corneille Du Sart, natif d'Harlem, a toujours imité la manière d'Adrien Van Ostade dont il est l'élève. Ses scènes rustiques ont un grand charme, dû au sentiment pittoresque qui préside à la disposition et à la parfaite vérité de l'imitation. Du Sart a gravé à l'eau-forte 16 pièces pleines d'esprit et très-recherchées. Il vivait dans une grande intimité avec un amateur nommé Adam Dingemans; cet ami l'avait à peine quitté depuis une demi-heure, que retournant pour le voir il le trouva mort. Il mourut lui-même dans la même journée et furent enterrés ensemble dans la même église.

LA CHAUMIÈRE.

Pl. 88.

(Hauteur 0^m,60 cent., largeur 0^m,34 cent.)

Collection particulière.

Devant une chaumière ombragée de beaux arbres, une mère de famille tient sur ses genoux un petit enfant auquel un autre plus grand tend les bras. Le père, assis sur un baquet, parle à la petite famille, et le grand-père debout à la porte de la chaumière la contemple avec bonheur. — Gravé par Woolett.

PAYSANS JOYEUX.

Pl. 89.

(Hauteur 0m,60 cent., largeur 0m,34 cent.)

Collection particulière.

Des paysans et des paysannes sont gaiement attablés sous une treille, devant une chaumière. Au fond on aperçoit près d'une fontaine une femme et des petits enfants.

T. VAN BERGEN.

Mort vers 1680.

Dirk, ou Thiery Van Bergen, fut élève de Adrien Van de Velde. Tout ce qu'on sait sur sa biographie, c'est qu'il alla à Londres vers 1675, qu'il y fit des tableaux; et revint mourir dans sa patrie. Sa manière ressemble beaucoup à celle de Berghem.

PAYSAGES. — DIVERS ANIMAUX.

Pl. 90.

(Hauteur 0m,60 cent., largeur 0m,72 cent.)

Louvre.

Des animaux traversent un ruisseau qui côtoie le bord d'une route. Au second plan, un pâtre qui conduit un troupeau et chasse devant lui un mulet chargé de bagages. — Gravé par Bovinet.

ÉCOLE ANGLAISE

L'École anglaise est la dernière chronologiquement. L'Angleterre a eu, comme les autres peuples de l'Europe, des artistes nationaux pendant le moyen âge et sous la Renaissance. Mais jusqu'au XVIII^e siècle, le style des peintres est si peu tranché, et leur valeur propre est relativement si faible que les Anglais eux-mêmes regardent Hogarth comme le chef et le fondateur de leur École. Holbein avait été appelé à Londres par Henri VIII, Van Dyck fut le peintre officiel de Charles I^{er}, mais les élèves que ces maîtres formèrent n'ont acquis aucune célébrité.

Au XVII^e siècle, les peintres d'histoire imitaient servilement le style pompeux que Le Brun avait introduit en France, mais ils étaient bien loin d'égaler les peintres français de la même époque. Hogarth est donc le premier qui se soit montré absolument original; Reynolds, qui survint peu après, s'inspira beaucoup plus qu'Hogarth des ouvrages exécutés sur le continent. Néanmoins sa personnalité est aussi très-tranchée, et ces deux artistes résument à peu près l'ensemble des qualités qui constituent l'école anglaise. Cette École, qui n'a pas encore pu produire un seul grand dessinateur, dans le sens que nous attachons à ce mot, se caractérise par une grande fidélité de traduction en face d'objets familiers, une grande aptitude à saisir la physionomie intime ou comique d'un personnage, qualités qu'on retrouve au plus haut degré dans les œuvres d'Hogarth. Elle a aussi une

recherche de la couleur qui est quelquefois aux dépens de l'harmonie, mais qui arrive à l'éclat, et par ce côté-là se rattache à Reynolds.

Bien que les sujets familiers soient ceux que recherchent de préférence les peintres anglais, leur style n'a que peu d'analogie avec ceux des maîtres hollandais; ils conservent malgré tout une recherche instinctive du joli, un ton un peu recherché et conventionnel, une touche enfin qui a plus d'esprit que de puissance, et malgré le talent avec lequel ils ont souvent rendu l'expression dans les scènes de la vie intime, on chercherait en vain chez eux cette sincérité, cette bonne et franche réalité qu'on trouve chez les Hollandais. L'École anglaise est aujourd'hui très-vivace, néanmoins on a pu voir à la dernière exposition que l'Angleterre, malgré ses efforts, est encore fort loin de se trouver à la tête du mouvement artistique de l'Europe.

Le penchant de William Hogarth pour la peinture satirique et moraliste se manifesta dès l'enfance et sans aucune influence du dehors. Sa famille n'avait pas de fortune et sa première éducation avait été négligée. Comme il fallait gagner sa vie, on le mit en apprentissage chez un graveur sur métaux. Un jour, étant dans une brasserie, il fut témoin d'une rixe entre ivrognes, comme n'en voit qu'en Angleterre. Le sang coulait à flots de la tête d'un des adversaires. Intervenir était impossible : il était trop jeune. Il ne pouvait pas davantage aller chercher du secours : il n'y avait personne là. Pleurer et crier eût peut être été le sentiment le plus naturel, mais Hogarth était prédestiné. Il prit un bout de papier, et se mit à dessiner sur-le-champ la scène qu'il voyait, avec l'aplomb d'un enfant qui ne doute de rien et la verve d'un artiste qui découvre sa voie. Il revint enchanté montrer son dessin à ses camarades, disant

que si de pareils dessins étaient affichés dans tous les lieux où l'on vend à boire, on verrait probablement moins d'ivrognes. Cette aventure de jeunesse paraît l'avoir beaucoup frappé. Son travail s'en ressentit, car au lieu de graver, il s'exerçait toujours à dessiner, et quand on voulait le rappeler à ses métaux, il disait : je serai utile, je serai utile. Sa vocation lui paraissait tracée : il était moraliste. Seulement le crayon lui tenait lieu de plume.

C'est presque une banalité de dire que quand on a étudié la vie des grands artistes, on trouve dès leur enfance des preuves de leur aptitude future. Mais Hogarth est peut-être le seul chez qui les instincts de peintre se soient révélés dès l'origine, avec un but déterminé et très-différent de l'art lui-même. Ce n'est pas le besoin irrésistible d'imiter, mais le besoin irrésistible de prouver quelque chose en imitant, qui a entraîné Hogarth dans la peinture.

Les mœurs en Angleterre avaient suivi le même courant qu'en France. Depuis la rentrée des Stuarts, et par une réaction naturelle contre le puritanisme, il était en quelque sorte admis dans la bonne société que tout homme qui n'est pas un libertin est nécessairement un sot, et qu'on ne peut être bien élevé sans être un peu mauvais sujet. Le sigisbéisme italien semblait vouloir envahir l'Angleterre, et même après que le trône fut passé dans la maison de Hanovre, les mœurs se ressentaient encore des habitudes de cette cour facile des Stuarts, où le désordre était une nécessité et la débauche un art.

Une réaction dans l'opinion publique eut lieu en Angleterre comme en France contre les mœurs corrompues de l'aristocratie, et Hogarth se fit dans les arts le champion de la morale. Toutes ses œuvres sont conçues dans le même sens, et dans une suite de gravures intitulées *la Carrière du*

libertin, les figures eurent les traits de personnages connus, qui ne pouvaient se formaliser d'être représentés dans un rôle que la veille encore eux-mêmes se vantaient à tout propos de jouer.

Hogarth est l'auteur d'un livre très-curieux, intitulé : *Analyse de la beauté*. Cet ouvrage, qui a fait un très-grand bruit à l'époque où il parut, est à peu près inconnu aujourd'hui.

DÉPART DE LA GARDE POUR FINCHLEY.

Pl. 91.

Cette composition, où l'on voit les habitudes de l'ivrognerie unie à l'oubli de toute discipline, avait été dédiée par Hogarth au roi George II. Mais ce prince, offensé de la manière peu respectueuse dont le peintre avait traité sa garde, refusa en disant qu'il regrettait seulement que cet artiste ne fût pas militaire parce qu'il le ferait punir de son insolence.

REYNOLDS.

1723-1792.

Josué Reynolds, né près de Plymouth, était fils d'un professeur de grammaire, et reçut une très-bonne éducation. Son père voyant son goût pour les beaux-arts le mit chez le peintre Hudson, et bientôt après Reynolds partit pour l'Italie où il resta trois ans. A son retour en Angleterre il acquit une grande réputation et fut bientôt considéré comme digne d'être placé à côté de Titien, Van Dyck, etc. Reynolds, président de l'Académie de peinture à Londres, fit pour les

séances publiques de cette société des discours très-intéressants qui ont été réunis en un volume et traduits en plusieurs langues. Les théories de Reynolds sont éminemment classiques et se trouvent souvent en désaccord avec ses tableaux, où il se montre, en général, coloriste fougueux et dessinateur moins pur que passionné.

MORT DU CARDINAL DE BEAUFORT.

Pl 92.

Collection particulière.

Le cardinal de Beaufort est assailli par les remords que lui occasionne l'assassinat de son neveu, le duc de Glocester. On aperçoit le diable qui attend derrière le rideau.

UGOLIN.

Pl. 93.

(Hauteur 1m,20 cent., largeur 1m,60 cent.)

Collection particulière.

Le comte Ugolino est enfermé dans une tour par ordre de Ruggieri Ubaldino, archevêque de Pise, et condamné à mourir de faim avec ses quatre enfants. — Gravé par Dixon, Raimbach.

4.

ACADÉMIE ENFANTINE.

Pl. 94.

(Hauteur 1m 10 cent., largeur 1m,30 cent.)

Collection particulière.

Un jeune enfant est occupé à peindre le portrait d'une petite fille assise devant lui. Elle est nue et une de ses compagnes s'amuse à lui mettre sur la tête une coiffure bizarre. — Gravé par Howard.

B. WEST.

1738-1820.

Benjamin West, né en Pensylvanie, passa plusieurs années en Italie, où il devint l'ami de Mengs et d'autres artistes qui cherchaient à opérer une réforme dans l'art en revenant à l'imitation de l'antique. Il s'établit ensuite à Londres et succéda à Reynolds comme président de l'Académie de peinture. West est un des rares peintres d'histoire que compte l'école anglaise.

ALFRED III, ROI DE MERCIE.

Pl. 95.

(Hauteur 1m,50 cent., largeur 2 mètres.)

Collection particulière.

Alfred III, roi de Mercie, ou de Murcie, rend visite à son vassal, Guillaume d'Albanac, qui montre à son souverain ses trois filles, célèbres par leur beauté.

LE ROI LEAR PENDANT L'ORAGE.

Pl. 96.

Le roi Lear avait partagé ses États entre ses deux filles, qui toutes deux l'avaient ensuite chassé et abandonné dans l'état le plus pénible; il n'avait plus un endroit où reposer sa tête. N'ayant avec lui que son fou et un seul serviteur, il errait dans la bruyère, lorsqu'un orage d'une violence inouïe le força de se réfugier dans une misérable hutte dont le propriétaire était fou. West a choisi le moment où le vieux roi s'écrie : « Éléments, je ne vous accuse pas d'ingratitude, je ne vous ai pas donné un royaume, je ne vous ai pas nommés mes enfants, vous ne me devez pas de soumission. Accablez-moi donc suivant le gré de vos désirs, me voici votre esclave, je ne suis plus qu'un faible et malheureux vieillard infirme et méprisé. » (Shakespeare.)

CROMWEL DISSOLVANT LE PARLEMENT.

Pl. 97.

(Hauteur 3 mètres, largeur 4 mètres.)

Collection particulière.

Le 10 avril 1653, Cromwel entre, sans être attendu, dans le parlement dont il interrompt les débats, reproche à plusieurs membres leurs vices, et déclare que Dieu ne voulant plus d'eux, l'Assemblée est dissoute. A l'instant, et au signal convenu, les soldats entrent dans la salle, la font évacuer, et ferment les portes. — Gravé par Jean Hall.

BATAILLE DE LA HOGUE.

Pl. 98

(Hauteur 1^m 50 cent., largeur 2^m,20 cent.)

Collection particulière.

Louis XIV, dans l'espoir de rétablir Jacques II sur le trône d'Angleterre, avait ordonné à Tourville d'aller attaquer les flottes anglaises et hollandaises combinées. Tourville, malgré l'infériorité du nombre tint bon tout le jour et ne se retira qu'à la nuit. Mais le lendemain, les vaisseaux français prirent le large, et treize d'entre eux s'étant réfugiés dans la rade de la Hogue, furent attaqués et coulés par Georges Rooke. — Gravé par Wolett.

MORT DU GÉNÉRAL WOLF.

Pl. 99.

(Hauteur 1^m.50 cent., largeur 2^m.20 cent.)

Collection particulière.

Le général Wolf, commandant de l'armée anglaise au Canada, est soutenu par quelques officiers, tandis qu'un chirurgien cherche à étancher le sang qui coule de sa blessure. Le cri de victoire vient frapper le général mourant qui cherche à se soulever pour jeter un dernier coup d'œil sur le champ de bataille. — Gravé par Wolett.

FUSELI.

1742-1825.

Fuseli ou Fuessli, quoique né à Zurich, appartient à l'École anglaise. Après avoir fait de fortes études dans les universités allemandes, il vint en Angleterre et fit la connaissance de sir Josué Reynolds, près duquel il sentit sa véritable vocation. Fuseli fit en 1772 un voyage en Italie consacré exclusivement à l'étude de Michel-Ange. Il acquit à son retour en Angleterre une grande réputation. La bizarrerie de ses compositions étonne plutôt qu'elle ne charme, et son imagination capricieuse et fantastique le fait souvent tomber dans la *manière*. Fuseli a publié en 1801 des *Leçons sur la peinture*, ouvrage que l'opinion publique a jugé un peu sévèrement, à cause des critiques exagérées de l'auteur contre des artistes d'un grand mérite.

VISION D'UN HÔPITAL.

Pl. 100

Collection particulière.

Milton, dans le *Paradis perdu*, montre l'archange Michel envoyé près de nos premiers parents pour leur annoncer le châtiment qui leur était réservé. Adam alors eut une vision, où se déroulèrent tous les maux qui devaient désoler l'humanité : « Un lieu de désolation, infect, sombre, un espèce d'hôpital lui apparut; il vit une multitude de malheureux en proie à toutes sortes de maladies; syncopes affreuses, douleurs aiguës, défaillances, convulsions, épi-

lepsie, phrénésie démoniaque, noire mélancolie, folie lunatique, phthisie languissante, peste cruelle et consomption, enfin l'asthme et l'hydropisie faisant d'affreux ravages. L'agitation était cruelle, on entendait des soupirs lamentables, le désespoir se trouvait à chaque lit, près de tous les malades ; la mort triomphante brandissait son dard sur eux, mais elle tardait à frapper. » — Gravé par Haughton.

STOTHARD.

Thomas Stothard est né en Angleterre vers 1750. La position précaire où il s'est trouvé dans sa jeunesse a rendu ses débuts difficiles. Des dessins qu'il faisait à la douzaine lui donnaient à peine le nécessaire. Cependant la réputation est venue, et ses compatriotes l'ont alors exalté à l'égal de Raphaël ou de Rubens. Doué d'une imagination active et travailleur infatigable, Stothard a produit un nombre de compositions vraiment immense. Il avait un fils qui marchait sur ses traces, mais qui périt malheureusement des suites d'une chute qu'il fit étant monté sur une échelle, pour mieux voir les détails d'un ancien monument dont il faisait le dessin.

PÈLERINAGE A CANTORBÉRY.

Pl. 101.

(Hauteur 0^m,28 cent., largeur 1 mètre.)

Le poëte Chaucer, dans un de ses contes, rapporte les aventures auxquelles donnaient lieu les pèlerinages au tombeau de saint Thomas de Cantorbery. La cavalcade commence par un guide jovial qui se tient debout sur ses

étriers, et propose de tirer au sort à qui commencera l'entretien du jour. Dans le premier groupe on voit le médecin, le marchand, le sergent, le tabellion, le chevalier et le bailli. Sur le devant est le jeune seigneur, suivi de son franc tenancier qui tient un arc. Le second groupe est formé du bon curé et du laboureur, son frère, du directeur des religieuses escortant la nonne et la prieure, du marin qui a le dos tourné au spectateur, de l'étudiant d'Oxfort ; du pourvoyeur et de Chaucer, le poëte. Le moine et le frère quêteur suivis de quelques citadins de Londres ferment la marche. Ce tableau est l'ouvrage le plus estimé de Stothard. — Gravé par Schiavonetti (terminée par Neath).

SMIRKE.

1760 ?

Robert Smirke est né en Angleterre vers 1760. D'abord peintre de voitures, la facilité avec laquelle il composait des petits sujets pour orner des panneaux l'entraîna à faire des petits tableaux qu'on gravait ensuite pour orner les éditions des meilleurs auteurs. Ses compositions les plus remarquables sont celles qui sont tirées du théâtre de Shakespeare, et celles qui ornent l'édition de *Don Quichotte* dont la traduction a été faite par sa fille.

LE PRINCE HENRI ET FALSTAFF.

Pl. 102

Collection particulière.

Le prince de Galles était attablé dans la taverne de la

Hure avec ses compagnons de débauche quand un ordre de la Cour lui enjoignit d'avoir à se présenter devant le roi. Falstaff alors l'engage à faire devant lui une répétition de la manière dont il se présentera : « Vous serez bien embarrassé demain, lorsqu'il faudra paraître devant votre frère ; essayez un peu comment vous répondrez. — Oui, pour un moment, prends la place de mon frère, et moralise-moi sur ma conduite. — Eh bien ! soit ; ce siége va devenir le trône, cette épée sera mon sceptre, et ce coussin me servira de couronne. » (Shakespeare — *Henri IV*, acte II)
— Gravé par Thew.

WESTALL.

1770 ?

Westall est né en Angleterre vers 1770. Après avoir étudié la peinture, il se livra presque exclusivement à l'aquarelle, qu'il a portée à un degré véritablement ignoré à cette époque. Après avoir obtenu pendant quelques années un très-grand succès, ses ouvrages ont cessé d'être recherchés, et Westall est tombé aujourd'hui dans un oubli presque total.

LE BOSQUET DE VÉNUS.

Pl. 103.

AQUARELLE.

Collection particulière.

Vénus est mollement couchée dans un bosquet touffu près

de deux amours, qui semblent épier ses ordres pour décocher une flèche. — Gravé par Meadows.

TH. LAWRENCE.

1796-1830.

Thomas Lawrence est le peintre par excellence de l'aristocratie anglaise. Fils d'un pauvre aubergiste, il amusait dès l'âge de cinq ans les pratiques de son père par la vivacité de son esprit, et bientôt il essaya de les crayonner. L'enfant eut bientôt la réputation de faire des portraits d'une grande ressemblance, et ses dessins lui étaient payés une guinée. Des artistes dramatiques étant un jour venus chez son père, Lawrence se crut une grande vocation pour le théâtre, et échoua dès son début. Il se mit alors à faire des tableaux d'histoire : Un *Satan évoquant de l'enfer ses noires légions*, que tout le monde prit pour le portrait d'un danseur alors très à la mode et un *Coriolan* dans lequel on reconnut aussitôt le fameux tragédien Kemble. Comme peintre d'histoire il n'eut aucun succès, et revint promptement à sa vocation, qui était le portrait. La peinture de Lawrence, sans avoir une bien grande correction comme dessin, ni une bien grande puissance comme couleur, possédait au plus haut degré toutes les qualités qui plaisent. La distinction aristocratique, qu'il savait donner aux têtes de femmes, lui attira une nombreuse clientèle dans le grand monde, et son succès fut bientôt immense Lawrence avait sur tous ses rivaux l'avantage du goût dans les ajustements, partie qui était alors très-négligée, et qui séduit toujours le public. Lawrence a peint tous les hommes célèbres de son temps, et les plus jolies femmes de l'aristocratie anglaise.

Après l'invasion de 1815, il fit le portrait de presque tous les souverains d'Europe. La vie de Thomas Lawrence a été un long roman : on parlait d'une jeune dame qui était morte de chagrin et de jalousie, pour s'être vu préférer sa sœur cadette, et, dans l'étrange procès pour adultère que le prince de Galles intenta à sa femme, Lawrence figura en première ligne. Sa réputation comme peintre de portraits n'en souffrit pas, et, jusqu'à la fin de sa vie, il fut le peintre du grand monde. Lawrence avait un talent réel, qui lui assigne une place parmi les maîtres, mais en le plaçant à côté de Van Dyck, ses compatriotes montrent jusqu'où on peut se laisser aveugler par le sentiment national.

DEUX ENFANTS.

Pl. 104.

Collection particulière.

Deux jeunes enfants s'éveillent dans les bras l'un de l'autre, leur physionomie rayonnante de fraîcheur et de santé, et l'expression naïve de leur innocente gaieté, font de ce sujet si simple un chef-d'œuvre de grâce, d'esprit et de distinction. — Gravé par George Doo.

HOWARD.

1769-1847.

Howard, né aux environs de Londres en 1769, est un peintre d'histoire, qui comme cela s'est vu fréquemment en Angleterre, a traité des sujets mythologiques, dans un style de vignettes. Mais, si les tableaux d'Howard n'ont pas

toute la gravité et la sévérité de dessin, que comporte le genre qu'il a adopté, on ne peut nier qu'il n'ait mis beaucoup de charme, et une grâce véritable, dans ses figures de femmes.

BACCHUS ENFANT CONFIÉ AUX NYMPHES DE NYSA.

Pl. 105.

Collection particulière.

Mercure descend du ciel, en apportant aux nymphes du mont Nysa, l'enfant que Jupiter leur a confié. L'une d'elles tend les bras pour le recevoir tandis que les autres semblent ravies en voyant arriver le nouveau-né.

OPIE.

1761-1807.

Jean Opie naquit en Angleterre en 1750, et ne paraît pas être sorti de son pays : le type anglais est très-prononcé sur tous ses tableaux, mais ce n'est pas le type de la classe aristocratique ; car ses héros, même lorsqu'il traite l'histoire, ont toujours un peu l'air d'habitués de cabaret. Mais, si on lui a souvent reproché de la vulgarité, il a mis dans ses tableaux une facture puissante qui n'est pas commune dans l'école anglaise et il mérite le surnom de Caravage anglais.

MORT DE RIZZIO.

Pl. 106.

Collection particulière.

Le musicien Rizzio, favori de Marie Stuart, avait excité la jalousie de lord Darnley, mari de la reine, qui résolut de le faire assassiner dans l'appartement même de sa femme. Comme Marie Stuart était à souper avec la comtesse d'Argyle et Rizzio, des hommes armés entrèrent et après avoir entraîné Rizzio dans la pièce voisine, le frappèrent à outrance avec leurs armes. Il mourut après avoir reçu cinquante-six blessures. — Gravé par Taylor.

BURNET.

1780-1816.

Jean Burnet est né en Écosse, vers 1780. Il a étudié le dessin à Édimbourg avec David Wilkie. Ses tableaux ont été fort remarqués aux expositions de Londres. Les gravures qu'il a faites d'après ses propres compositions, sont très-estimées. Il a fait aussi un grand nombre de dessins qui atteignent souvent des prix élevés en Angleterre.

LES JOUEURS DE DAMES.

Pl. 107.

(Hauteur 0^m,50 cent., largem 0^m,40 cent.)

Collection particulière.

Deux joueurs de dames sont assis devant la porte d'une

maison, où une femme debout tient dans ses bras un enfant en regardant le jeu avec attention. L'expression des deux joueurs offre un contraste très-bien rendu entre la physionomie joyeuse de celui qui gagne, et le désappointement de celui qui perd. — Gravé par l'auteur.

COOPER.

Samuel Cooper s'est surtout fait connaître comme peintre de portraits. On l'a surnommé le Van Dyck anglais. On lui doit également plusieurs tableaux généralement tirés de l'histoire d'Angleterre. Il y a eu plusieurs artistes qui ont porté le même nom,

RICHARD ET SALADIN.

Pl. 108.

Collection particulière.

Richard Ier Cœur-de-Lion, roi d'Angleterre, conduisant les croisés à Jérusalem, rencontra l'armée de Saladin forte de trois cent mille hommes et remporta une victoire éclatante. Suivant une tradition, Saladin aurait été renversé de son cheval par Richard : c'est cet instant que Cooper a choisi pour son tableau. — Gravé Giller.

RICHTER.

Henri Richter, né en 1780, est un de ces artistes épris

de la vérité qui charment par la fidélité de leurs observations. C'est surtout par l'expression du geste et de la physionomie que Richter doit être apprécié, car il est rare qu'un peintre possède au même degré l'exactitude de ton et de rendu qui constitue la réalité matérielle de l'aspect, et la vivacité qui anime les personnages et leur donne la vie.

L'ÉCOLE EN DÉSORDRE.

Pl. 109.

Collection particulière.

Le maître d'école s'est absenté un moment, et voilà les écoliers qui s'amusent et font du tapage tout à leur aise, l'un d'eux s'est affublé des lunettes du maître et de son bonnet sur lequel un autre espiègle renverse un encrier; d'autres sont occupés à mettre sens dessus dessous les bancs, les livres et tout le mobilier de l'école; d'autres s'exercent à tracer sur la muraille un portrait peu flatté du maître absent. Mais voici qu'au plus beau moment le maître ouvre la porte et l'expression de son visage aussi bien que la badine qu'il tient à la main, indique assez de quelle façon l'ordre sera rétabli. — Gravé par Turner.

DAVID WILKIE.

1784-1841.

David Wilkie est né en Écosse. Son père, ministre de l'église presbytérienne, l'envoya d'abord à l'académie de dessin d'Édimbourg et ensuite à Londres où il fut élève de Fuseli. David Wilkie n'avait guère d'autres ressources que

celles qu'il pouvait tirer de son travail, et ses débuts furent assez pénibles. Son tableau des *Politiques du village*, exposé à Londres en 1805, le fit connaître avantageusement, et dès lors ses ouvrages furent de plus en plus goûtés. Les voyages qu'il fit à Venise et en Espagne eurent peu d'influence sur son genre naturel. Ses tableaux ne visent jamais au style héroïque. Mais c'est un observateur très-fin de la **nature**, qui ne s'abaisse jamais à la vulgarité, et même, dans les sujets rustiques, garde une distinction et une convenance qu'on ne trouve pas toujours chez les maîtres hollandais.

LECTURE DU TESTAMENT.

Pl. 110.

(Hauteur 0^m,40 cent., largeur 0^m,75 cent.)

Les parents du défunt sont réunis dans une grande salle où un notaire, assis devant la table, fait la lecture du testament. Chacun des auditeurs manifeste par sa physionomie les sentiments divers qui l'agitent. — Gravé par Raimbach.

LE JOUEUR DE VIOLON AVEUGLE.

Pl. 111.

(Hauteur 0^m,54 cent., largeur 0^m,70 cent.)

Galerie nationale de Londres.

Un pauvre musicien ambulant, sa femme et ses deux enfants viennent dans la famille d'un paysan. Toute la famille réunie s'égaye en écoutant le violon du musicien

aveugle, dont un des enfants contrefait les mouvements avec un soufflet et un bâton, tandis que le père bat la mesure avec ses doigts devant sa petite fille assise sur les genoux de sa mère. — Gravé par Burnet.

LA SAISIE.

Pl. 112.

(Hauteur 0m,60 cent., largeur 1 metre.)

Collection particulière.

Une famille devenue malheureuse n'a pu acquitter la redevance qu'elle doit à son propriétaire, et par suite un huissier vient saisir ce qu'il peut trouver de bon, et servir aussi à solder les fermages. L'impassibilité de l'officier chargé de faire exécuter la loi, contraste avec le désespoir de la famille saisie. — Gravé par Raimbach.

LES POLITIQUES DE VILLAGE.

Pl. 113.

(Hauteur 0m,60 cent., largeur 1 mètre.)

Collection particulière.

Dans une auberge de campagne, des paysans attablés discutent avec ardeur les intérêts de leur pays. D'autres au fond sont occupés à lire le journal. — Gravé par Raimbach.

LE DÉJEUNER.

Pl. 114

(Hauteur 0m,75 cent., largeur 0m,60 cent.)

Une famille est réunie à table. La servante debout verse le thé devant la mère qui surveille l'opération. Le père est en train de humer un œuf à la coque, et le fils placé entre ses parents lit le journal. — Gravé par Marc.

LE COLIN-MAILLARD.

Pl. 115.

(Hauteur 0m,60 cent., largeur 1 mètre.)

Palais de Windsor.

Les joueurs sont dans une grande salle. Le pauvre colin, les yeux bandés, court au milieu de la salle. Un grand gaillard vient de sauter sur un banc déjà rempli de monde, d'autres se blotissent sous une armoire. Un petit garçon tire le colin-maillard par la basque de sa veste, un autre vient de tomber sur un chien. — Gravé par Raimbach.

LE JOUR D'ÉCHÉANCE.

Pl. 116.

(Hauteur 0m,60 cent., largeur 1 mètre.)

Collection particulière.

Un homme assis à une table discute des questions d'inté-

rêt avec deux autres placés devant lui. Dans la salle différentes personnes attendent pour venir à leur tour payer leur redevance. — Gravé par Raimbach.

LA LETTRE DE RECOMMANDATION.

Pl. 117.

(Hauteur 0m,40 cent., largeur 0m,34 cent.)

Collection particulière.

Un jeune homme debout et d'un extérieur plein de modestie, attend avec anxiété l'effet que produira la lecture d'une lettre de recommandation qu'il vient de remettre à un vieillard vêtu d'une robe de chambre et assis dans un fauteuil. — Gravé par Burnet.

NORTHCOTE.

1760-1831.

Jacques Northcote, élève de Reynolds, occupe une place importante dans l'école anglaise. — Il s'était d'abord livré à la peinture de portraits, mais un voyage en Italie fit naître en lui le désir d'être peintre d'histoire. Northcote a composé, pour la galerie de Shakespeare, plusieurs tableaux qui ont eu un grand succès. Il a été moins heureux dans les tentatives qu'il a faites pour joindre le style allégorique de Rubens avec le style familier de Wilkie.

37. ARTHUR ET HUBERT.

Pl. 118.

Collection particulière.

Cette scène est tirée de la tragédie de Shakespeare, intitulée *le Roi Jean*. Le jeune Arthur mis en prison par ordre de son oncle, le roi Jean, va être privé de la vue et embrasse les genoux de Hubert de Burgh, exécuteur des volontés royales, qui paraît ébranlé par les prières du jeune homme, tandis que les bourreaux attendent tranquillement sa décision. — Gravé par Thew.

HAYTER.

1792.?

Georges Hayter, né à Londres en 1792, étudia la peinture en Angleterre où son talent plut au duc de Bedfort qui lui fit faire un grand tableau représentant un événement remarquable de la vie d'un de ses ancêtres, lord Russel. Il visita ensuite l'Italie, et se livra surtout à l'étude des maîtres vénitiens, pour lesquels il avait une prédilection marquée. Heyter a fait plusieurs gravures à l'eau-forte, une entre autres fort remarquable d'après le célèbre tableau de *l'Assomption de la Vierge* par le Titien, qui se trouve dans une des salles de l'Académie de peinture à Venise.

JUGEMENT DE LORD RUSSEL.

Pl. 119.

Collection particulière.

Lord Guillaume Russel, né en 1639, fut un des grands antagonistes du catholicisme et des Stuarts. Il osa, sous Charles II, proposer au Parlement « d'aviser au moyen d'éteindre le papisme, et de préserver la couronne d'un successeur papiste. » Arrêté à propos d'une conspiration à laquelle il n'avait pris aucune part, on lui refusa la permision de prendre un défenseur, et il fut condamné à mort à la suite d'un jugement sommaire, où toutes les formes légales avaient été violées. A l'avénement de Guillaume III, le jugement fut cassé, et son père le comte de Bedford, reçut le titre de duc. — Gravé à l'eau-forte par l'auteur.

FIN DU TOME SIXIÈME.

TABLE DES MATIÈRES

	Planches.	Pages.
ÉCOLE HOLLANDAISE......................		8
LUCAS DE LEYDE............................		8
La Circoncision.....................	1	8
Tentation de saint Antoine...........	2	9
ZUSTRIS...................................		9
Vénus et l'Amour....................	3	9
J. SCHOOREEL..............................		10
Mort de la Vierge...................	4	10
POELENBURG................................		11
Baigneuses..........................	5	11
HONTHORST.................................		11
Marche de Silène....................	6	12
WINANTS...................................		12
Paysage.............................	7	13
REMBRANDT (portrait XXI)...................		13
Sacrifice d'Abraham.................	8	15
Samson pris par les Philistins......	9	15
La famille de Tobie.................	10	15
La Circoncision.....................	11	16
Jésus-Christ apaisant une tempête...	12	16
Enlèvement de Ganimède..............	13	17
Leçon d'anatomie....................	14	17
Adolphe, prince de Gueldre, menaçant son père...........................	15	17
La garde de nuit....................	16	18
ALBERT CUYP...............................		18
Cavaliers venant de la chasse.......	17	19

TABLE DES MATIÈRES.

	Planches.	Pages
TERBURG....................................		19
Un officier et sa femme.................	18	20
Militaire faisant des offres à une jeune femme........................	19	20
BRAUWER....................................		20
Paysans chantant.................	20	21
A. OSTADE (portrait XXII).................		22
Famille d'Ostade.................	21	23
Fête de famille.....................	22	23
Jeu interrompu...................	23	24
Le chansonnier...................	24	24
Le maître d'école.................	25	24
L'arracheur de dents.............	26	25
Un fumeur.......................	27	25
Is. OSTADE.................................		
Les patineurs....................	28	25
J. BOTH.....................................		26
Paysage..........................	29	26
GÉRARD DOW (portrait XXIII)............		27
Tobie et sa femme...............	30	27
La femme hydropique...........	31	28
Charlatan........................	32	28
Marchande de beignets.........	33	29
La jeune mère...................	34	29
Cuisinière hollandaise...........	35	29
Épicière de village...............	36	30
Portrait de Gérard Dow.........	37	30
La famille de Gérard Dow......	38	30
PIERRE DE LAER............................		31
Fête de village..................	39	31
VAN DER HELST.............................		32
Garde civique d'Amsterdam...	40	32
Bourgmestres distribuant les prix de l'eau.	41	32
METZU.....................................		33

TABLE DES MATIÈRES.

	Planches.	Pages
Cavalier à la porte d'une auberge	42	33
Marchande de volailles	43	34
Marché aux herbes d'Amsterdam	44	34
G. FLINCK		
Annonciation aux bergers	45	35
Soldats jouant aux dés	46	35
WOUWERMAN		35
Attaque de voleurs	47	36
Choc de cavalerie	48	36
Chasse au cerf	49	37
L'abreuvoir	50	37
Chevaux près d'une écurie	51	37
BERGHEM (portrait XXIV)		38
Paysage (Animaux près d'une ruine)	52	38
Le torrent	53	39
PAUL POTTER		39
L'Hôtellerie	54	39
Paysage avec animaux	55	40
Jeune taureau	56	40
K. DU JARDIN		41
Le charlatan	57	41
F. MIERIS		42
Bacchantes et Satyres	58	42
Charlatan	58	42
La dormeuse	60	43
Le lever	61	43
Jeune femme refusant les offres d'un vieillard	62	44
LE DUC		44
Corps de garde hollandais	63	44
JEAN STEEN		
La Saint-Nicolas	64	45
Famille de Jean Steen	65	46
La noce joyeuse	66	46

TABLE DES MATIÈRES.

	Planches.	Pages
Une malade et son médecin............	67	47
Une femme malade	68	47
RUYSDAEL.......................		47
Un bois traversé par une route........	69	48
A. VAN DE VELDE....................		48
Paysage avec des bestiaux...........	70	49
Troupeau traversant une rivière...	71	49
G. NETSCHER.....................		49
Femme jouant du luth.............	72	50
Gaspard Netscher et sa femme........	73	50
LAIRESSE........................		51
Maladie d'Antiochus...............	74	51
P. DE HOOGHE....................		52
Jeune femme debout près d'un homme assis.	75	52
SCHALKEN.......................		52
Les vierges sages et les vierges folles...	76	53
Médecin aux urines................	77	54
VAN DER WERF....................		54
Abisaïg présentée à DAVID...........	78	55
Adoration des bergers..............	79	55
Fuite en Égypte......	80	56
Incrédulité de saint Thomas..........	81	56
Danaé.....	82	56
Nymphe dansant	83	57
Jugement de Paris...............	84	57
OEnone et Paris	85	57
Maladie d'Antiochus...............	86	58
GUILLAUME MIERIS..................		58
Le chat...	87	58
C. DU SART.....................		59
La chaumière.................	88	59
Paysans joyeux	89	60
C. VAN BERGEN		68
Paysage (divers animaux)....	90	60

TABLE DES MATIÈRES.

	Planches.	Pages
ÉCOLE ANGLAISE..................		61
HOGARTH...........................		61
Départ de la garde pour Finchley......	91	64
REYNOLDS..........................		64
Mort du cardinal de Beaufort.........	92	65
Ugolino...........................	93	65
Académie enfantine................	94	66
WEST..............................		
Alfred III, roi de Mercie.............	95	66
Le roi Laer pendant l'orage..........	96	67
Cromwell dissolvant le parlement......	97	67
Bataille de la Hogue.................	98	68
Mort du général Wolf................	99	68
FUSELI.............................		69
Vision d'un hôpital.................	100	69
STOTHARD..........................		70
Pèlerinage à Cantorbéry............	101	70
SMIRKE............................		71
Le prince Henri de Falstaff.........	102	71
WESTAL............................		72
Le bosquet de Vénus...............	103	72
LAWRENCE.........................		73
Deux enfants......................	104	74
HOWARD...........................		74
Bacchus enfant confié aux nymphes de Nysa...........................	105	75
OPIE...............................		75
Mort de Rizzio....................	106	76
BURNET............................		76
Les joueurs de dames.............	107	76
COOPER............................		77
Richard I^{er} et Saladin..............	108	77
RICHTER............................		77
L'École en désordre................	109	78

TABLE DES MATIÈRES.

	Planches.	Pages
WILKIE.....................................		78
Lecture du testament................	110	79
Le joueur de violon aveugle.........	111	79
La saisie...........................	112	80
Les politiques de village............	113	80
Le déjeuner.........................	114	81
Le colin-maillard....................	115	81
Le jour des loyers..................	116	81
La lettre de recommandation........	117	82
NORTHCOTE..................................		82
Arthur et Hubert...................	118	83
HAYTER.....................................		83
Jugement de lord Russel.............	119	84

FIN DE LA TABLE DES MATIÈRES DU TOME SIXIÈME.

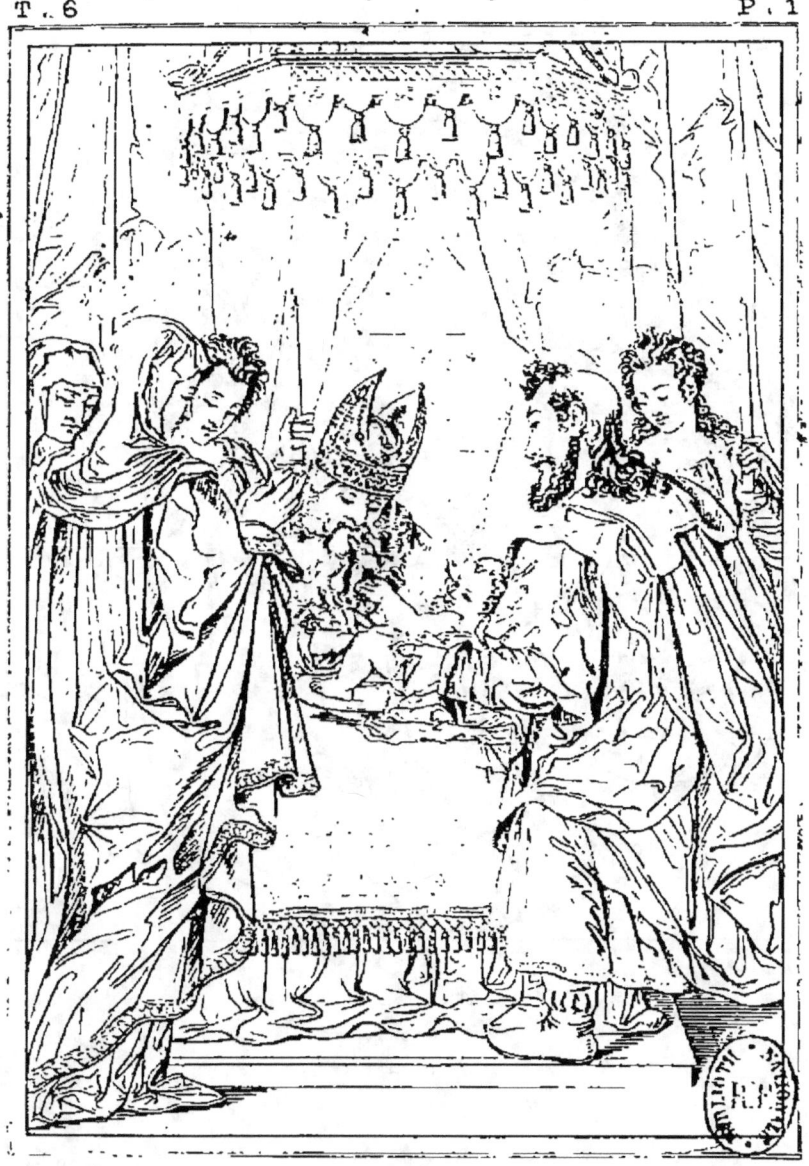

LA CIRCONCISION.
LA CIRCONCISIONE.

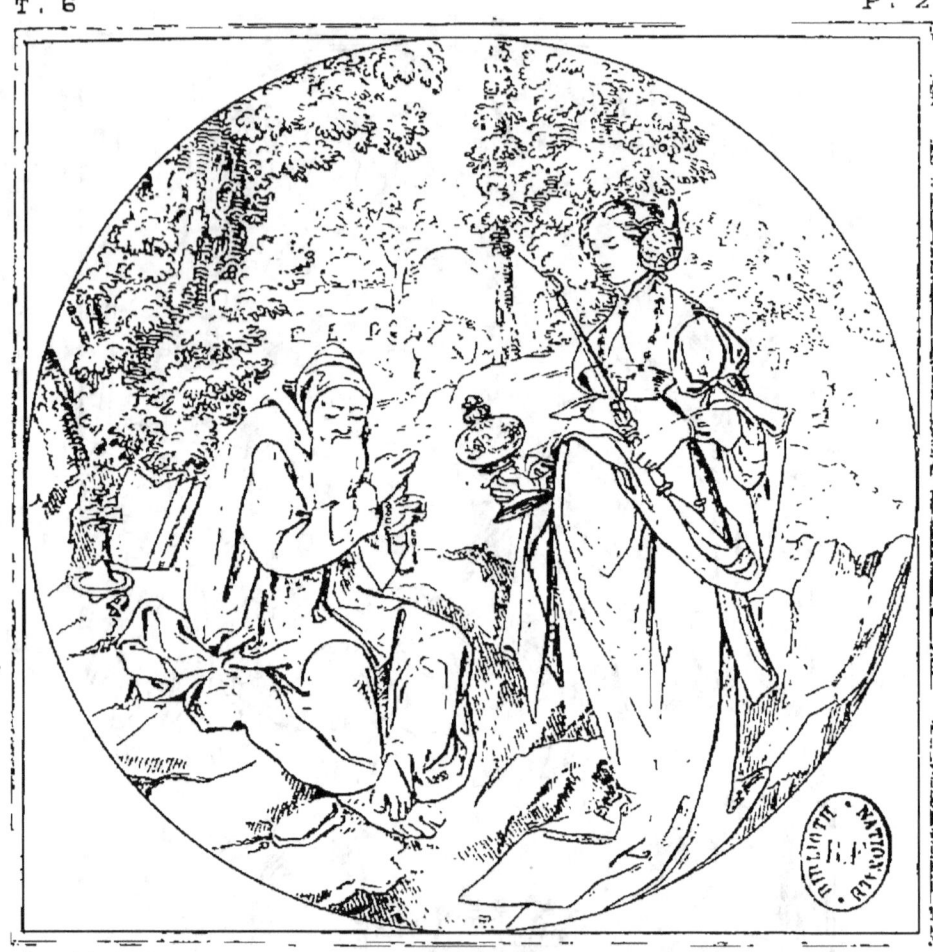

TENTATION DE St ANTOINE

TENTAZIONE DI S. ANTONIO

TENTACION DE S ANTONIO

VÉNUS ET L'AMOUR

VENERE E AMORE

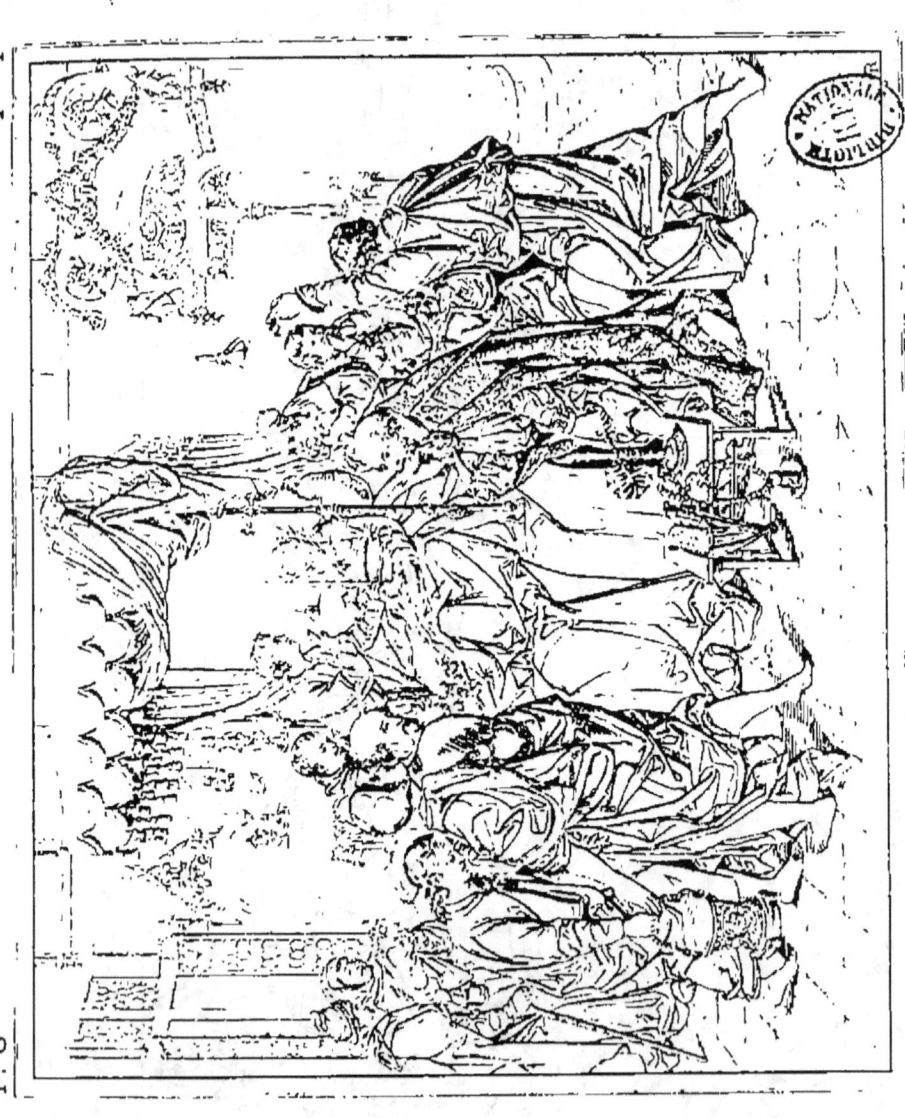

MORTE DELLA VERGINE

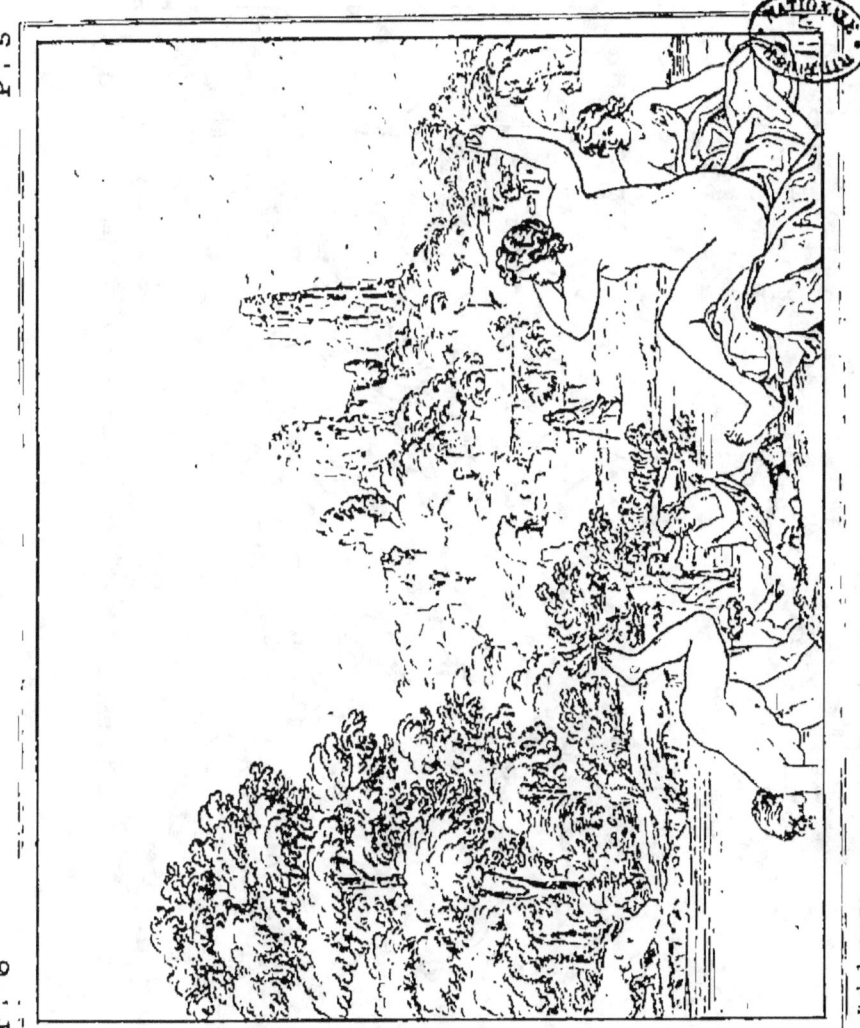

BAIGNEUSES.

DONNE CHE SI BAGNANO.
MUGERES BAÑÁNDOSE.

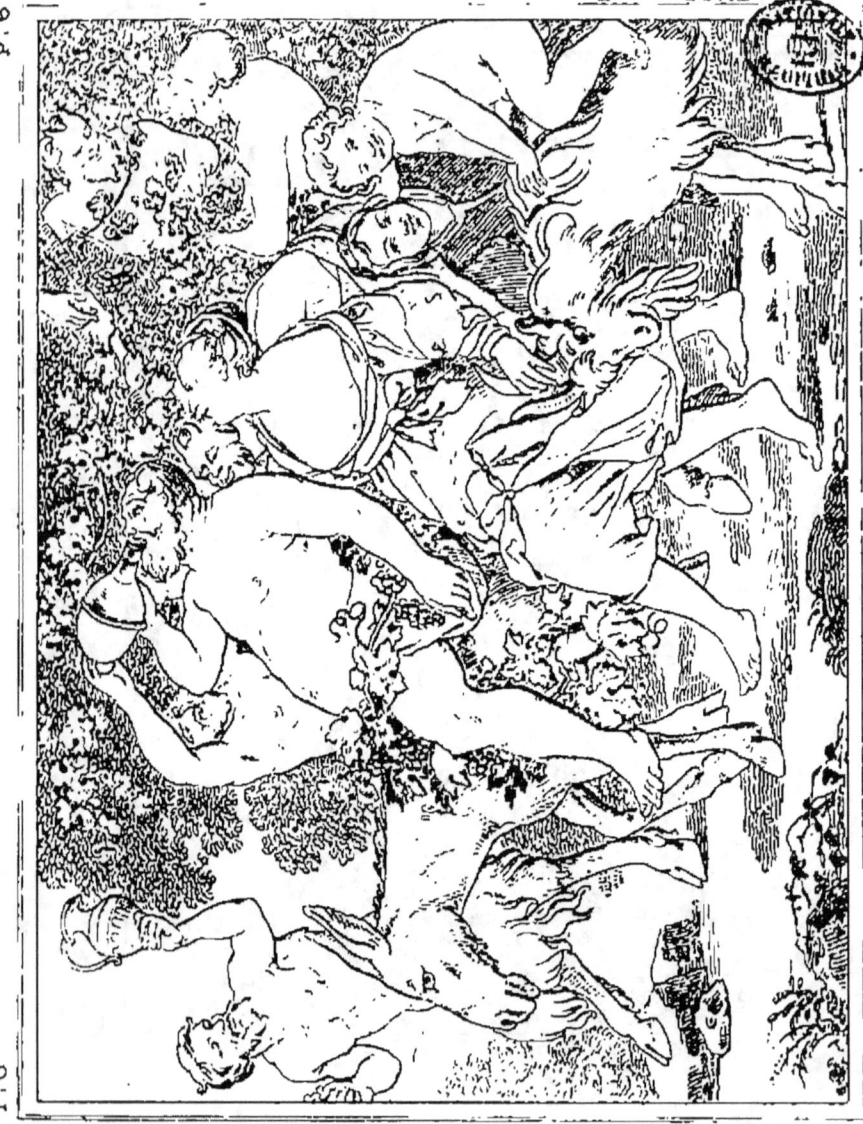

MARCHE DE SILÈNE
MARCIA DI SILENO.

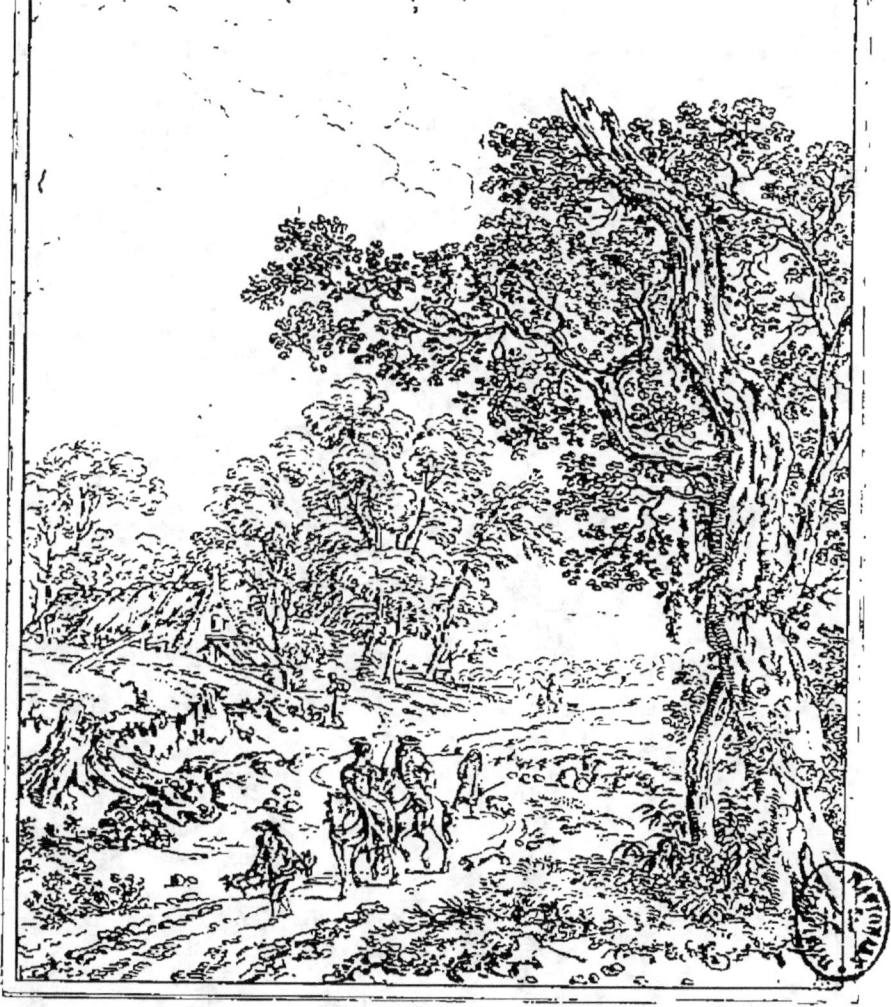

PAYSAGE
UN CHASSEUR ET UNE DAME A CHEVAL
PAESETTO UN CACCIATORE E UNA SIGNORA A CAVALLO

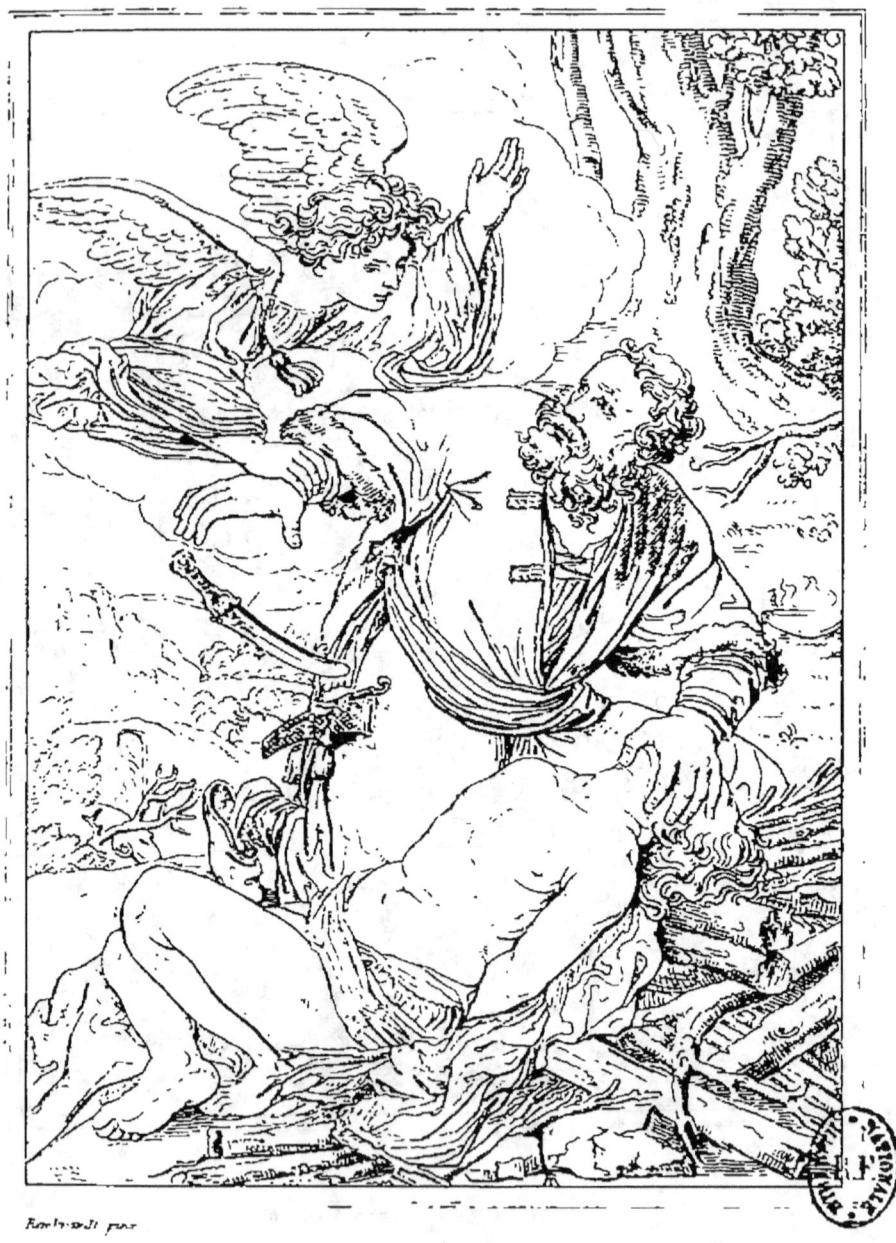

SACRIFICE D'ABRAHAM

SACRIFIZIO D'ABRAMO

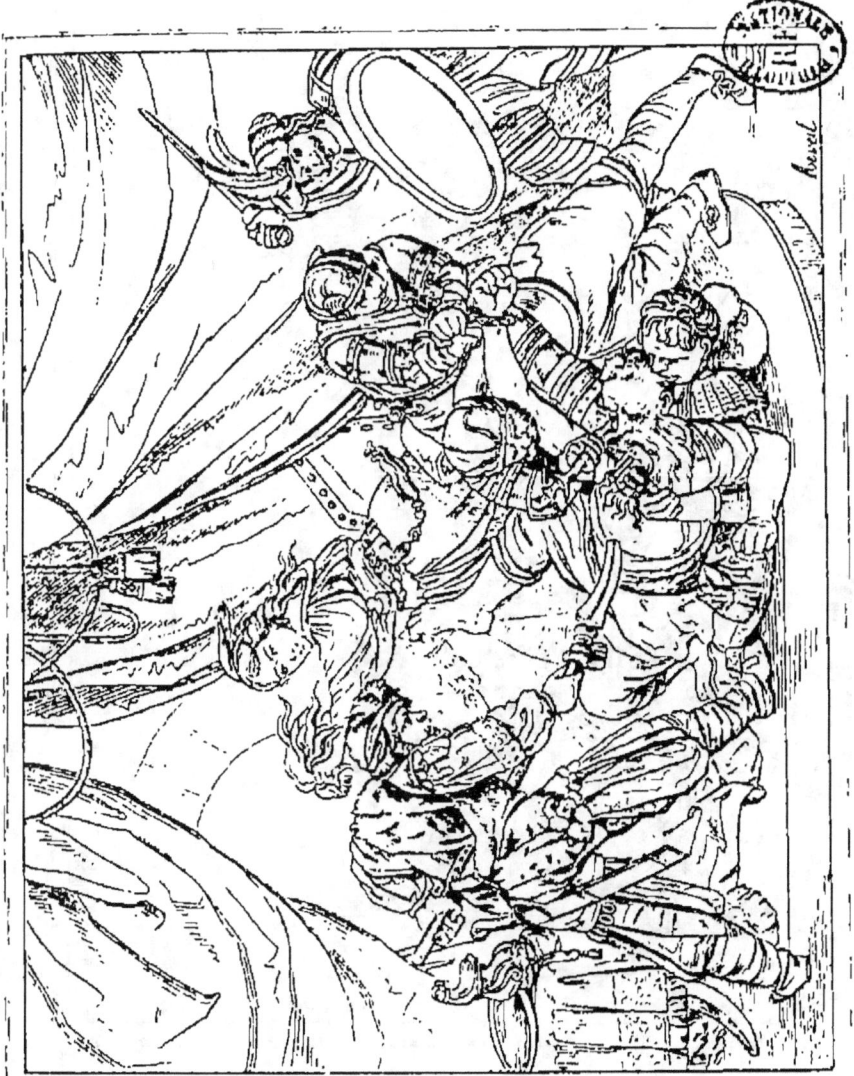

SAMSON PRIS PAR LES PHILISTINS

SANSONE PRESO DAI FILISTEI

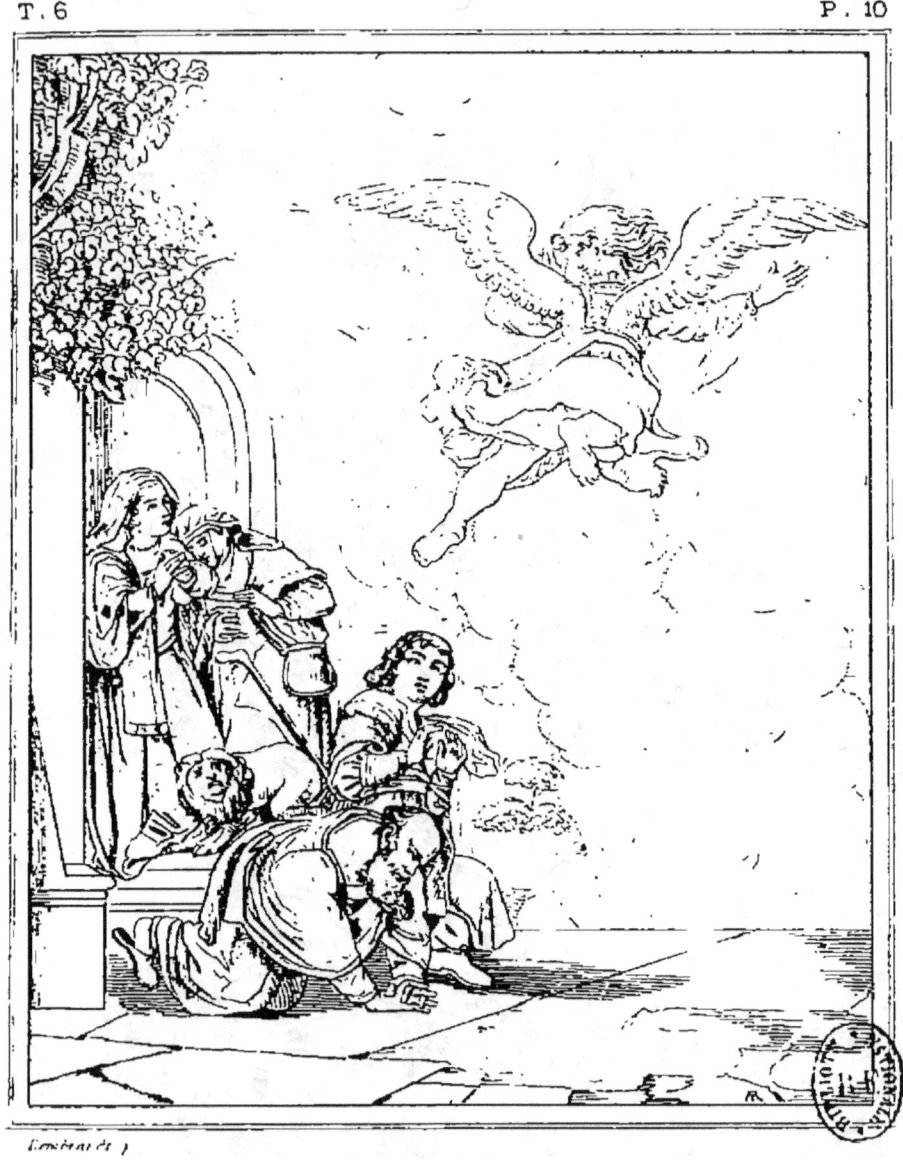

LA FAMILLE DE TOBIE.

LA CIRCONCISION

LA CIRCONCISIONE

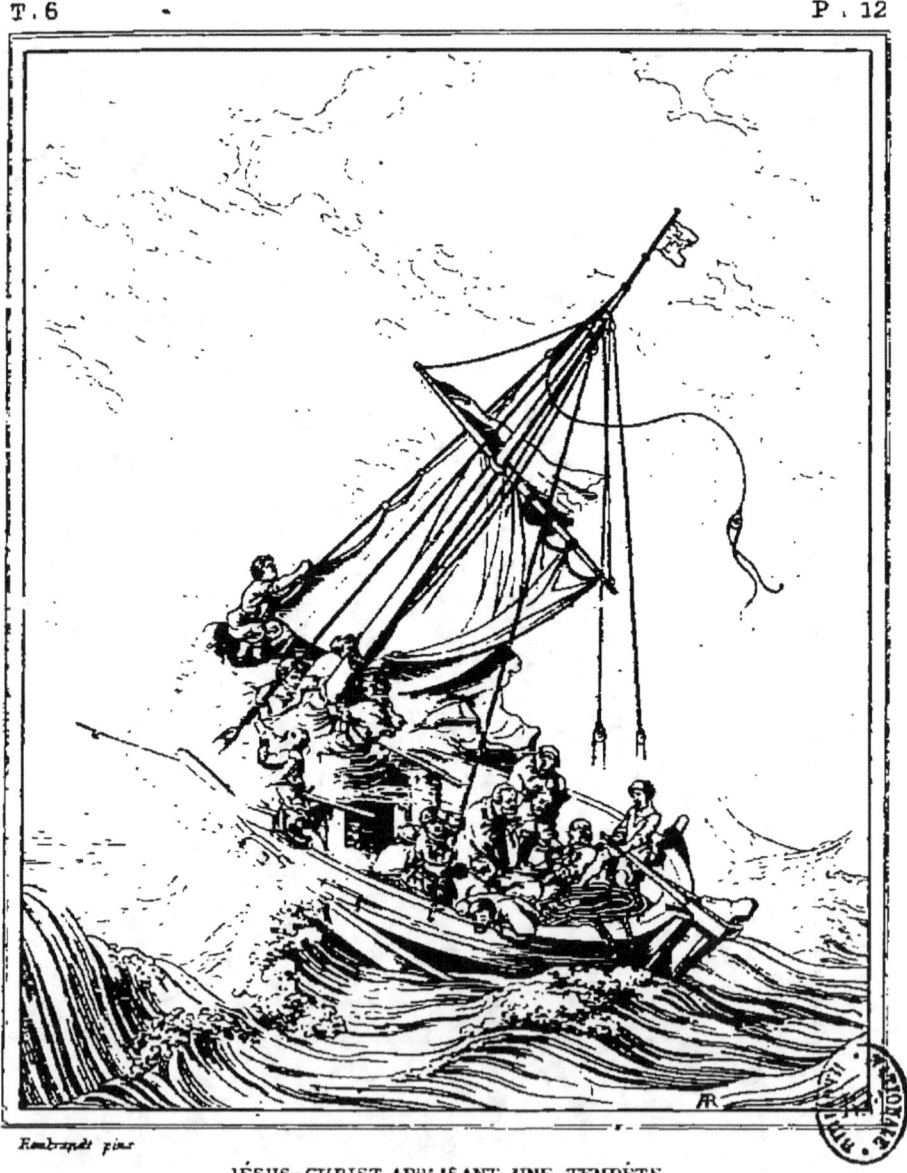

JÉSUS-CHRIST APAISANT UNE TEMPÊTE.
GESÙ CRISTO CALMA UNA BURRASCA
J CRISTO CALMANDO UNA TEMPESTAD.

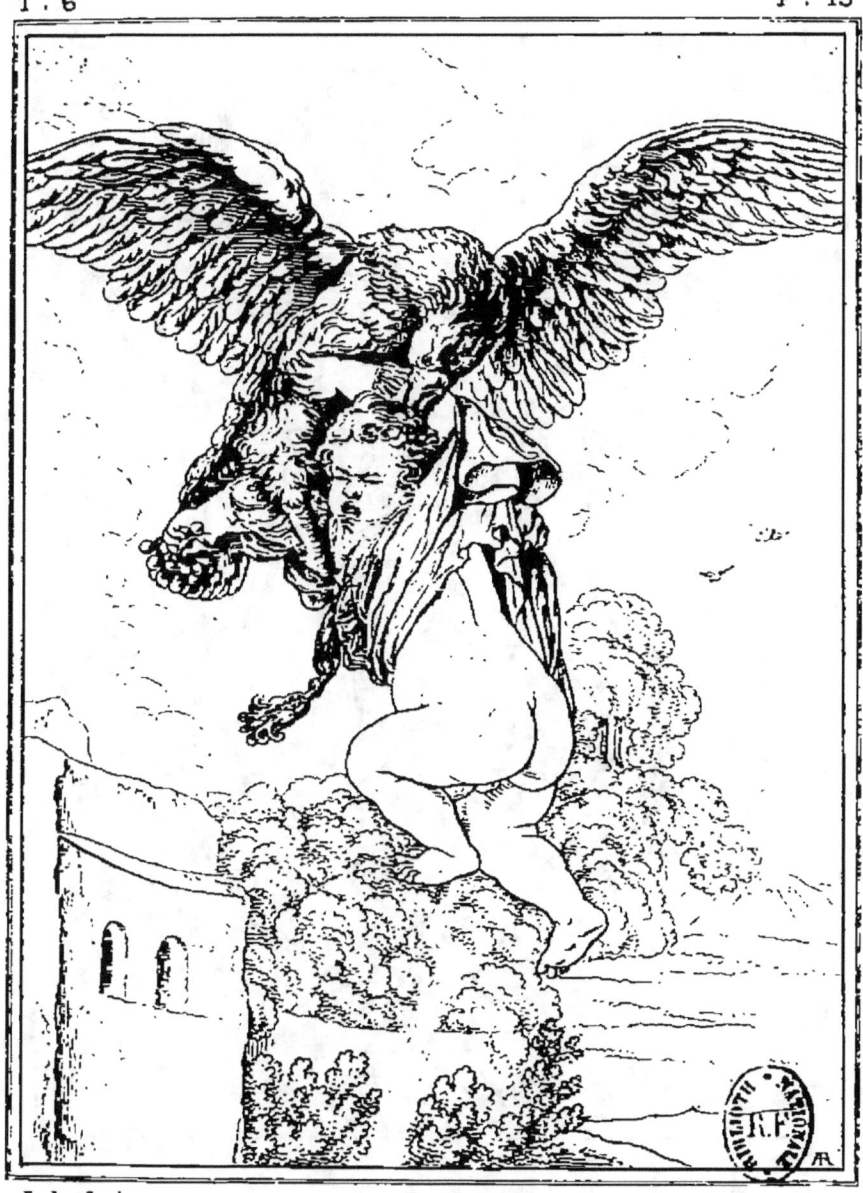

ENLÈVEMENT DE GANIMÈDE.

RATTO DI GANIMEDE.

RAPTO DE GANIMEDES.

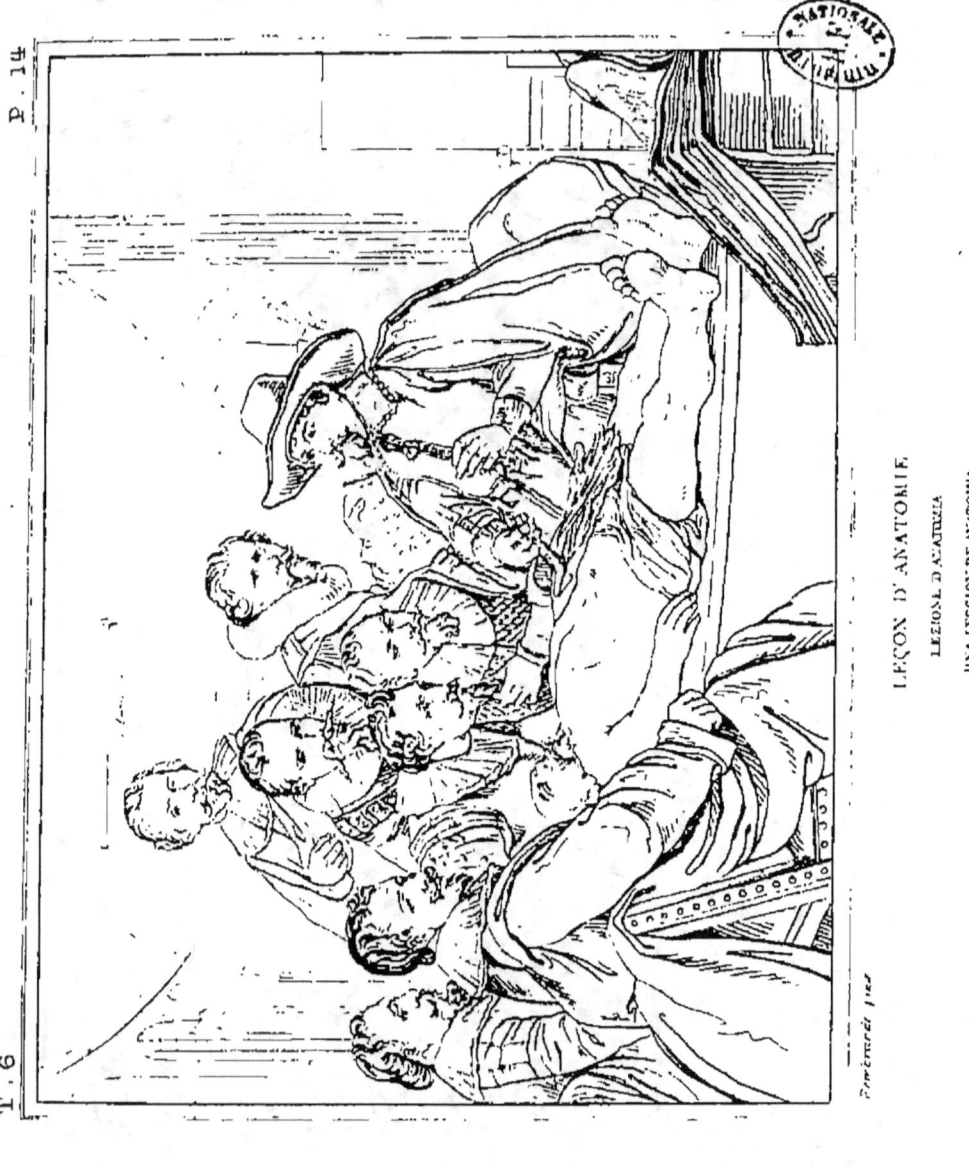

LEÇON D'ANATOMIE.

LEZIONE D'ANATOMIA

UNA LECCION DE ANATOMIA

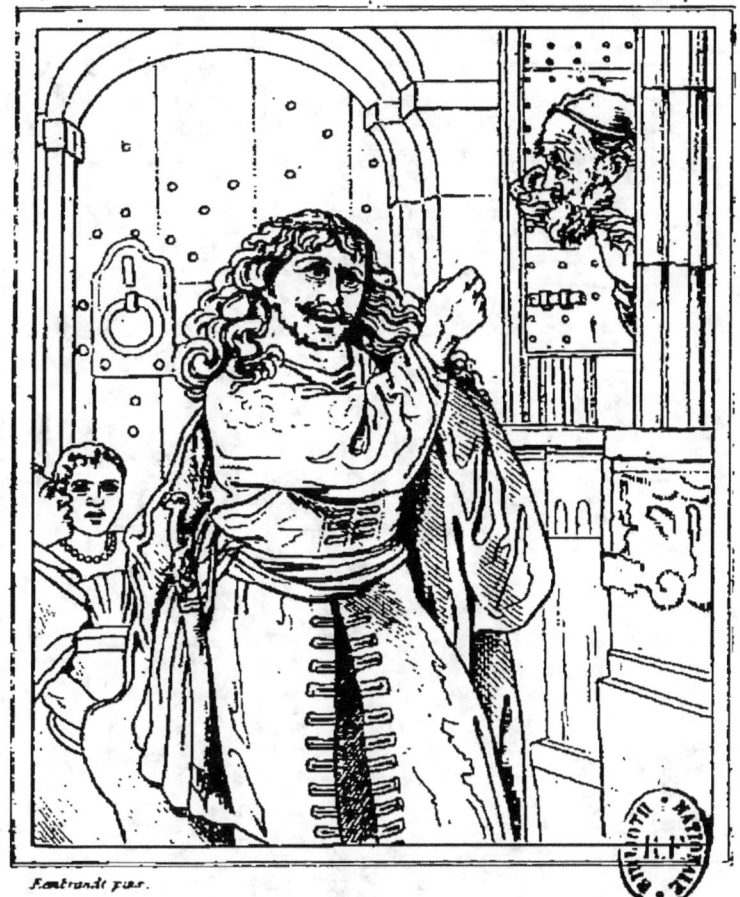

ADOLFE PRINCE DE GUELDRE MENAÇANT SON PÈRE
ADOLFO PRINCIPE DI GUELDRIA CHE MINACCIA SUO PADRE.

LA GARDE DE NUIT

LA GUARDIA DI NOTTE
LA GUARDA NOCTURNA

CAVALIERS VENANT DE LA CHASSE.
CAVALIERI CHE RITORNANO DELLA CACCIA.
...ONI VENITE DE LA CAZA.

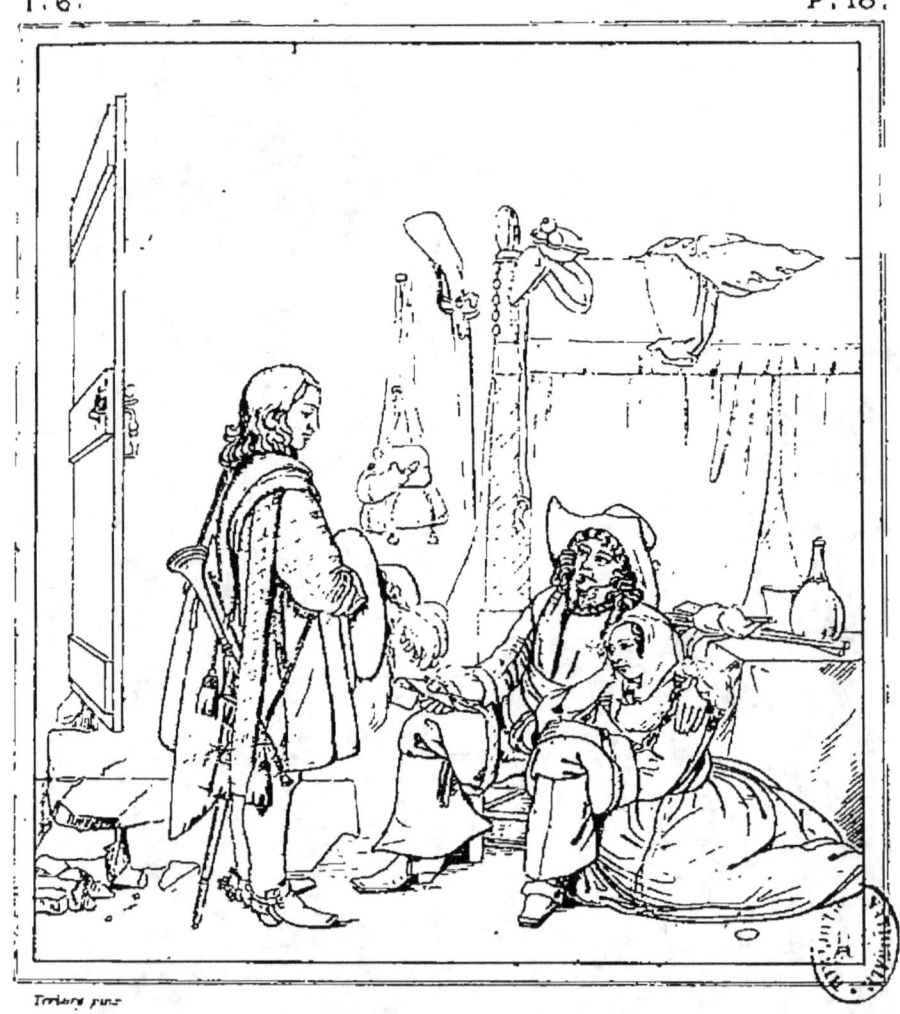

UN OFFICIER ET SA FEMME
UN UFFICIALE E SUA MOGLIE.

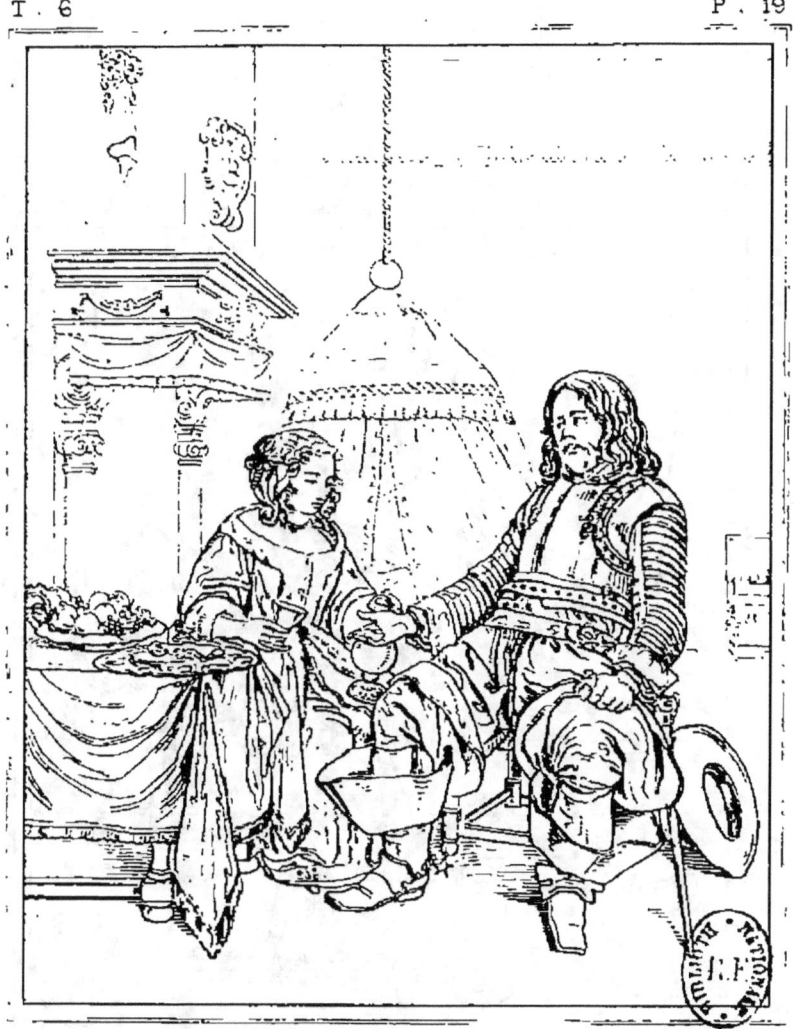

MILITAIRE FAISANT DES OFFRES A UNE JEUNE FEMME
MILITARE CHE FA OFFERTE A UNA GIOVANE
UN MILITAR HACIENDO OFERTAS A UNA JOVEN

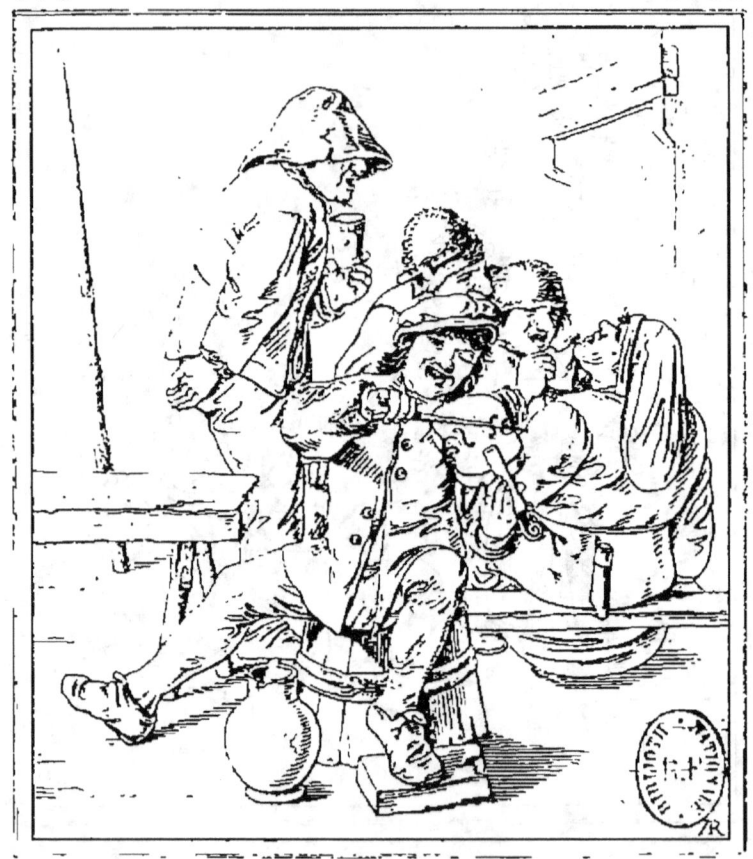

PAYSANS CHANTANT

CONTADINI CHE CANTANO

LA FAMILLE D'OSTADE.
LA FAMIGLIA D'OSTADE.

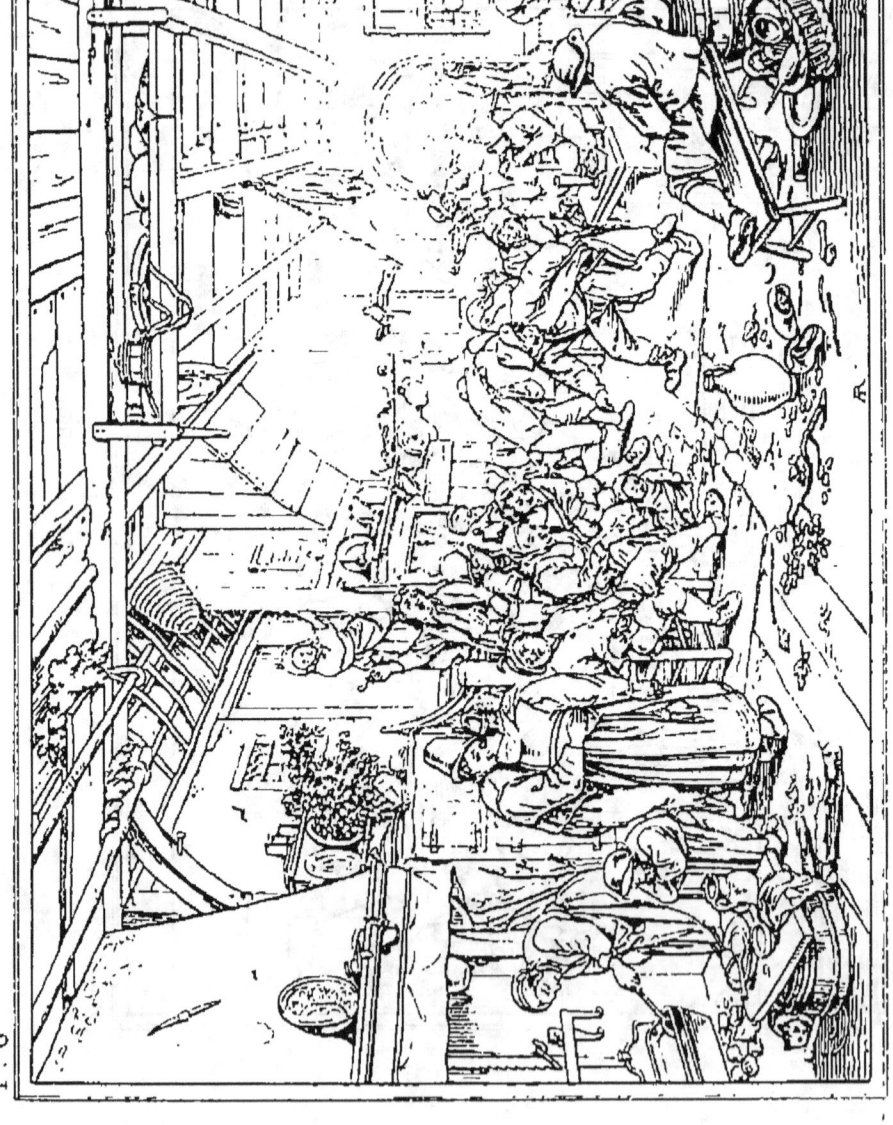

FÊTE DE FAMILLES

FESTA DI FAMIGLIA

JEU INTERROMPU.
GIUOCO INTERROTTO.

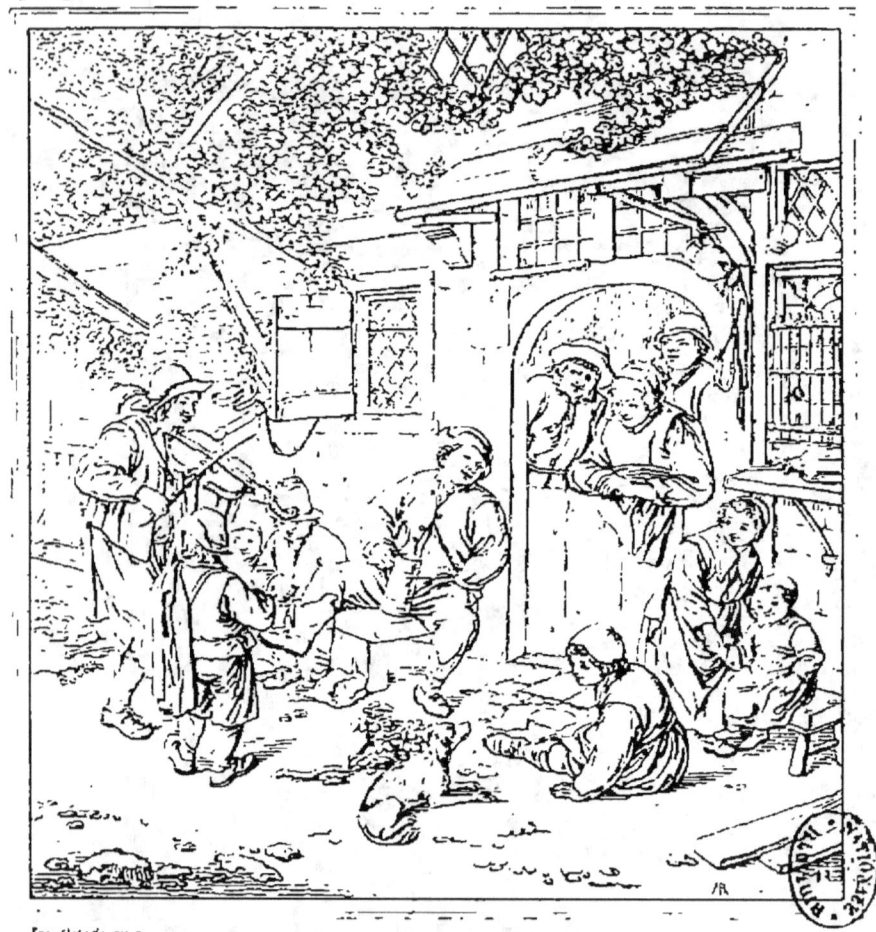

LE CHANSONNIER

EL COPLERO.

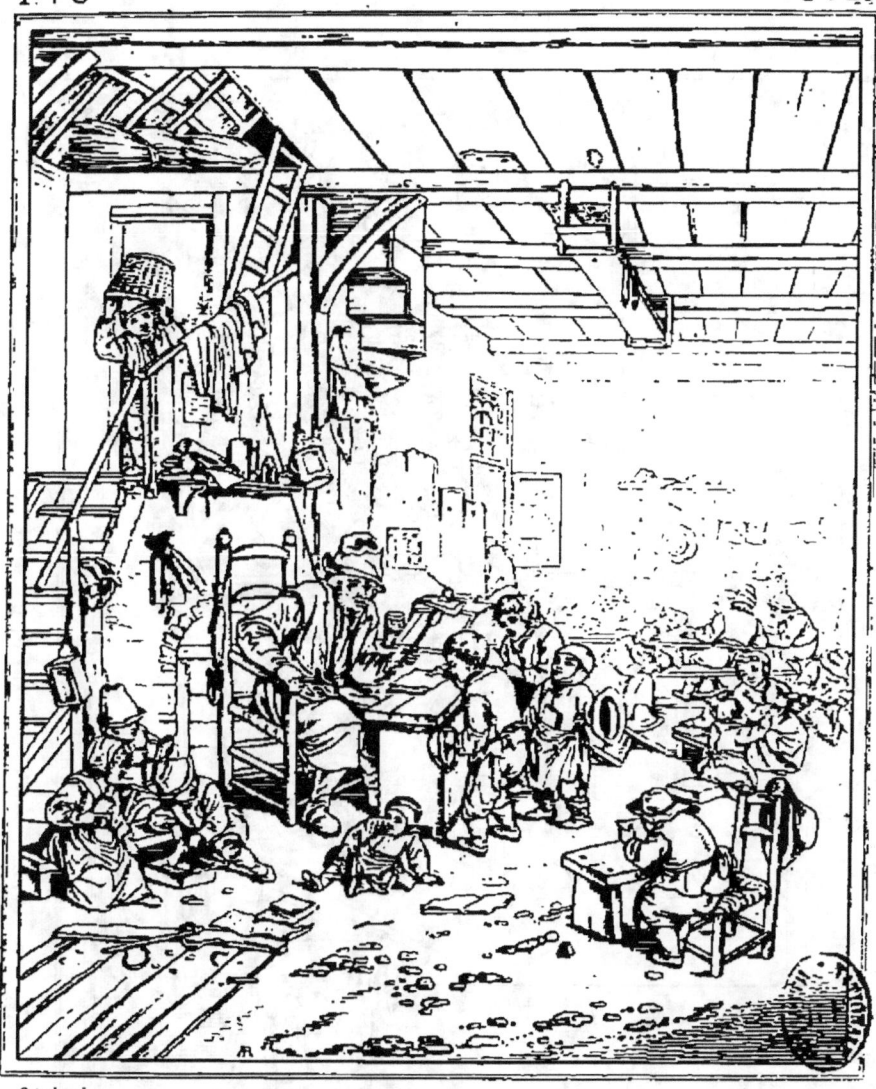

LE MAITRE D'ÉCOLE.
IL MAESTRO DI SCUOLA.
EL MAESTRO DE ESCUELA.

L'ARRACHEUR DE DENTS

H. CAVAZENTI

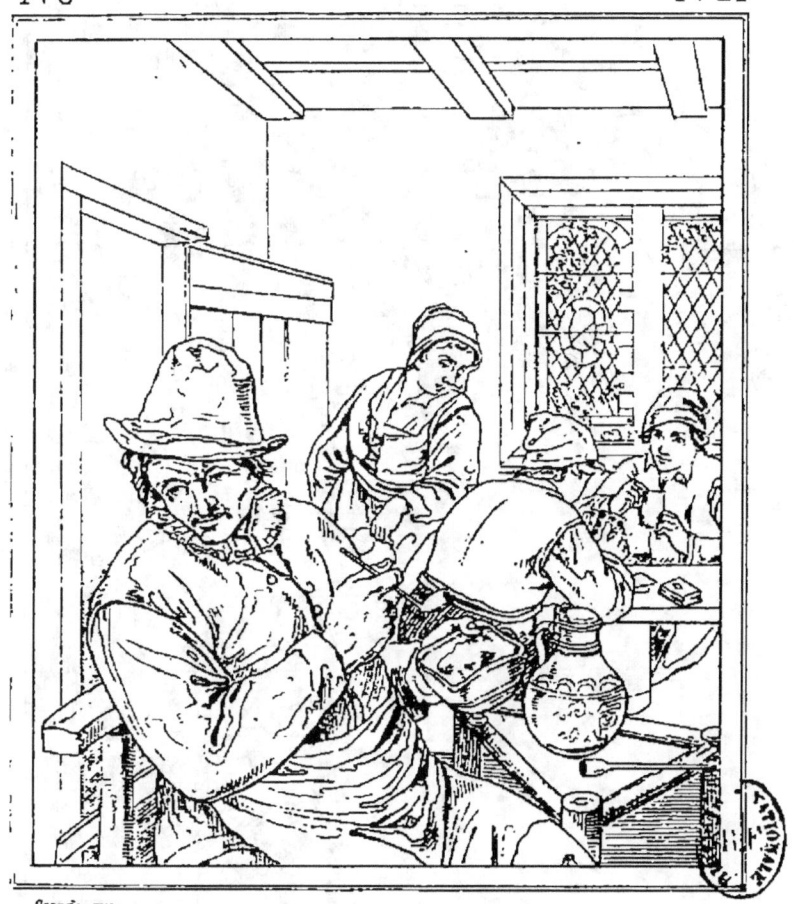

UN FUMEUR.
UN FUMATORE.
UN FUMADOR

LES PATINEURS

LI SDRUCCIOLANTI.

LOS LIBRES QUE ANDANDO EN PATINES.

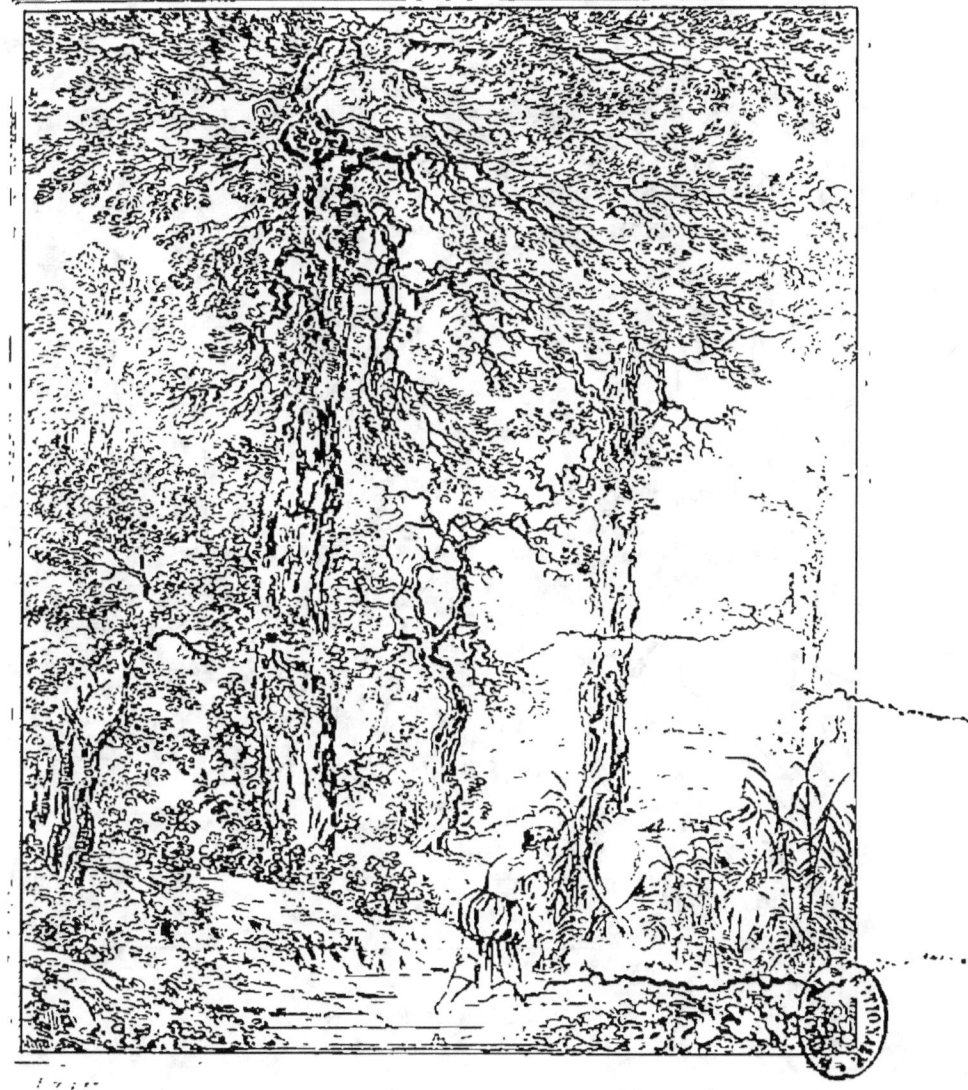

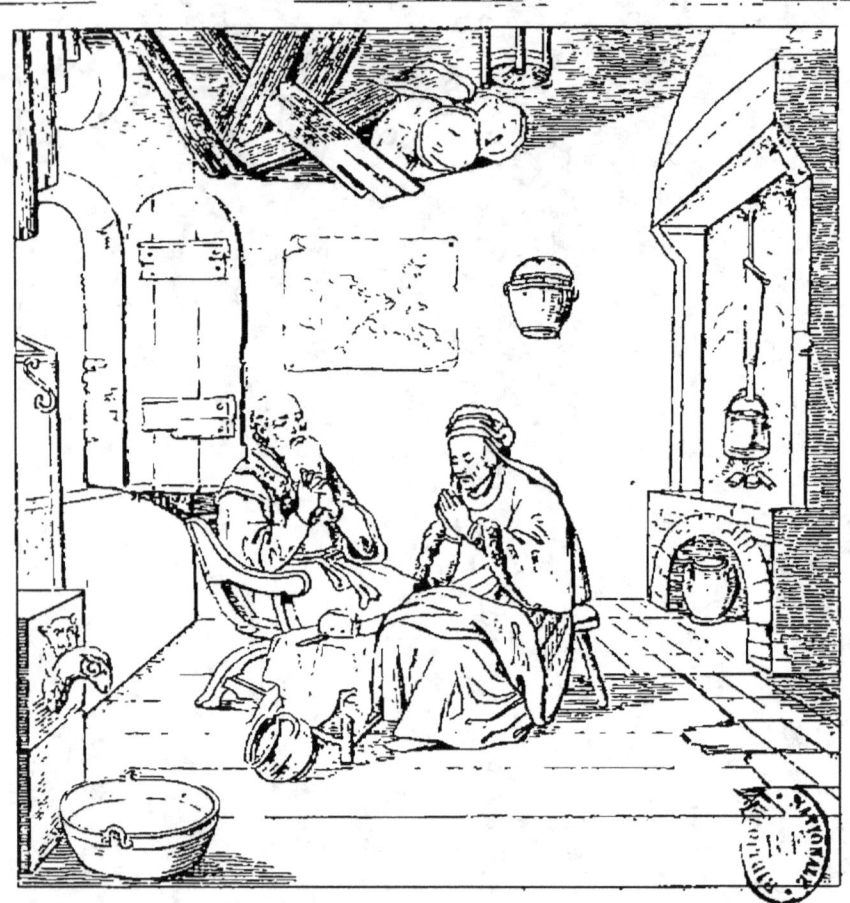

TOBIE ET SA FEMME

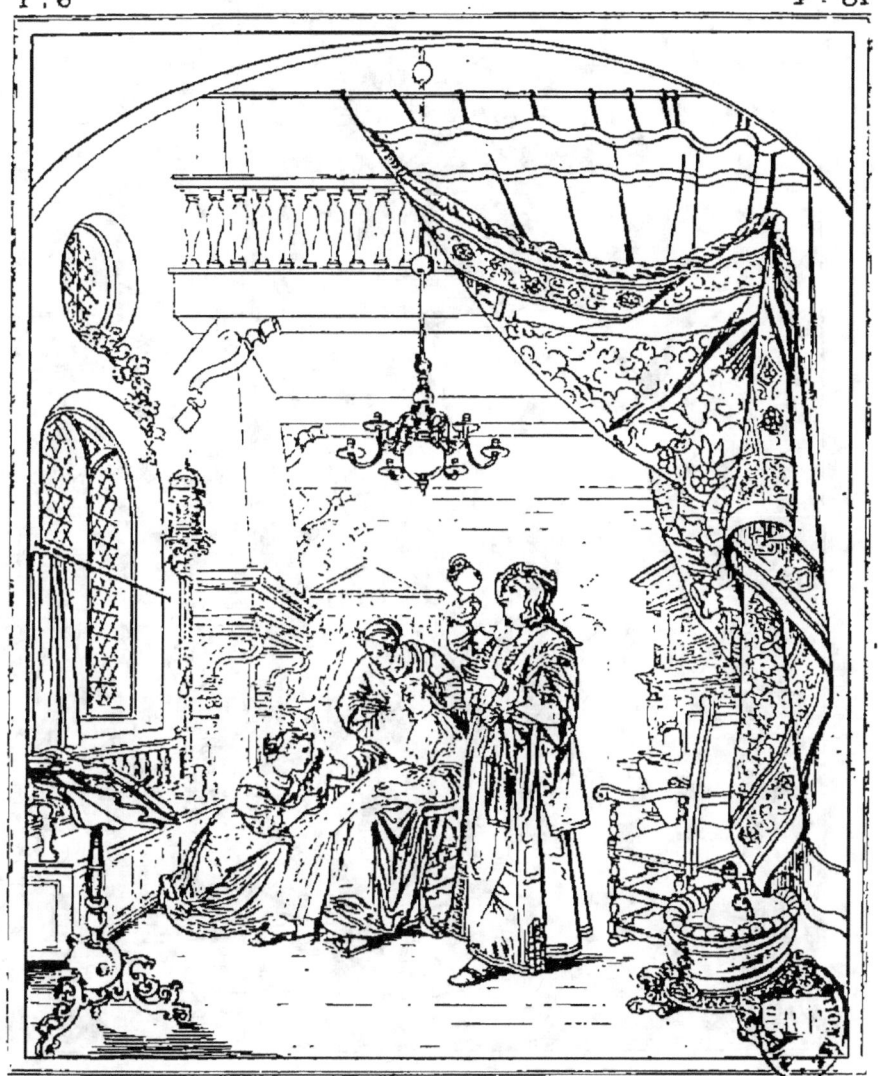

LA FEMME HYDROPIQUE.

LA DONNA IDROPICA

LA MUGER HIDRÓPICA.

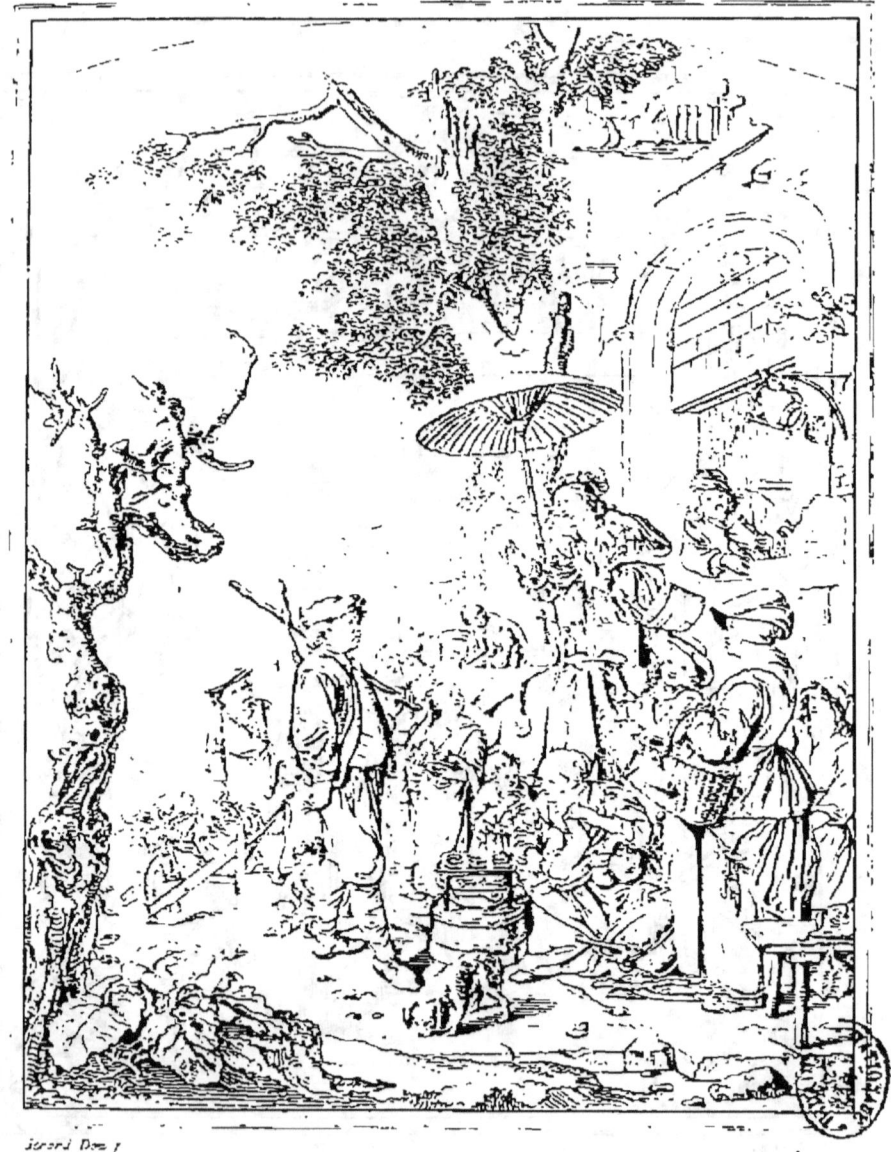

CHARLATAN
CHARLATANO
UN CHARLATAN

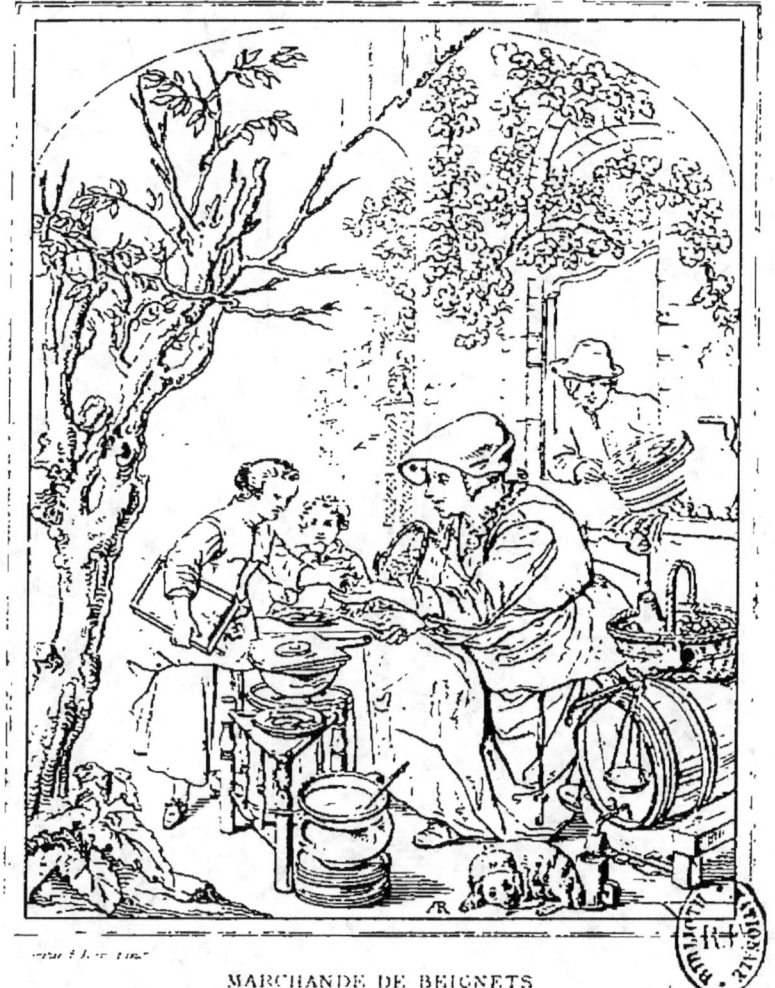

MARCHANDE DE BEIGNETS

VENDITRICE DI FRITTELLE

VENDEDORA DE BUÑUELOS.

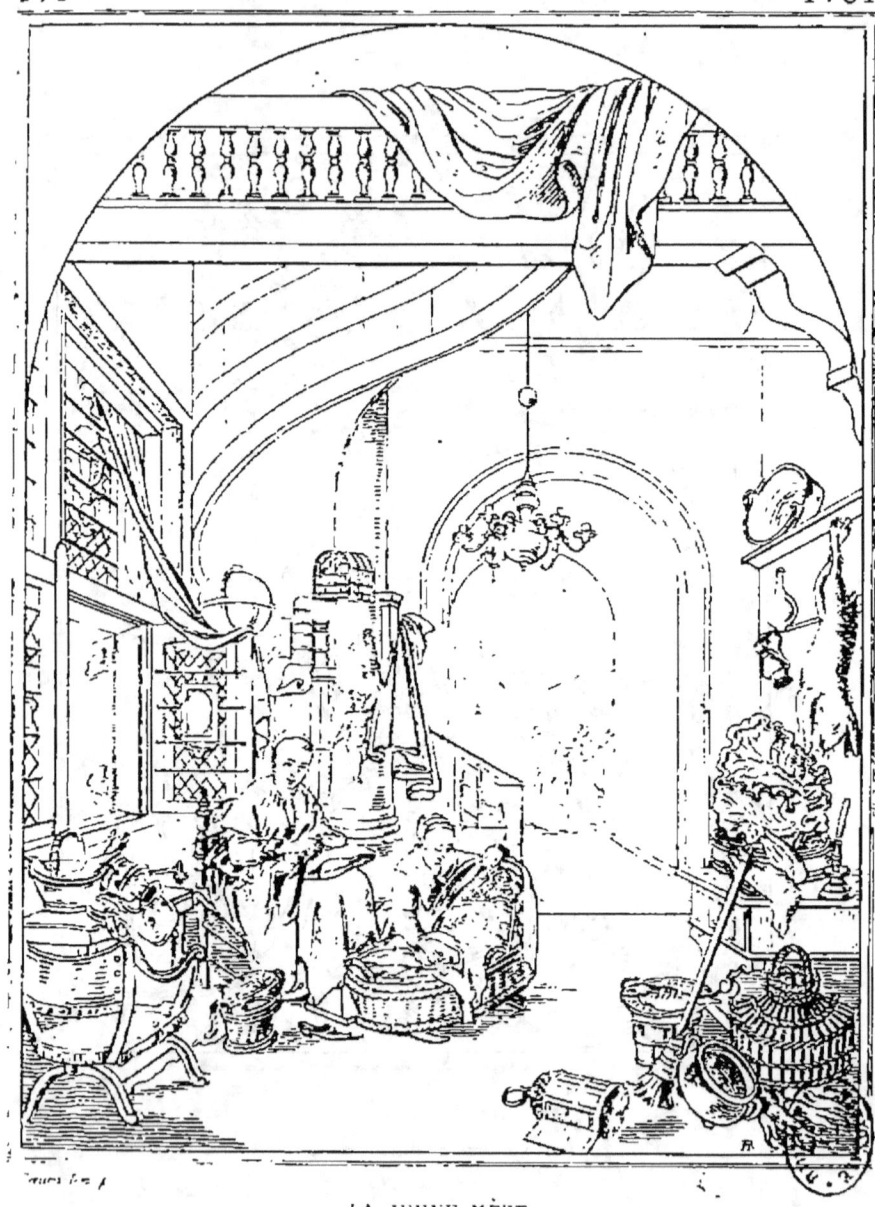

LA JEUNE MÈRE
LA GIOVIN MADRE
LA JOVEN MADRE

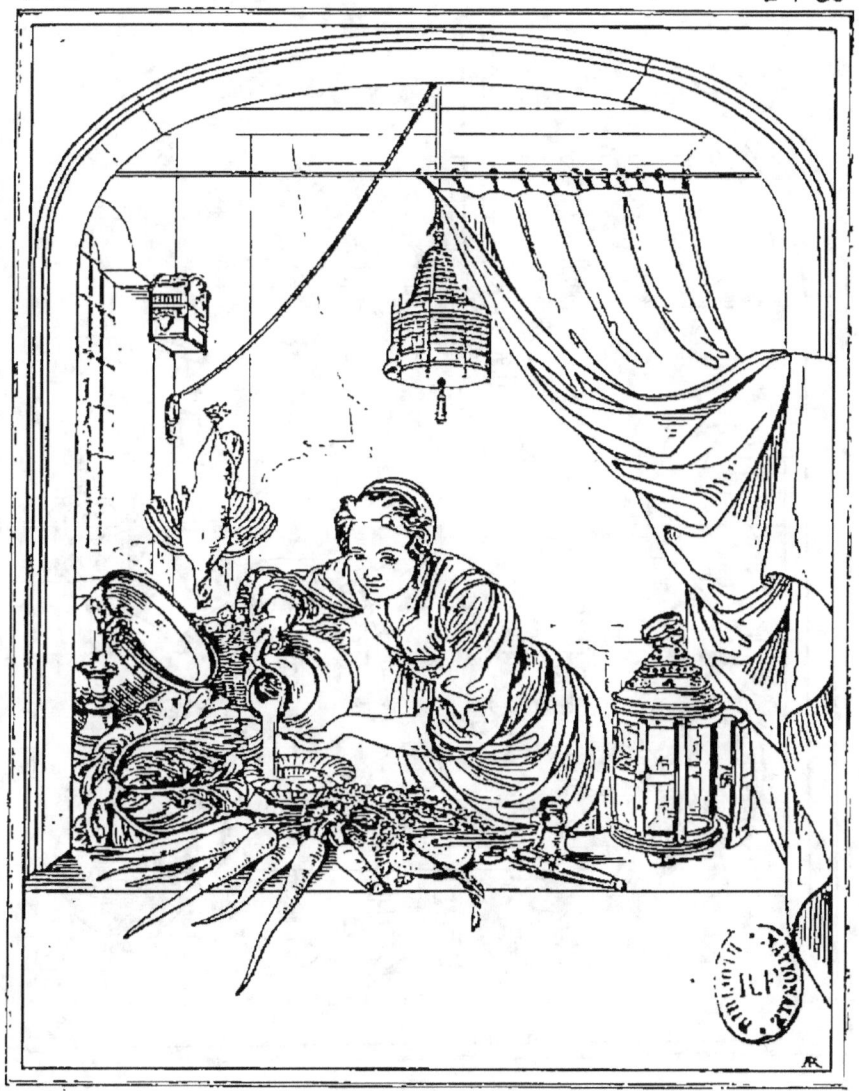

CUISINIÈRE HOLLANDAISE

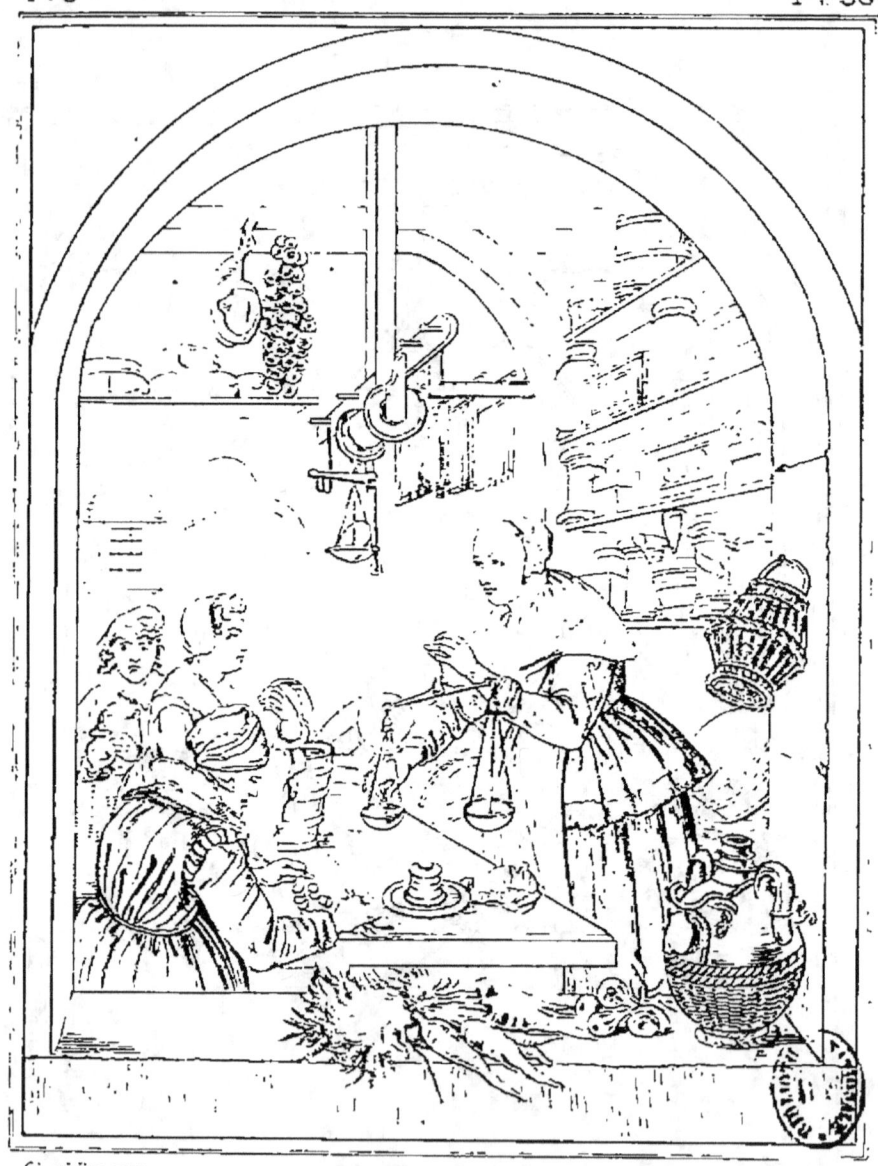

ÉPICIÈRE DE VILLAGE

DROGHIERA DI VILLAGGIO

UNA ESPECIERA DE ALDEA.

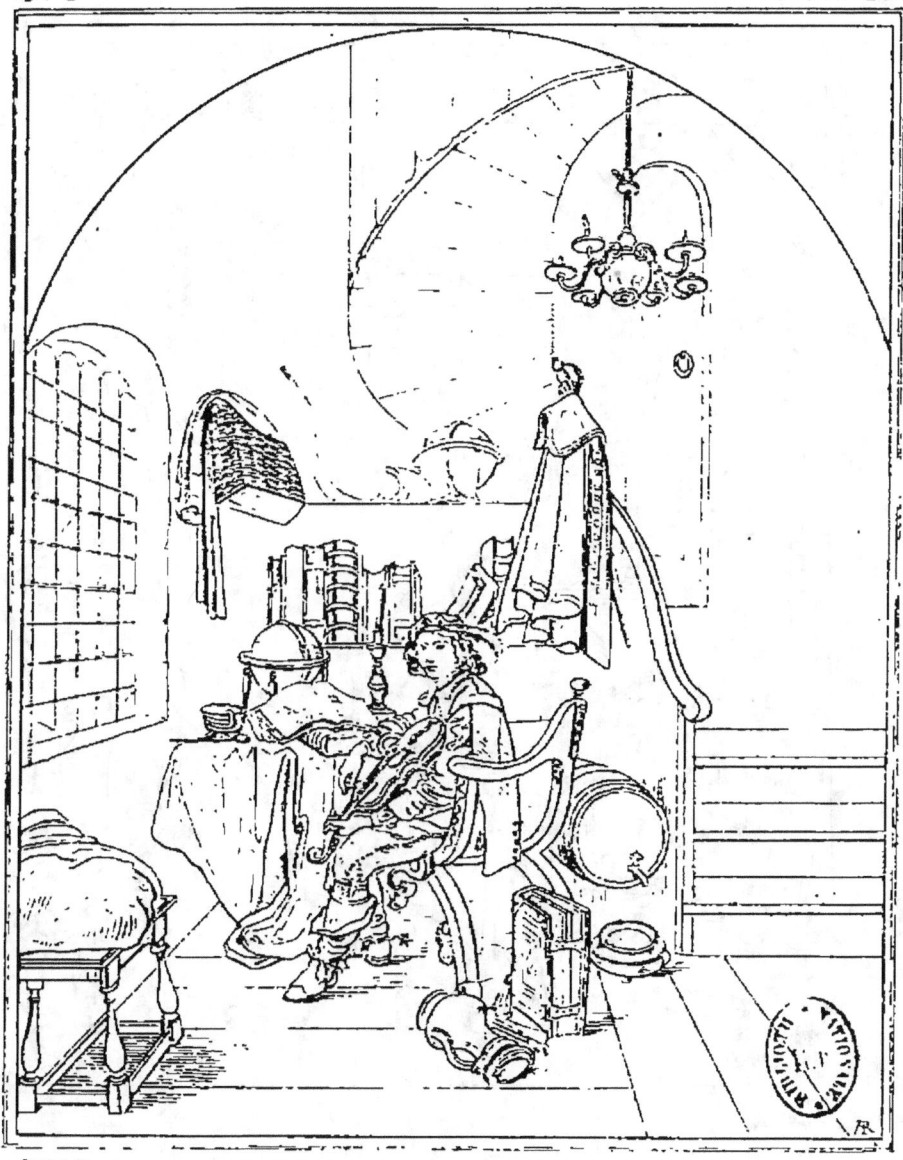

GERARD DOW

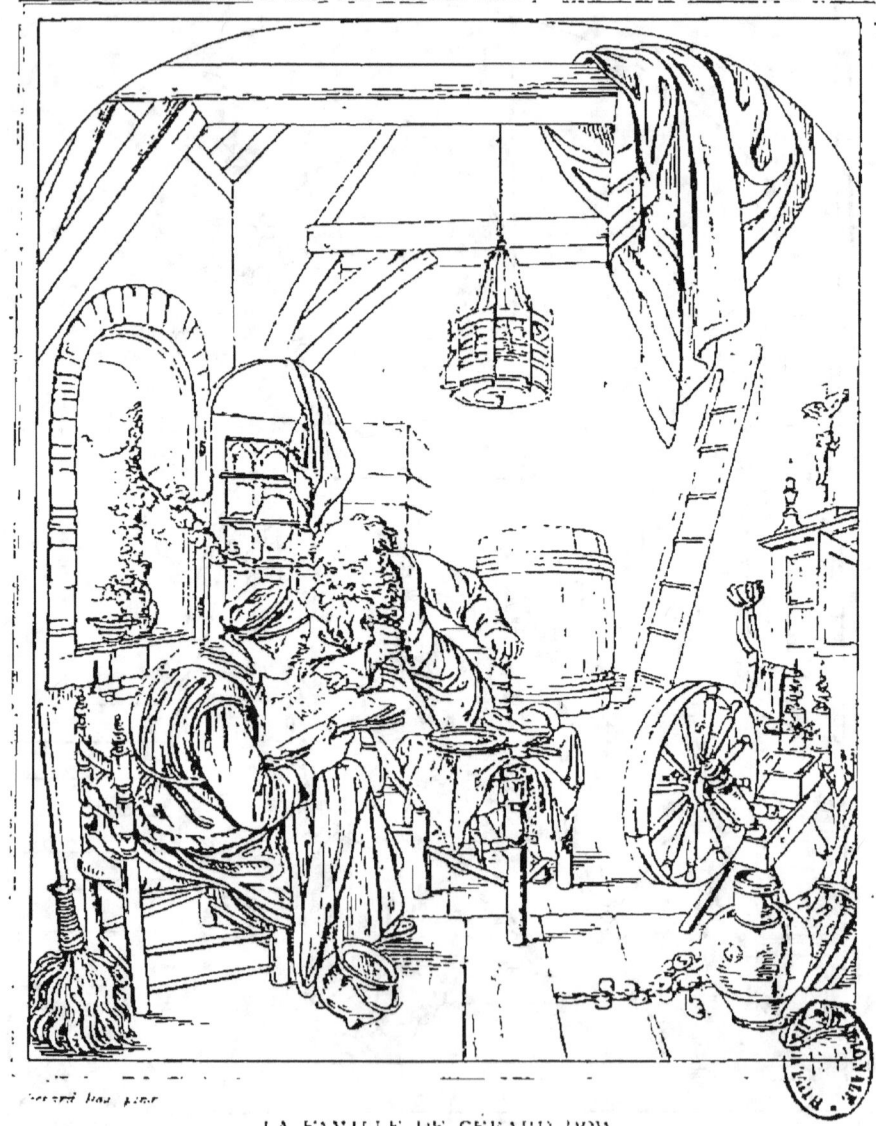

LA FAMILLE DE GERARD DOW

LA FAMILIA DE GERARDO DOW

FÊTE DE VILLAGE.

FESTA DI VILLAGGIO.
UNA FIESTA DE ALDEA.

GARDE CIVIQUE D'AMSTERDAM

GUARDIA CIVICA D'AMSTERDAM

GUARDIA CIVIL DE AMSTERDAM

BOURGUEMESTRES DISTRIBUANT LE PRIX DE L'ARC

BORGOMASTRO CHE DISTRIBUICE IL PREMIO DELL'ARCO

LOS BURGOMAESTRES DISTRIBUYENDO EL PREMIO DEL ARCO.

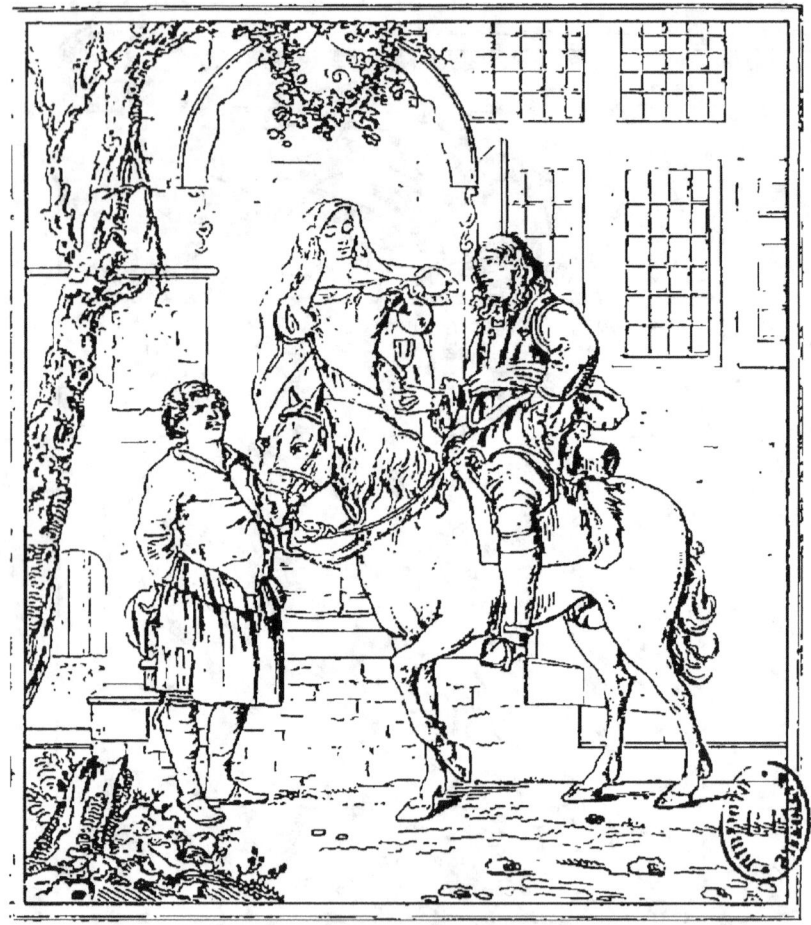

CAVALIER A LA PORTE D'UNE AUBERGE

CAVALIERE SULL'USCIO D'UNA LOCANDA

UN CABALLERO A LA PUERTA DE UNA POSADA

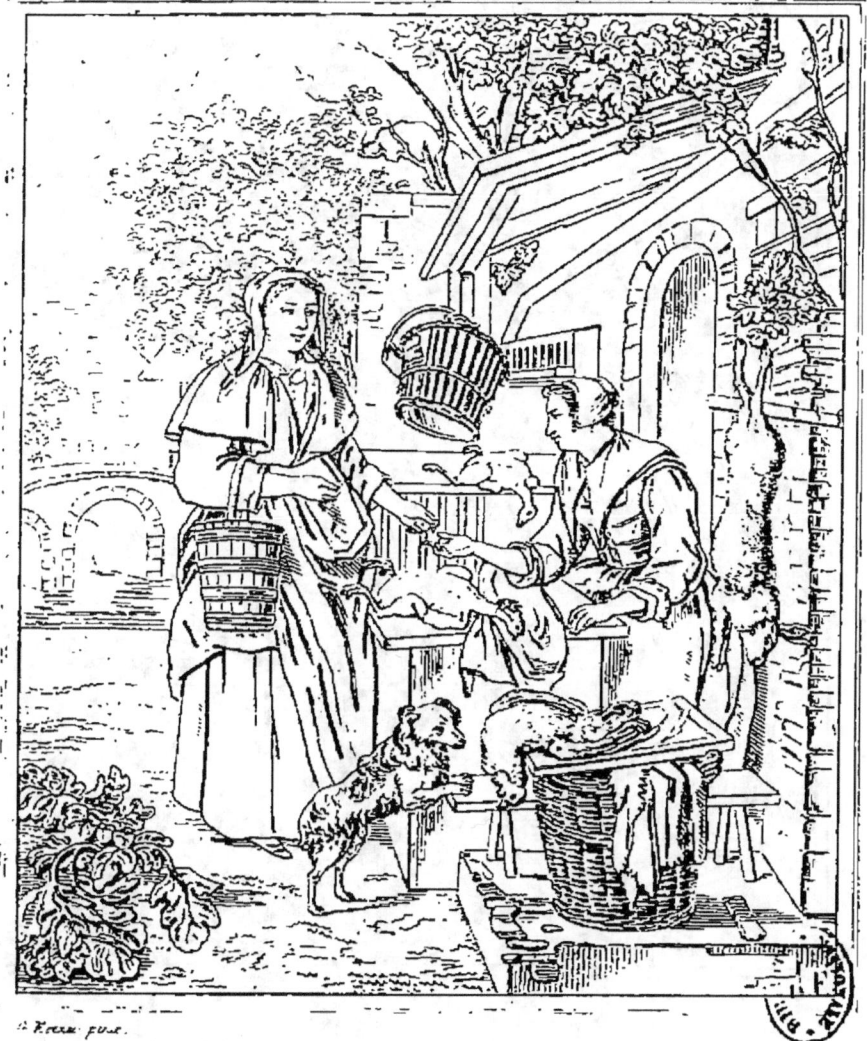

MARCHANDE DE VOLAILLE

VENDITRICE DI POLLAME

UNA GALLINERA

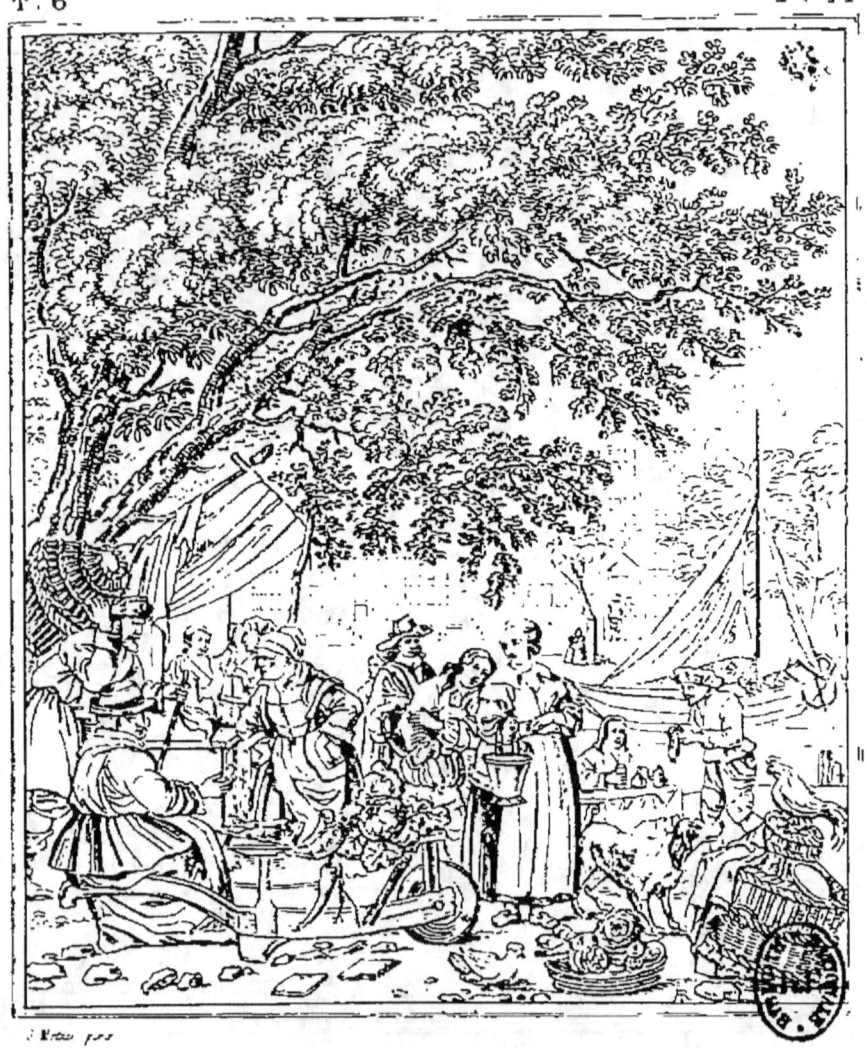

MARCHÉ AUX HERBES D'AMSTERDAM.
MERCATO DELL' ERBE IN AMSTERDAM.
MERCADO DE VERDURAS EN AMSTERDAM.

ANNONCIATION AUX BERGERS.
L'ANNUNCIAZIONE AI PASTORI.
LA BERGCATA.

SOLDATS JOUANT AUX DÉS
SOLDATI CHE GIUOCANO AI DADI

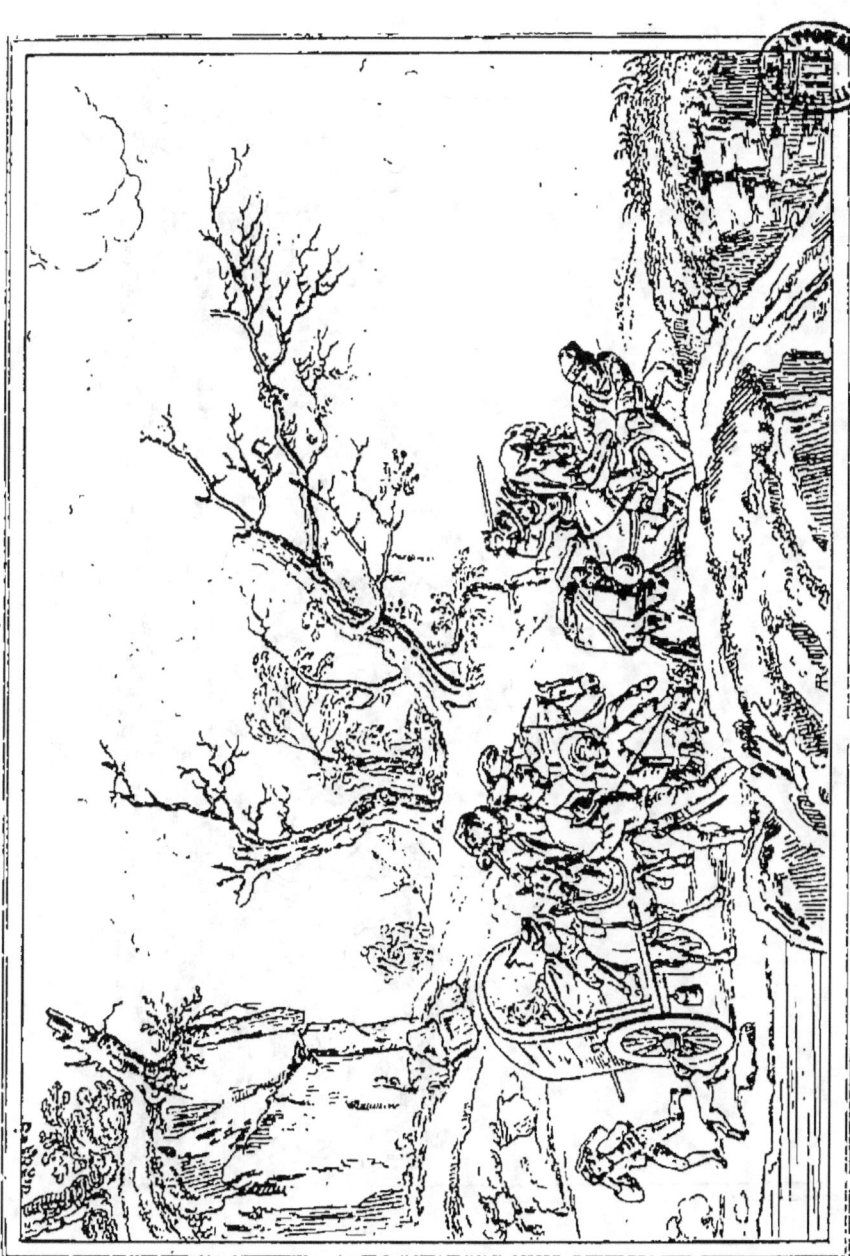

ATTAQUE DE VOLEURS.
ASSALTO DI LADRI.
AVENTURA DE FORAJIDOS.

CHOC DE CAVALERIE.
SCONTRO DI CAVALLERIA.
CHOQUE DE CABALLERIA.

CHASSE AU CERF.

CAZA DEL CIERVO. CACCIA DEL CERVO.

L' ABREUVOIR.
L' ABBEVERATOIO.

CHEVAUX PRÈS D'UNE ÉCURIE.

CAVALLI VICINO AD UNA SCUDERIA.

PAYSAGE — ANIMAUX PRÈS D'UNE RUINE

LE TORRENT

IL TORRENTE.
EL TORRENTE.

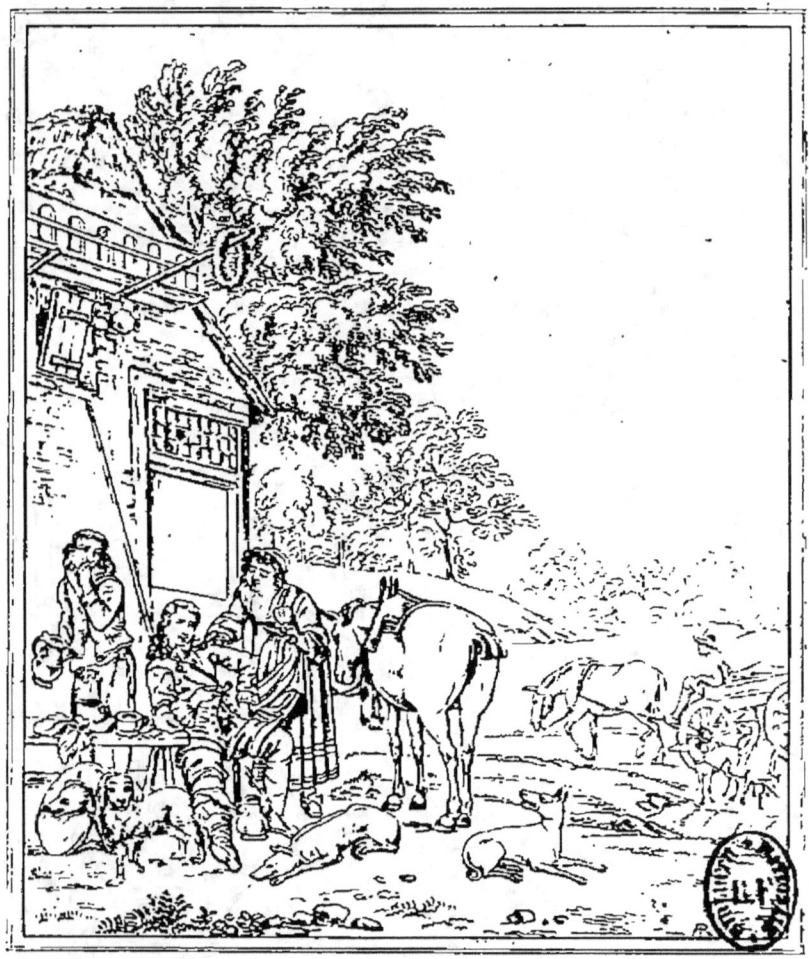

L'HOTELLERIE

L. OSTERIA.

LA HOSTERIA.

PAYSAGE.

DIVERS ANIMAUX.

Paul Potter p.

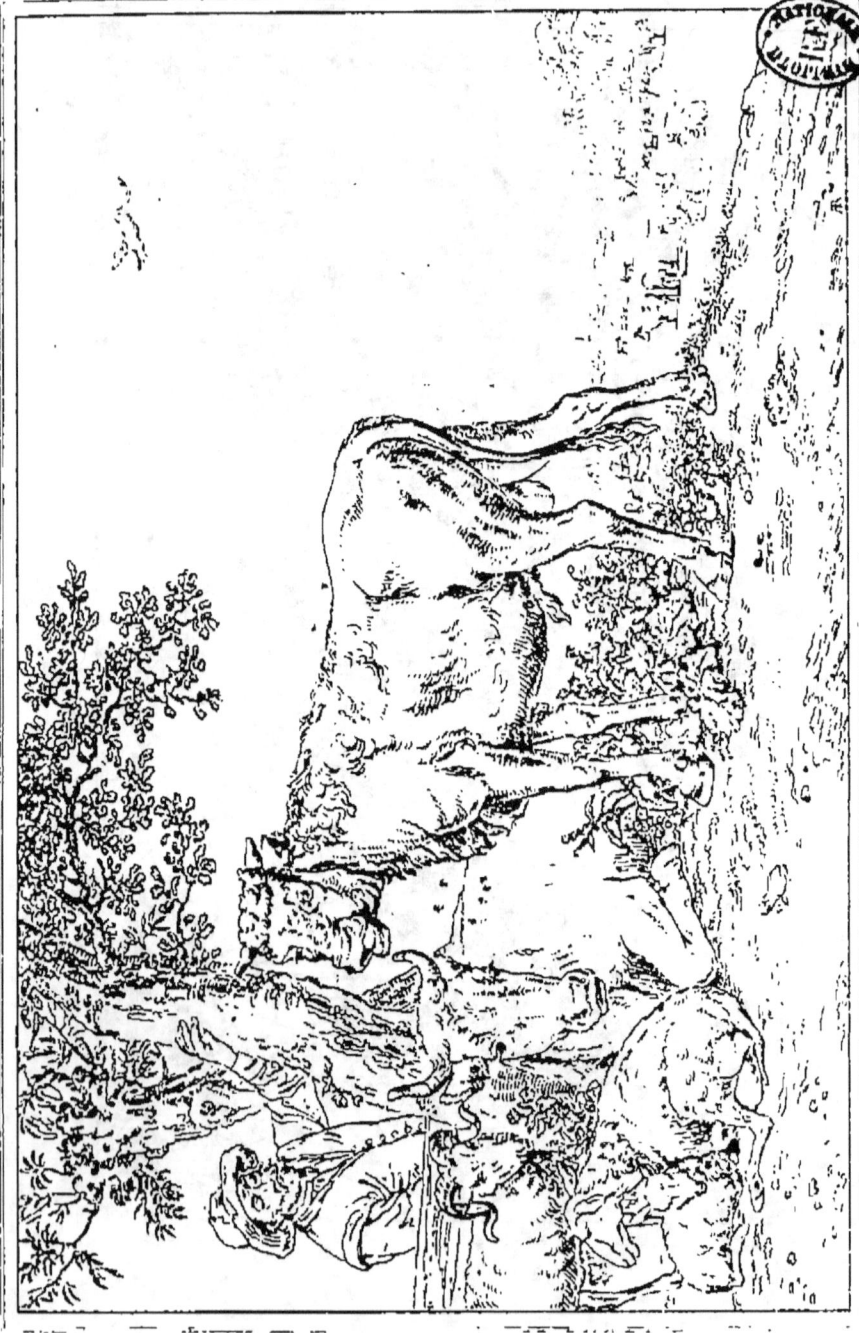

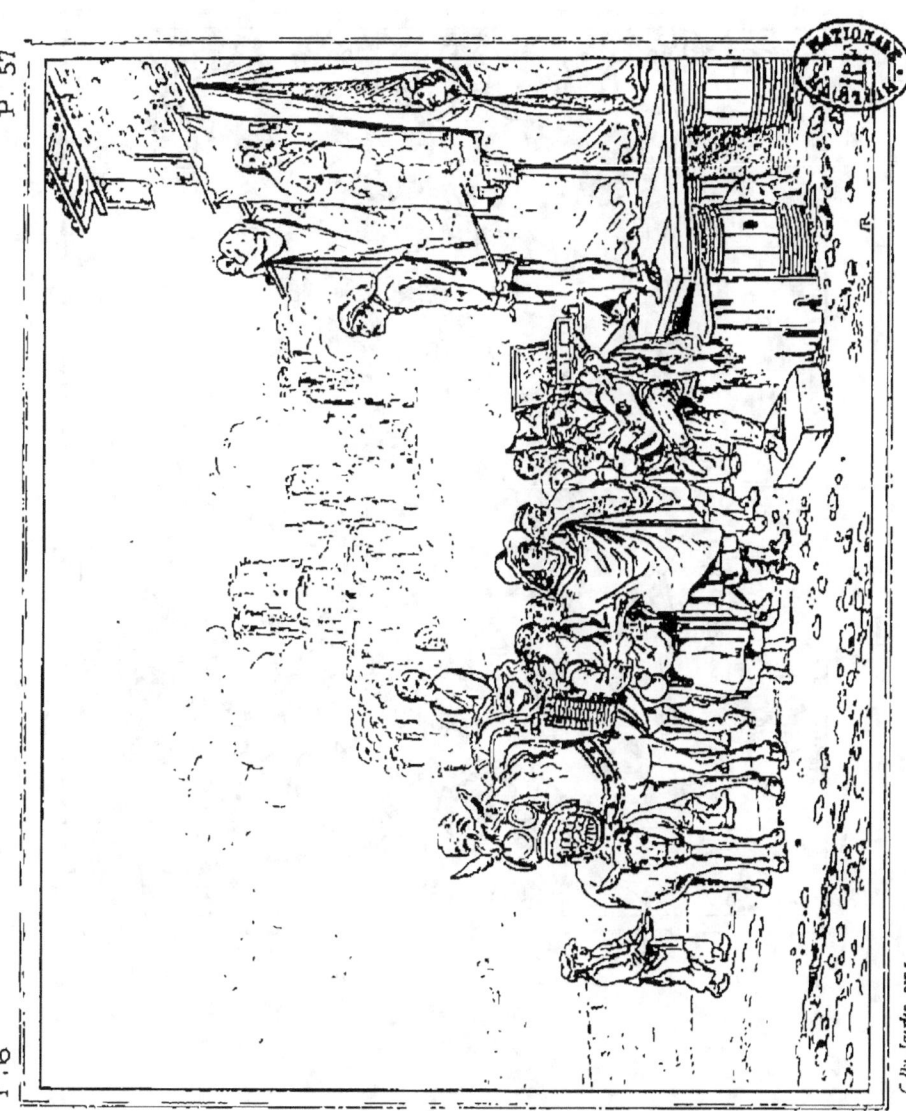

LE CHARLATAN
IL CHARLATANO.
EL CHARLATAN.

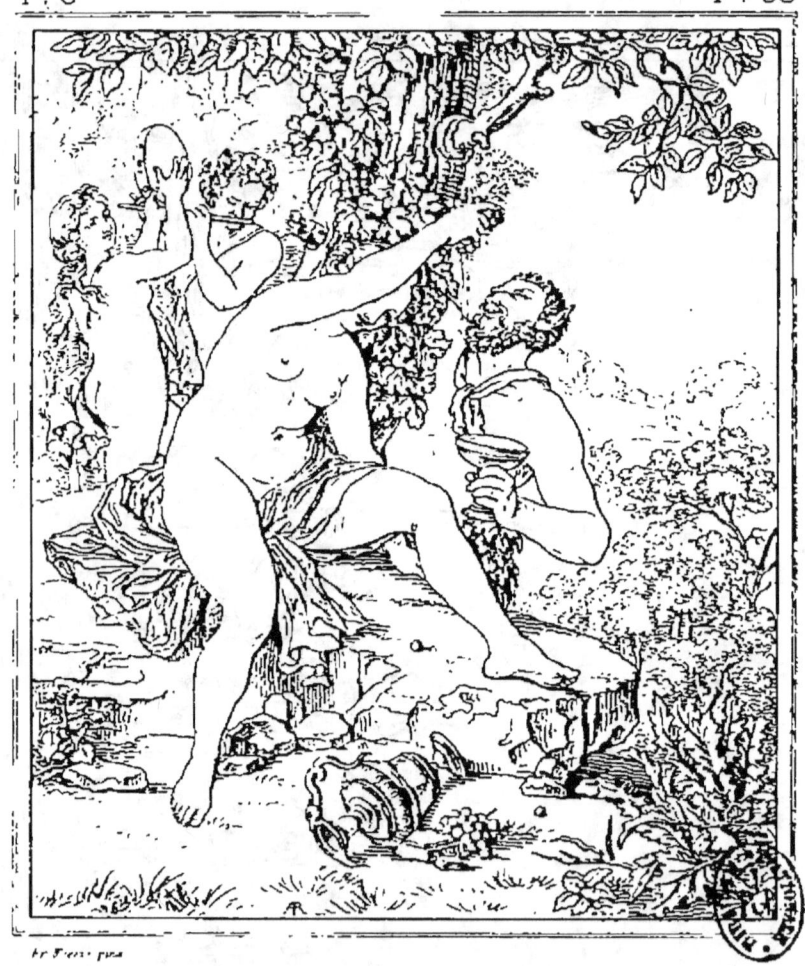

BACCHANTES ET SATYRES

BACCANTI E SATIRI

SÁTIROS Y BACANTES.

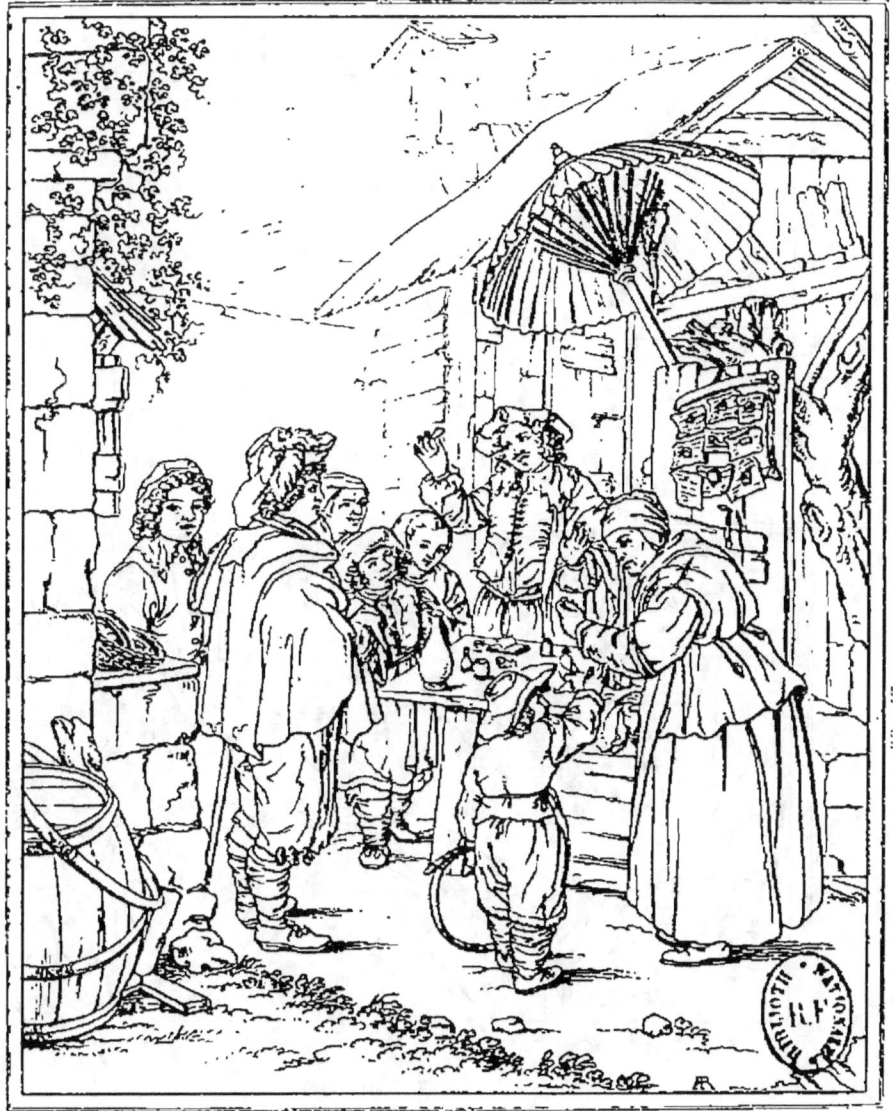

CHARLATAN.

CIARLATANO.

UNA CHARLATAS.

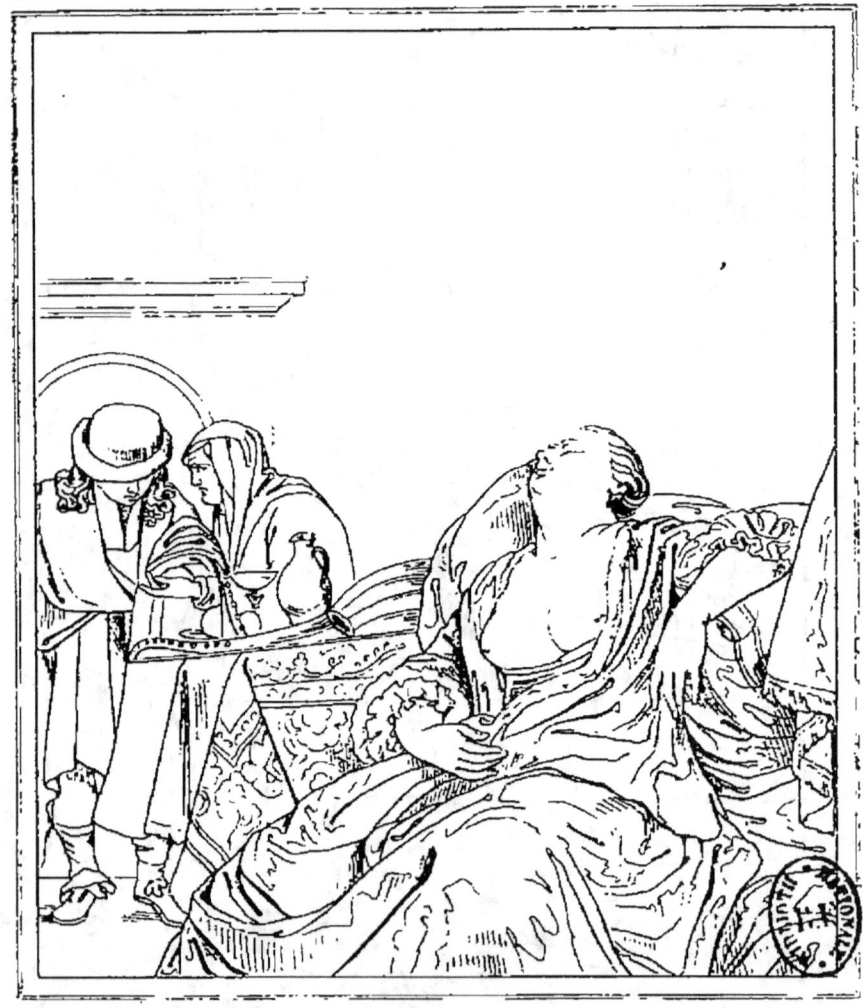

LA DORMEUSE.

LA DORMIENTE.

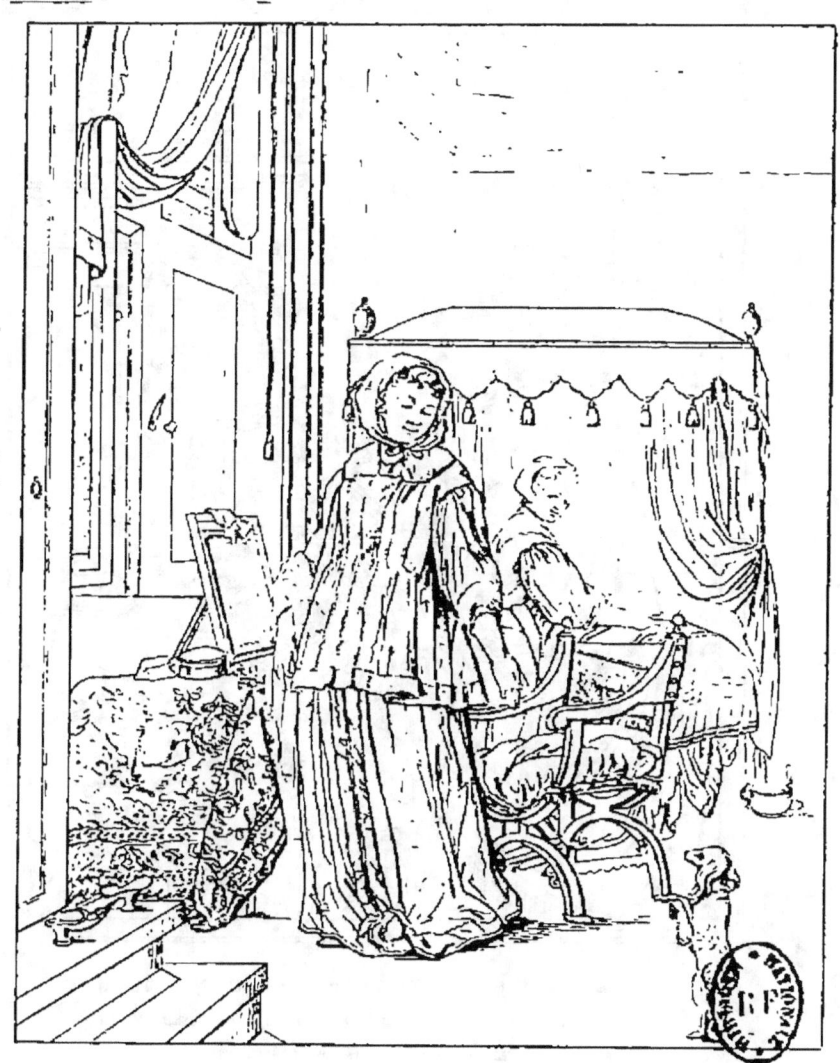

LE LEVER

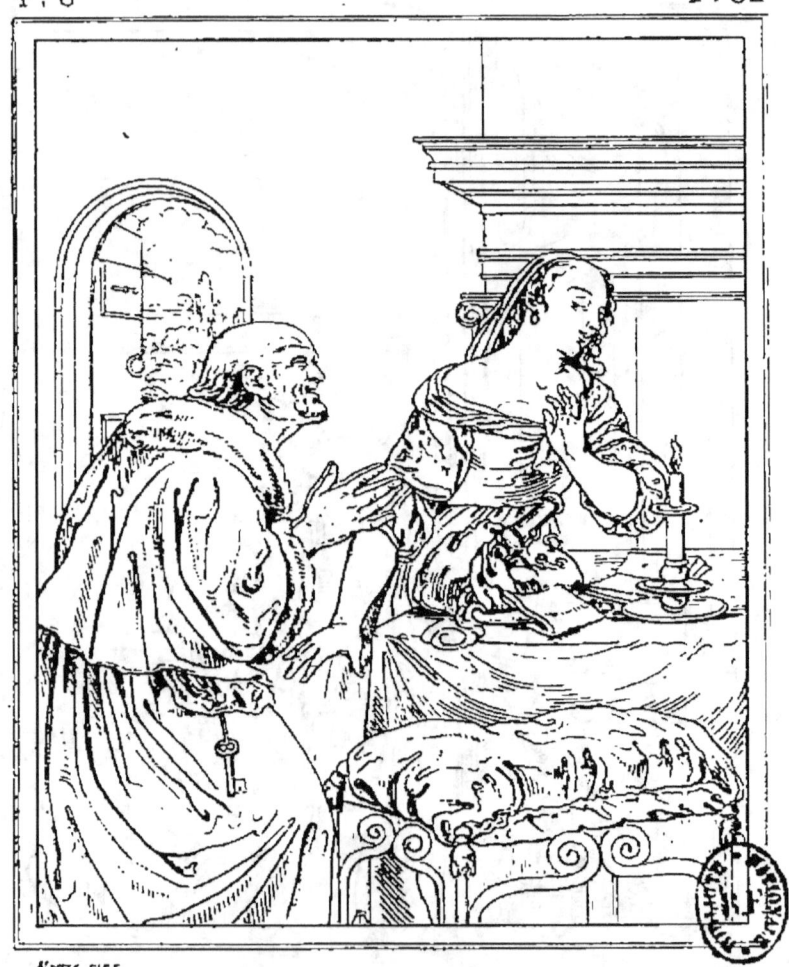

JEUNE FEMME REFUSANT LES OFFRES D'UN VIEILLARD
GIOVINE DONNA CHE RIFIUTA LE OFFERTE D'UN VECCHIO
UNA JOVEN DESECHANDO LOS DONES DE UN VIEJO

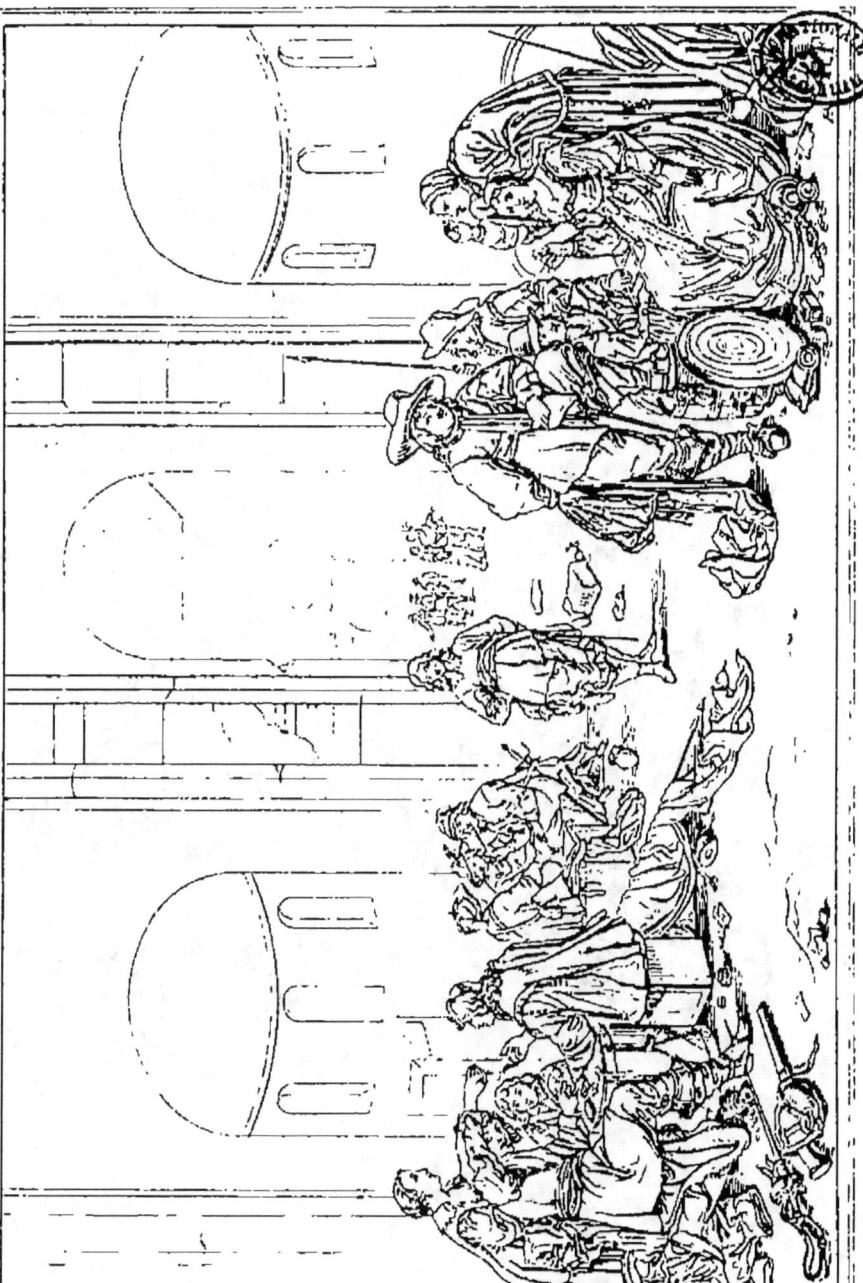

CORPS DE GARDE HOLLANDAIS
CORPO DI GUARDIA OLANDESE
CUERPO DE GUARDIA HOLANDESA

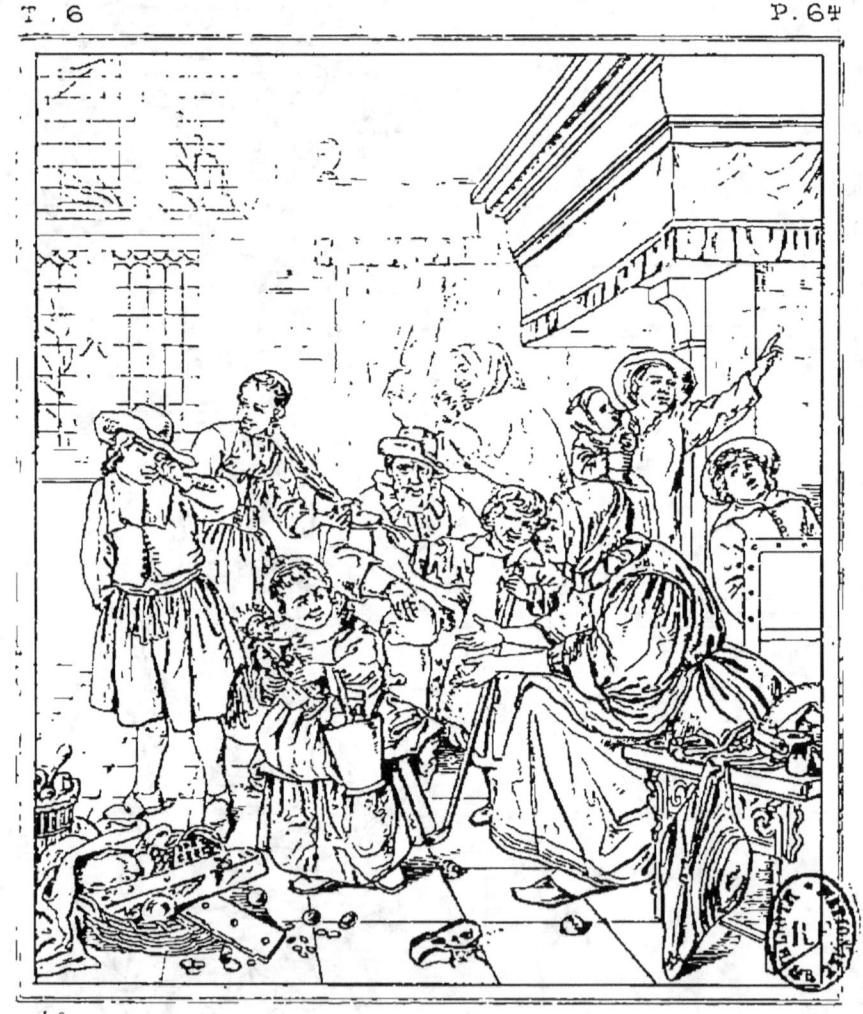

LA ST NICOLAS.
LA FESTA DI S NICOLA
LA FIESTA DE S NICOLAS.

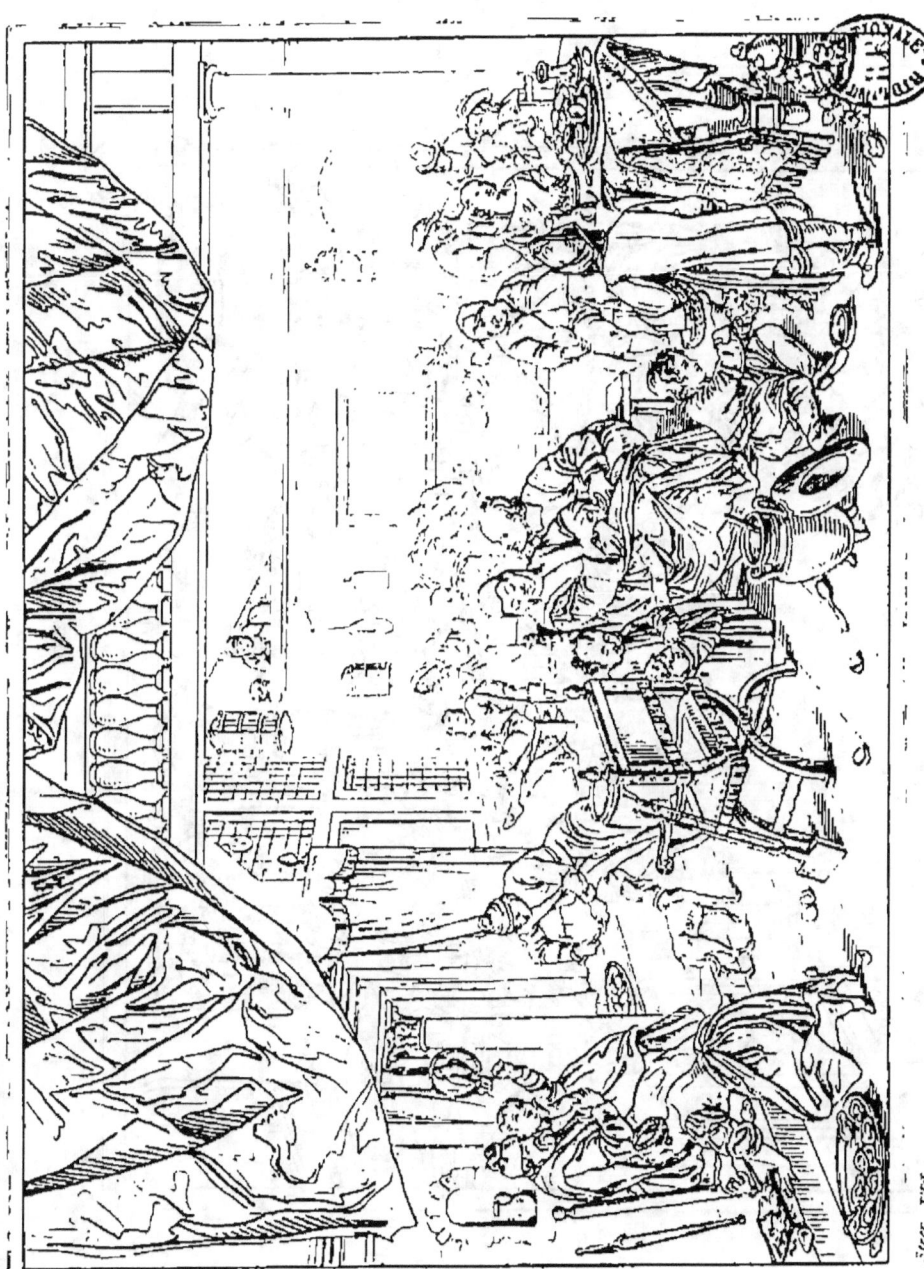

FAMILLE DE JEAN STEEN.
FAMIGLIA DI GIOVANNI STEEN.

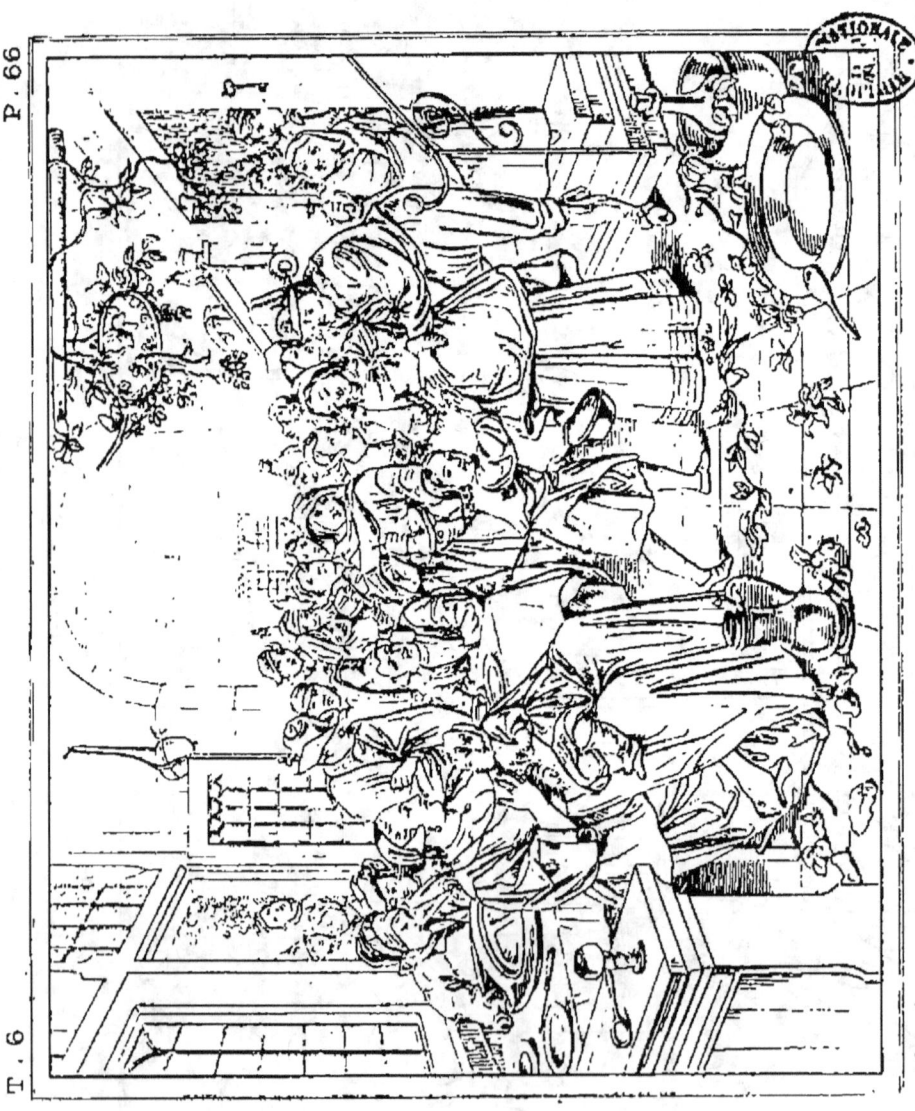

LA NOCE JOYEUSE.

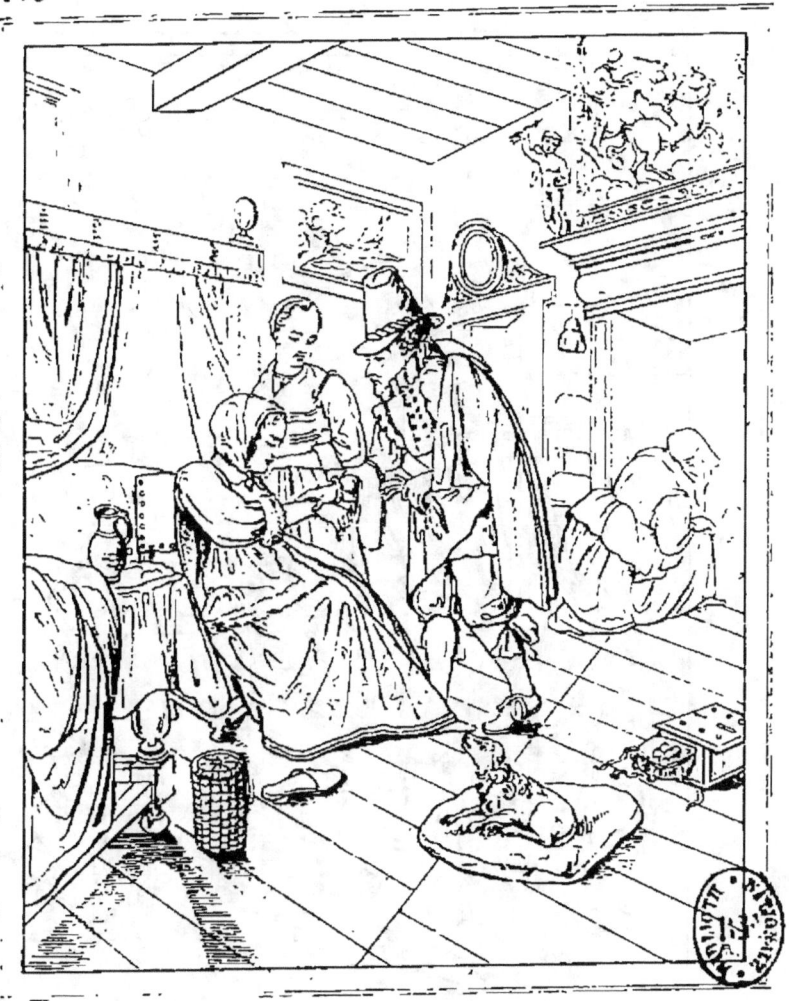

UNE MALADE ET SON MÉDECIN

UNA INFERMA E IL SUO MEDICO

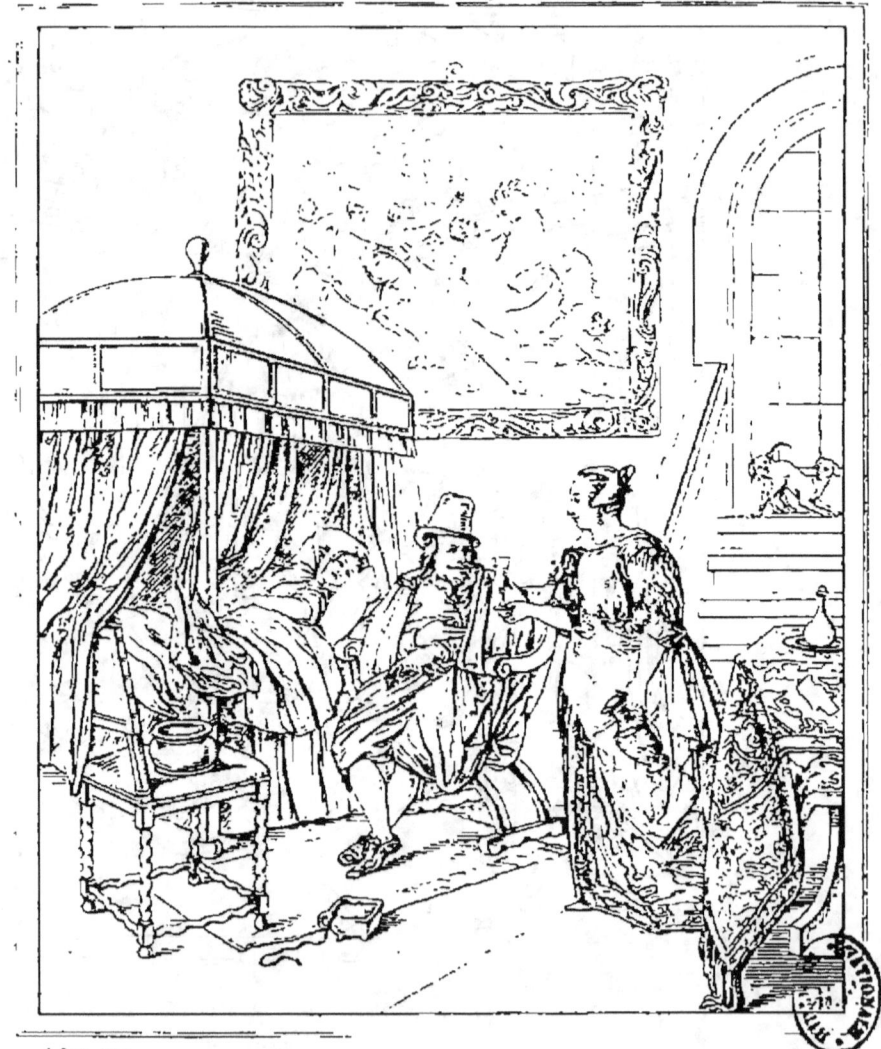

UNE FEMME MALADE.
UNA DONNA INFERMA.

PAYSAGE.

UN BOIS TRAVERSÉ PAR UNE ROUTE.

BOSCHETTO. UN BOSCO TRAVERSATO DA UNA STRADA.

PAYSAGE — DIVERS BESTIAUX

PAESETTO — VARI BESTIAMI
PAISAGI. — VARIOS ANIMALES.

PAYSAGE.

TROUPEAU TRAVERSANT UNE RIVIÈRE

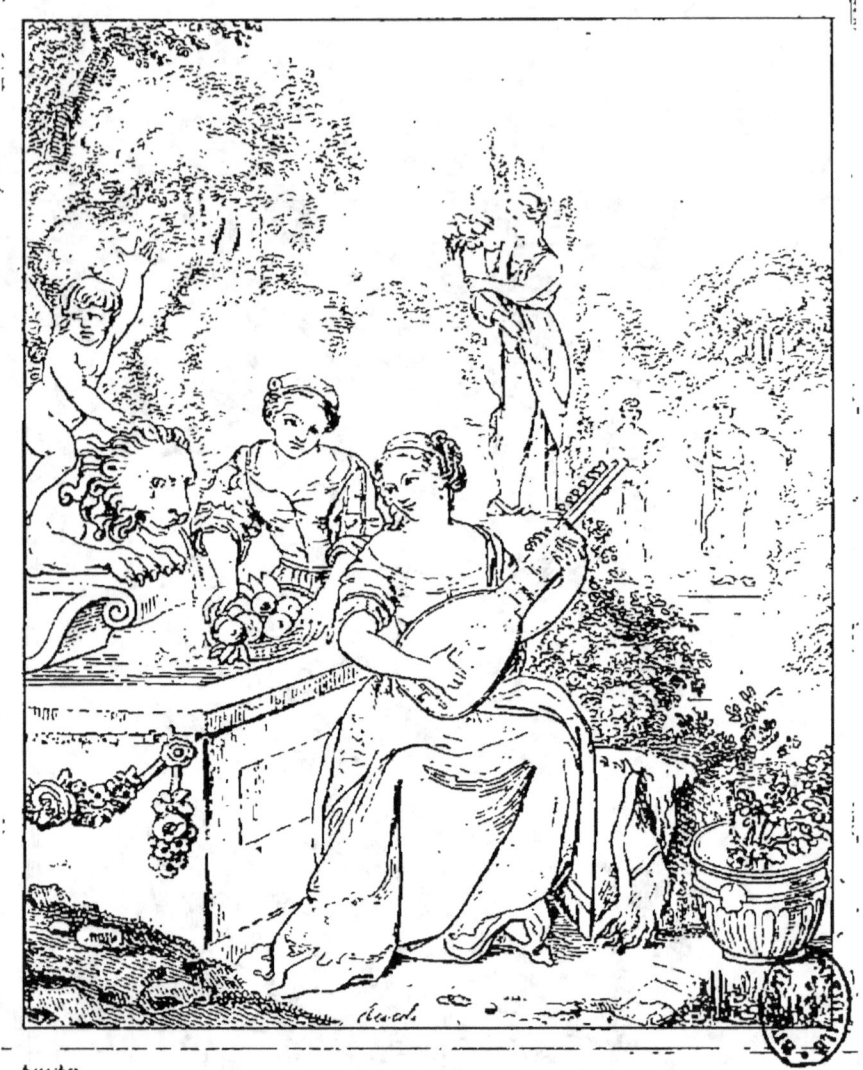

FEMME JOUANT DU LUTH
DONNA CHE SUONA IL LIUTO.

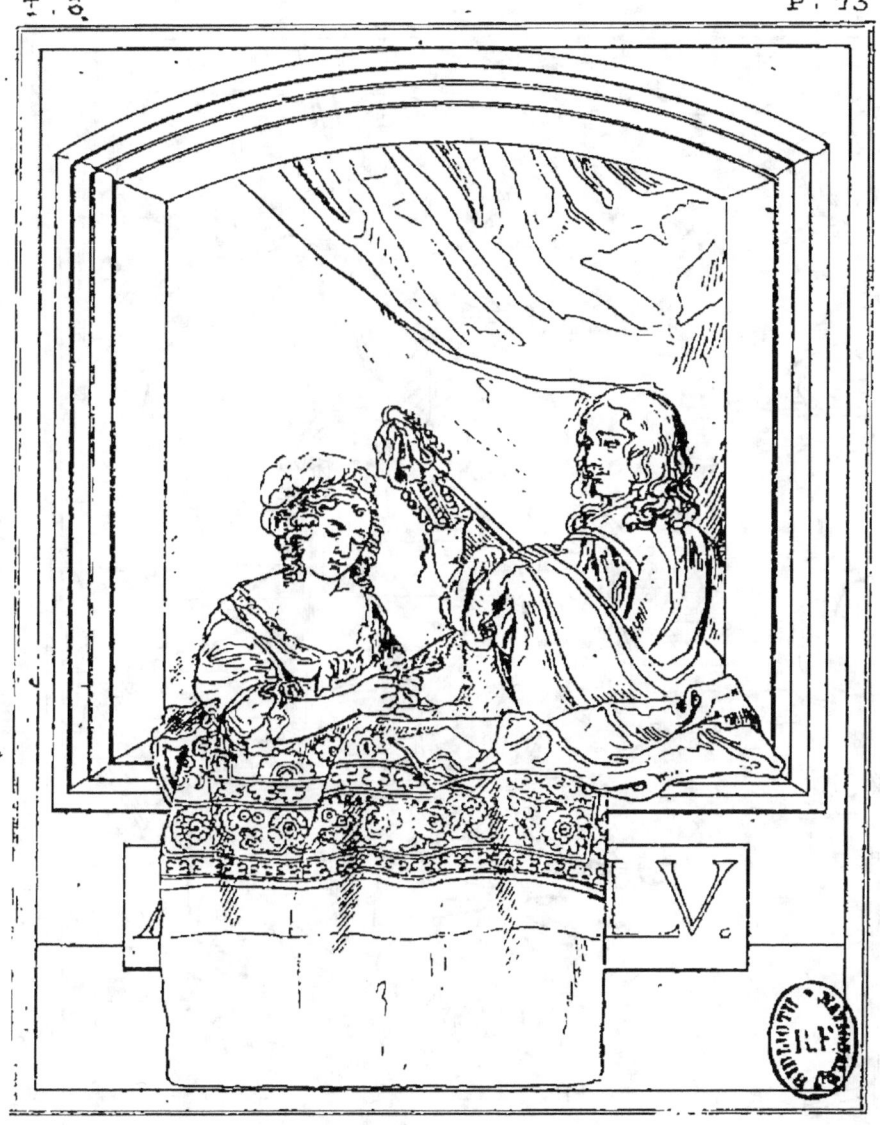

GASPARD DE NETSCHER ET SA FEMME.
GASPARO DI NETSCHER E SUA MOGLIE
GASPARDO DE NETSCHIER Y SU MUGER

MALADIE D'ANTIOCHUS

MALATTIA D'ANTIOCO.

ENFERMEDAD DE ANTIOCO

LES VIERGES SAGES ET LES VIERGES FOLLES.

LE VERGINI SAGGIE E LE VERGINI STOLTE
LAS VIRGENES SABIAS Y LAS VIRGENES LOCAS.

MÉDECIN AUX URINES.

IL MEDICO DELLE ORINE.

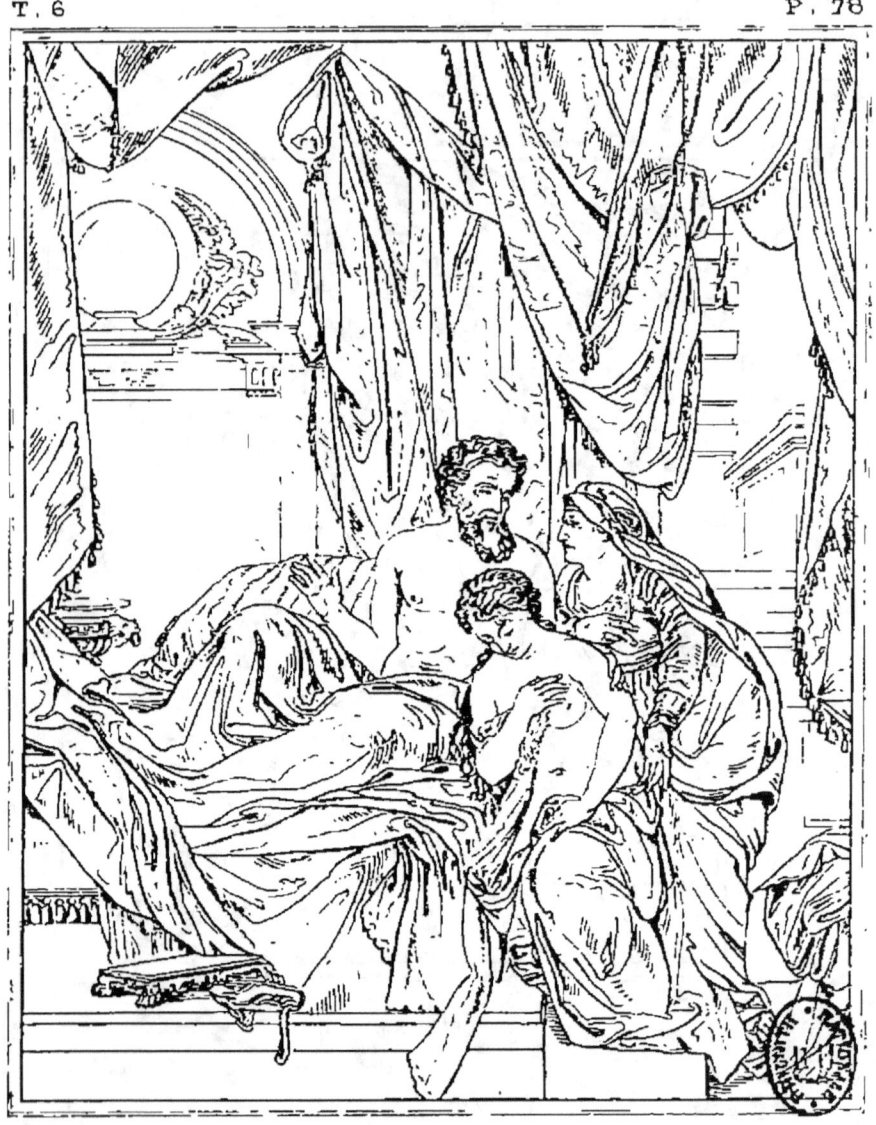

ABISAIG PRÉSENTÉE A DAVID

ABISAIG PRESENTATA A DAVID

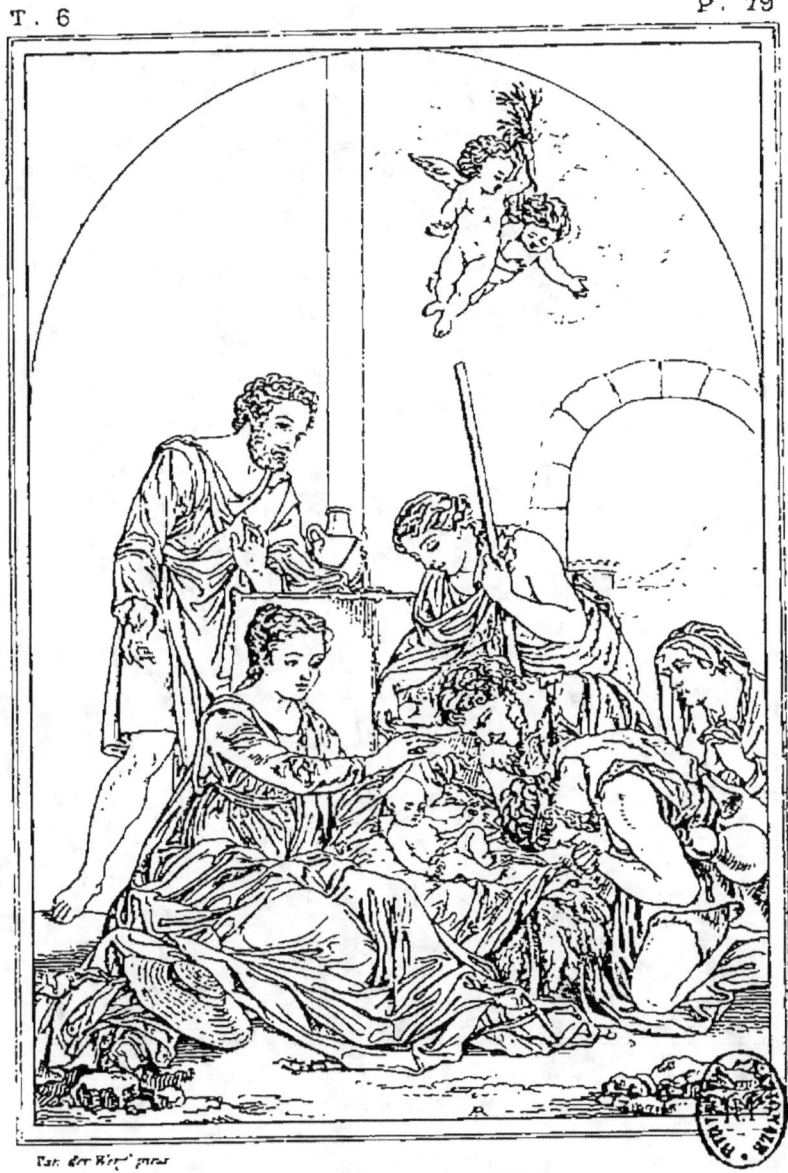

ADORATION DES BERGERS
ADORAZIONE DI PASTORI
ADORACION DE LOS PASTORES

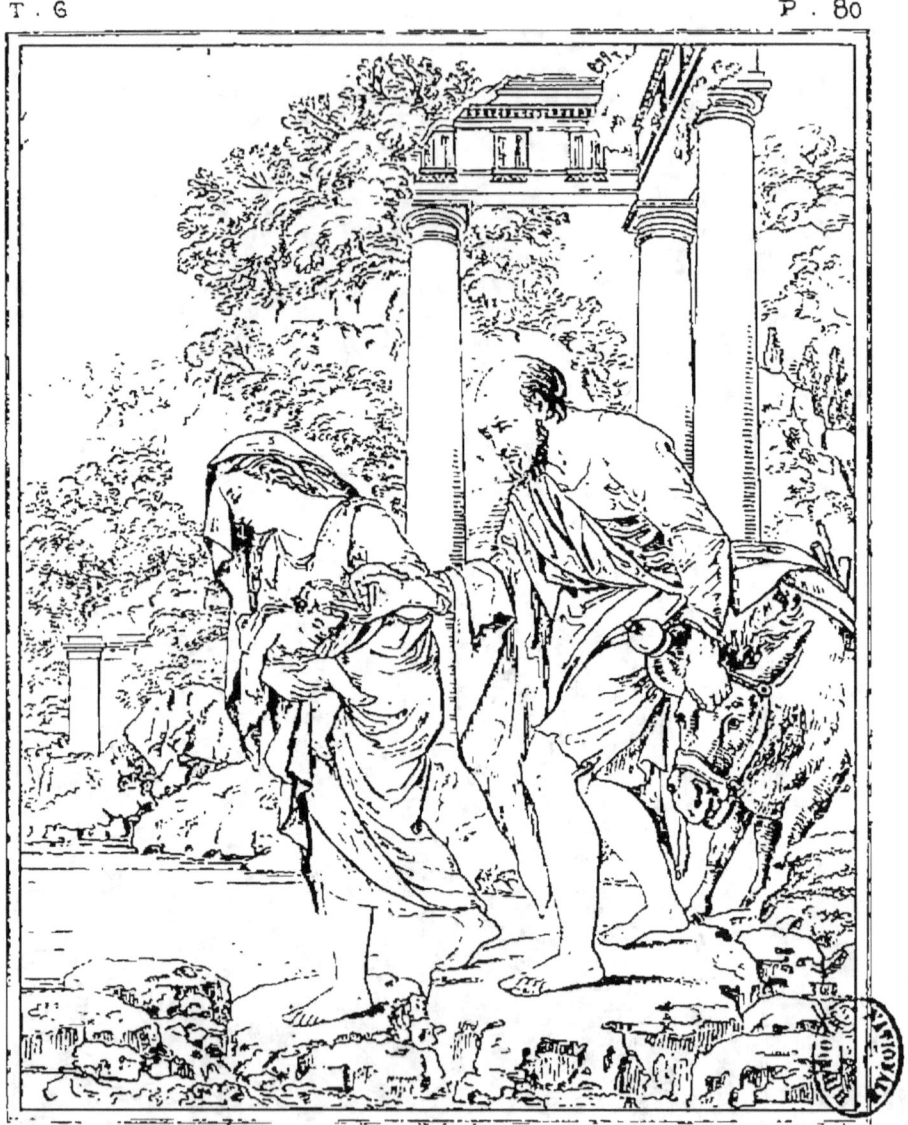

FUITE EN ÉGYPTE

FUGA IN EGITTO

HUIDA DE EJIPTO

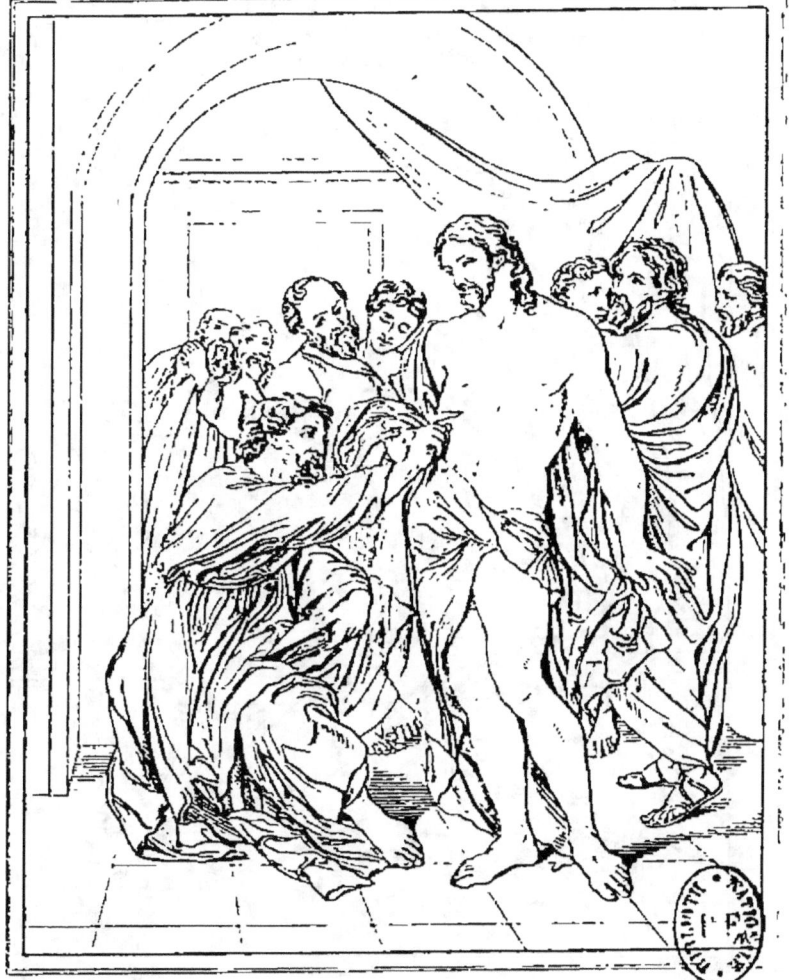

INCRÉDULITÉ DE ST THOMAS
INCREDULITÀ DI S. TOMASO
INCREDULIDAD DE S. TOMAS.

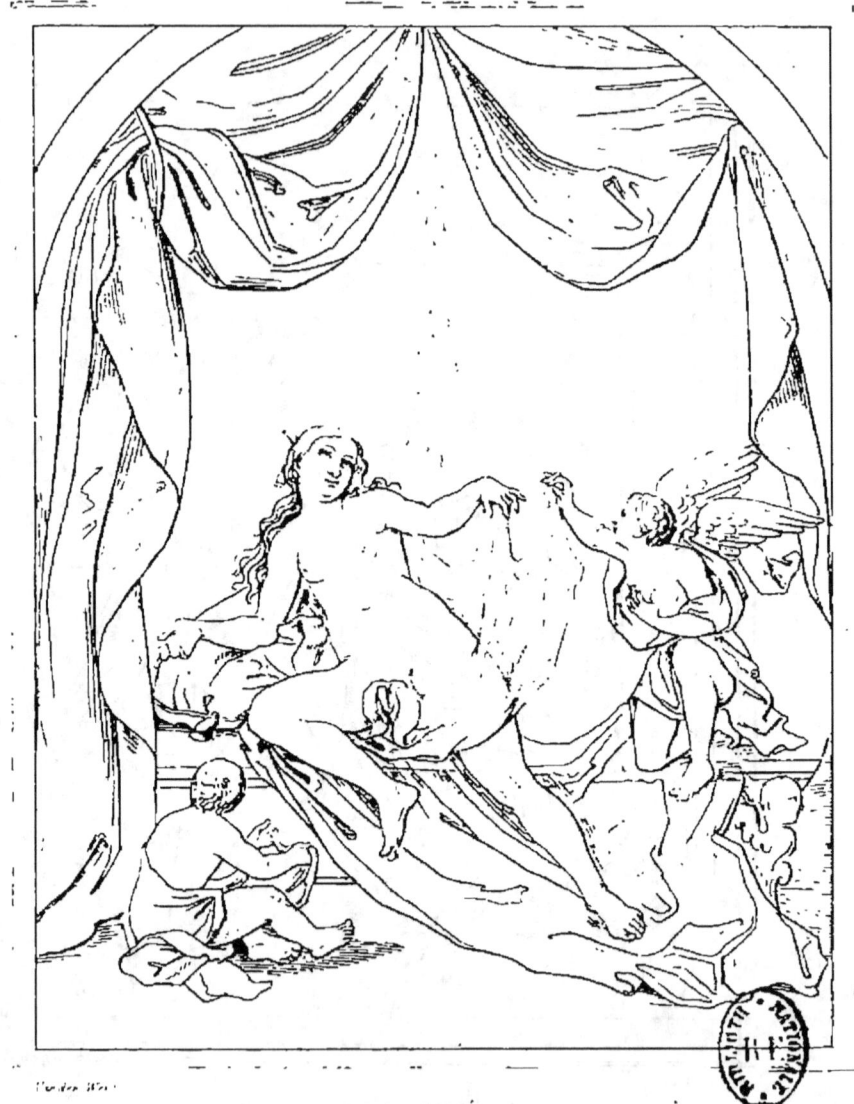

DANAÉ

T. 6 P. 83

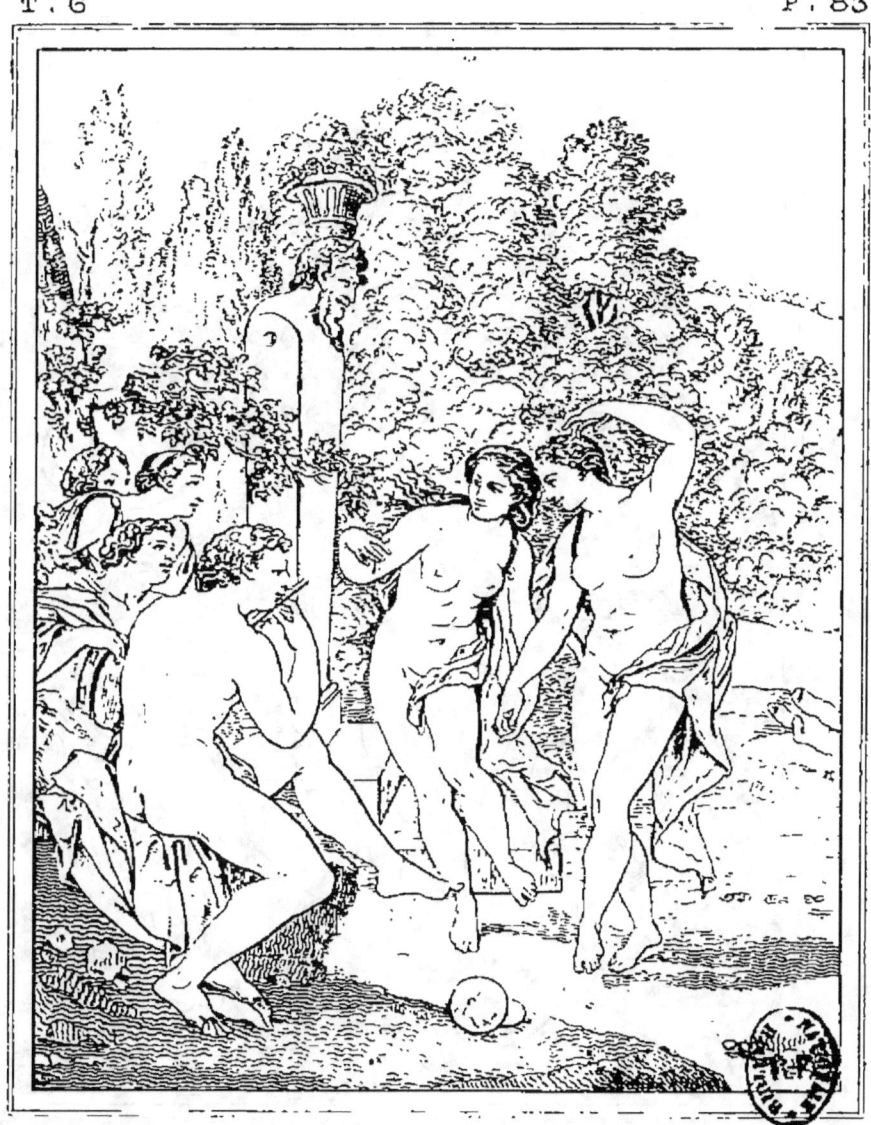

NYMPHES DANSANT

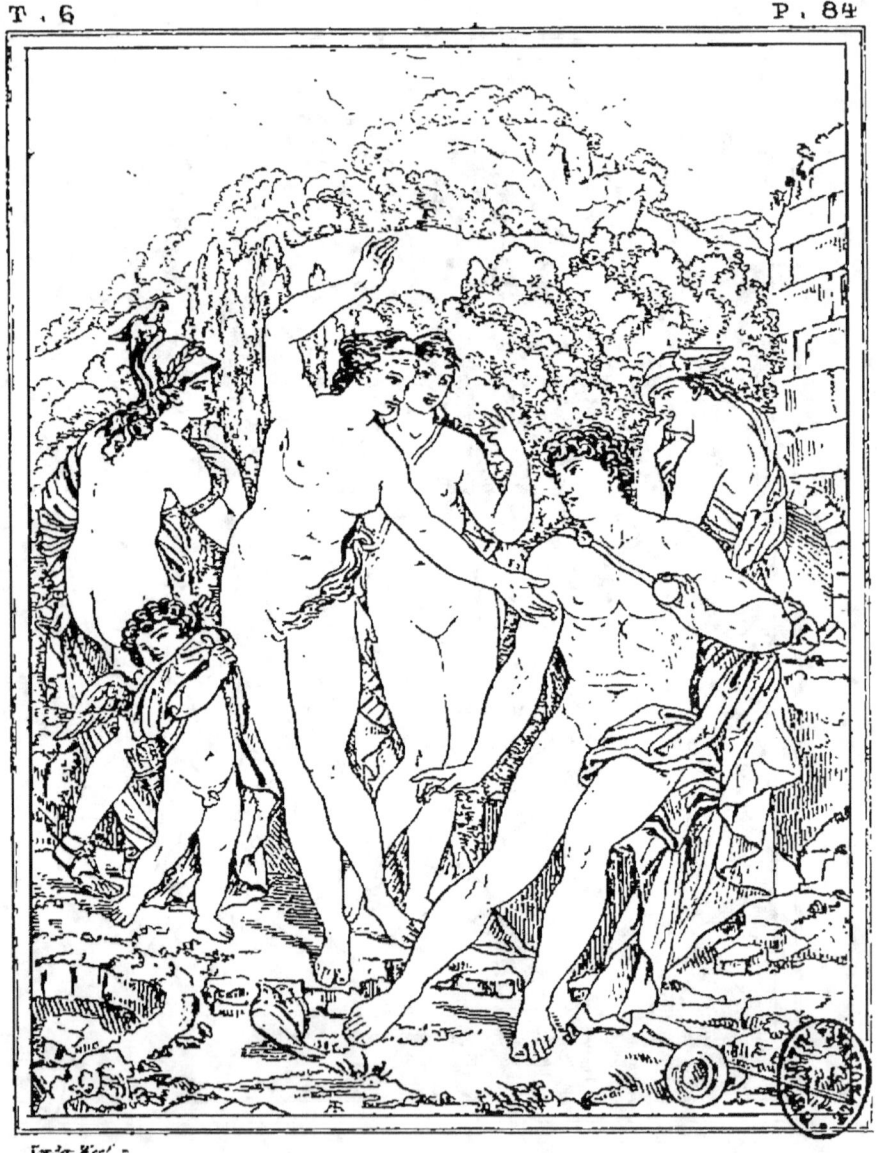

JUGEMENT DE PARIS

GIUDIZIO DI PARIDE.

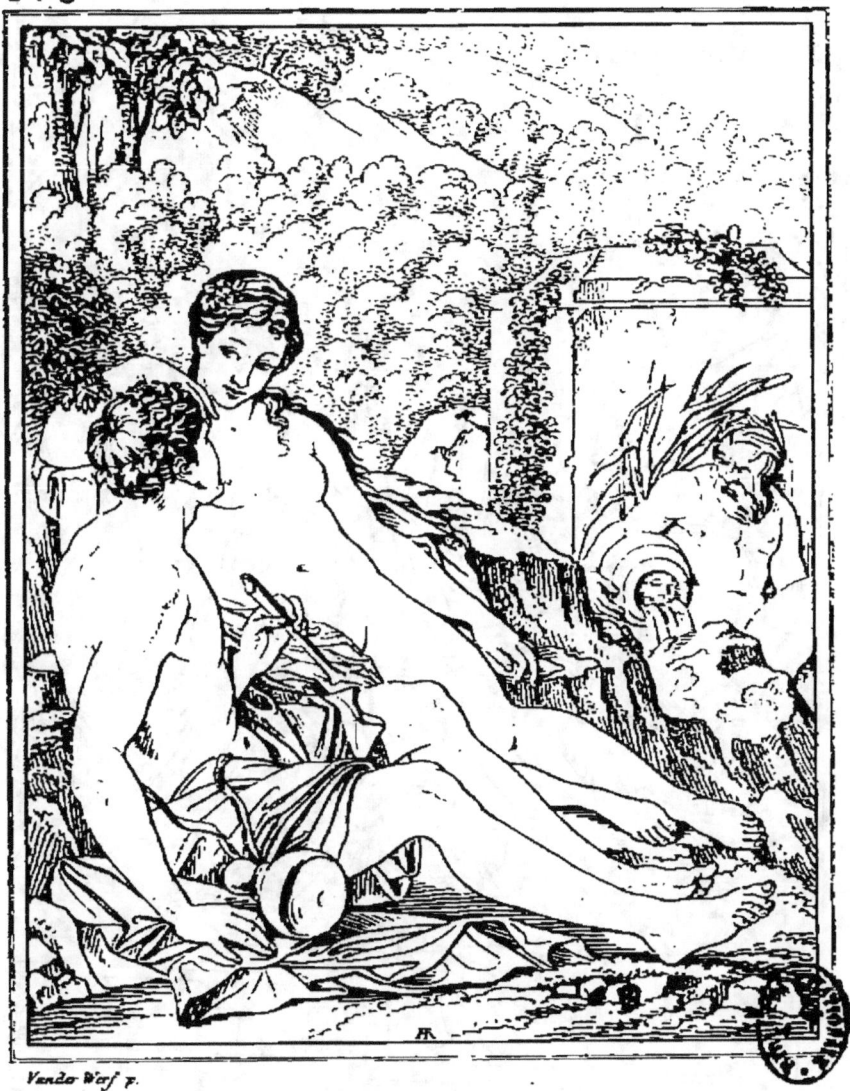

ŒNONE ET PÂRIS.

ENONE E PARIDE.

ENONA Y PARIS.

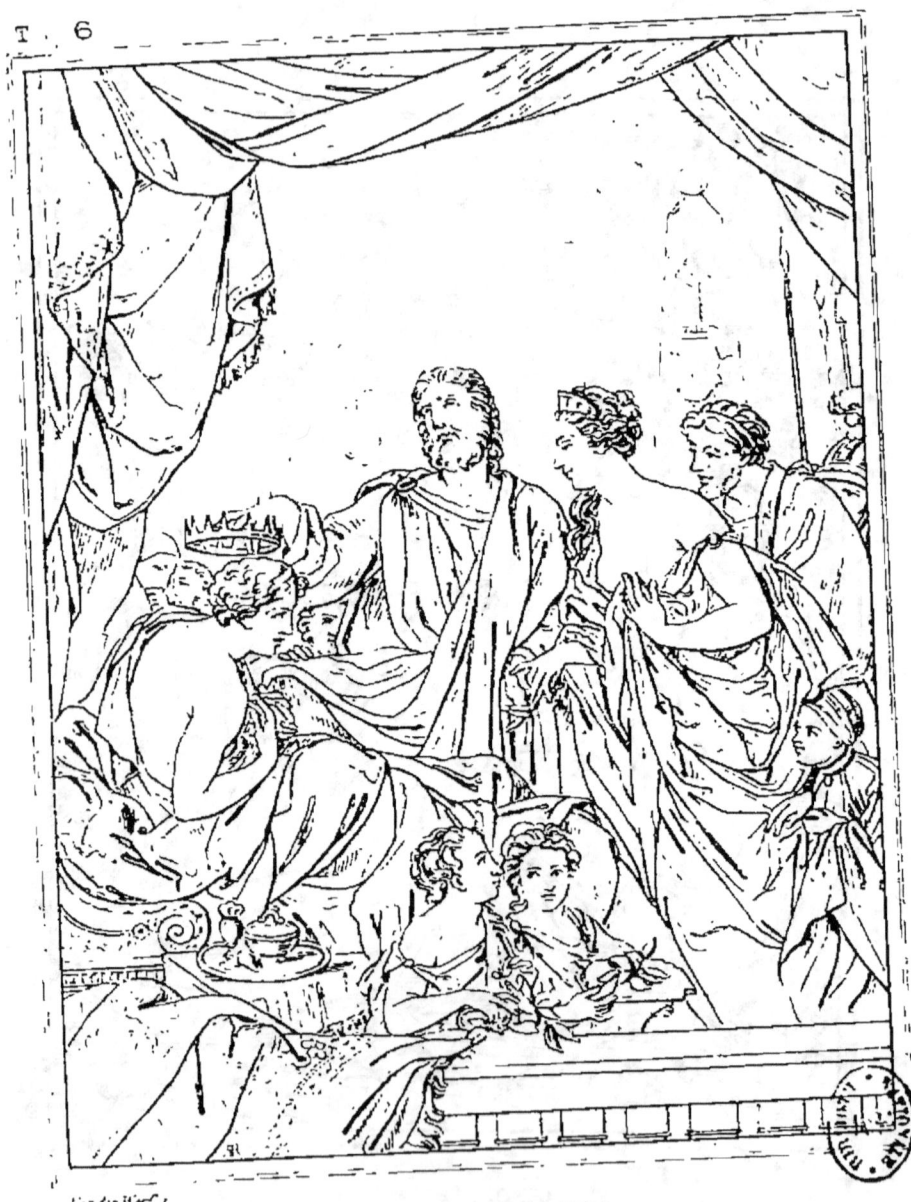

MALADIE D'ANTIOCHUS
MALATTIA D'ANTIOCO.
ENFERMEDAD DE ANTIOCO.

T. 6. P. 87

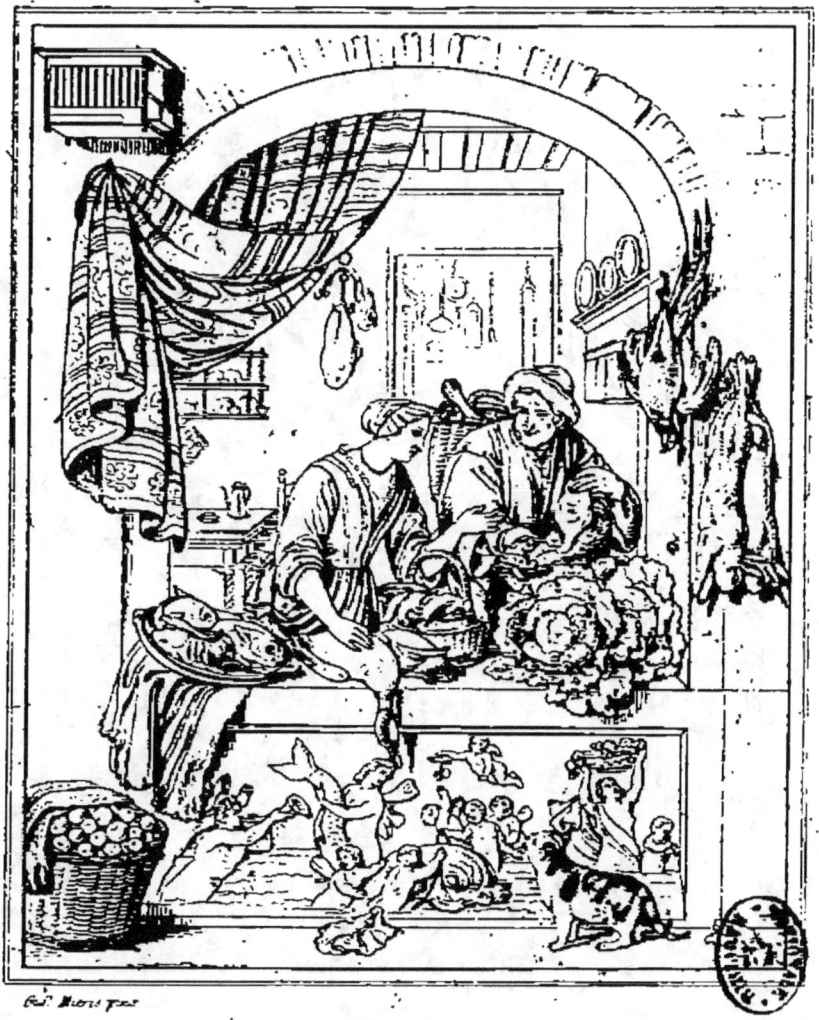

LE CHAT.

IL GATTO

EL GATO.

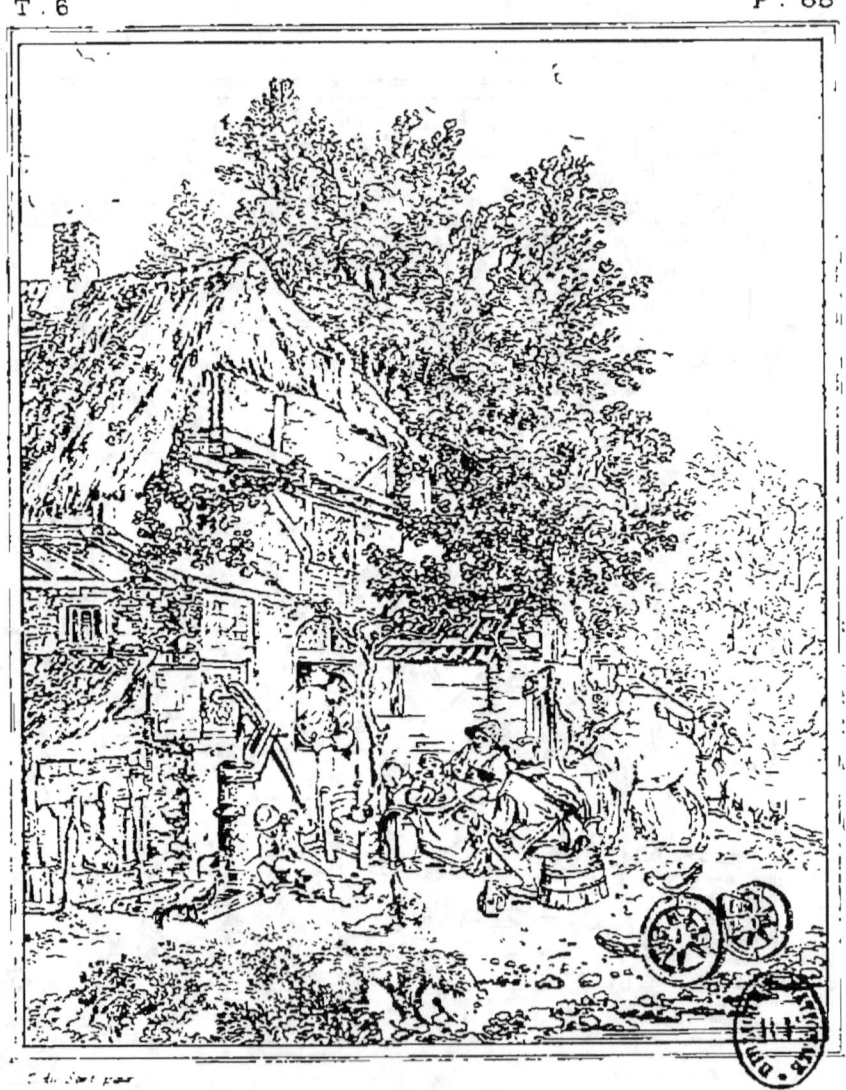

LA CHAUMIÈRE
LA CAPUCCIA
LA CABAÑA.

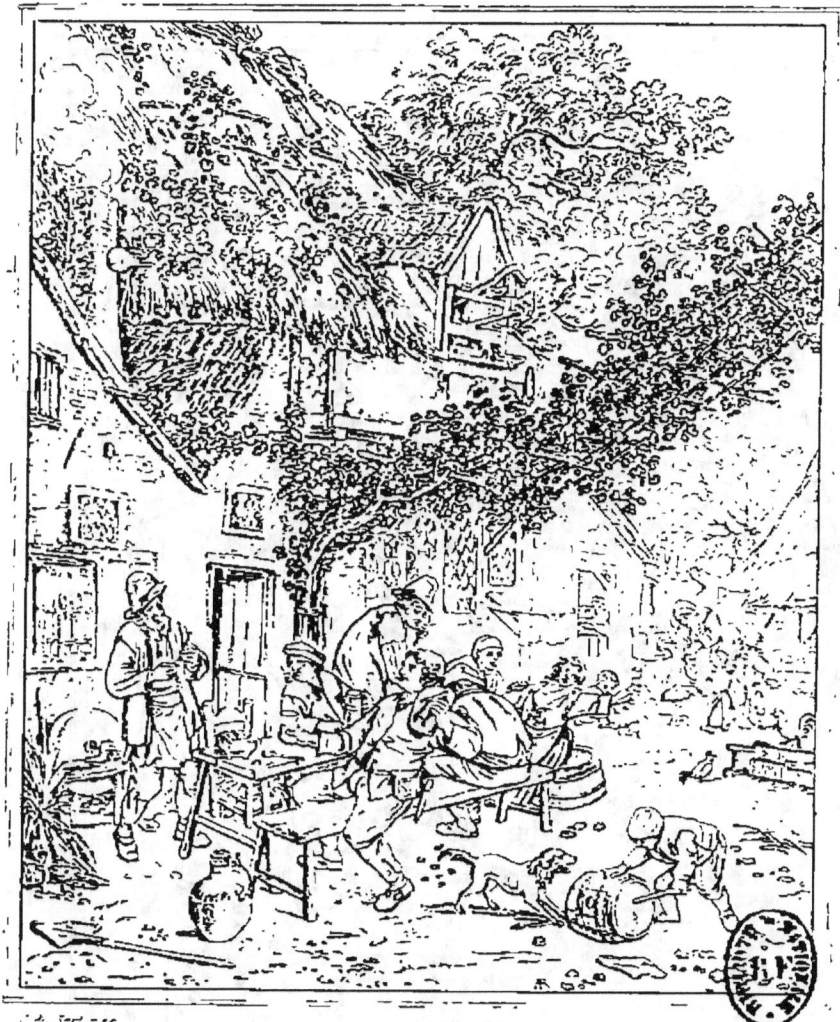

PAYSANS JOYEUX.
CONTADINI ALLEGRI
PAISANOS ALEGRES

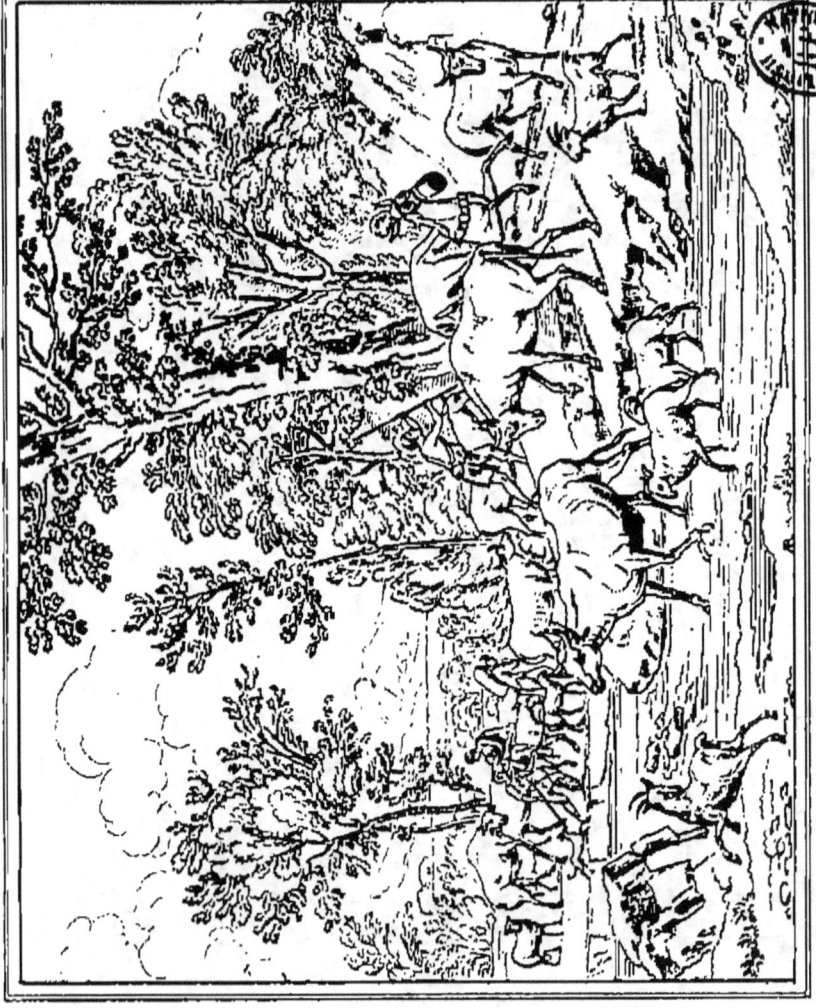

PAYSAGE — DIVERS ANIMAUX.
PAESETTO — VARII ANIMALI.
PAISAGE — VARIOS ANIMALES.

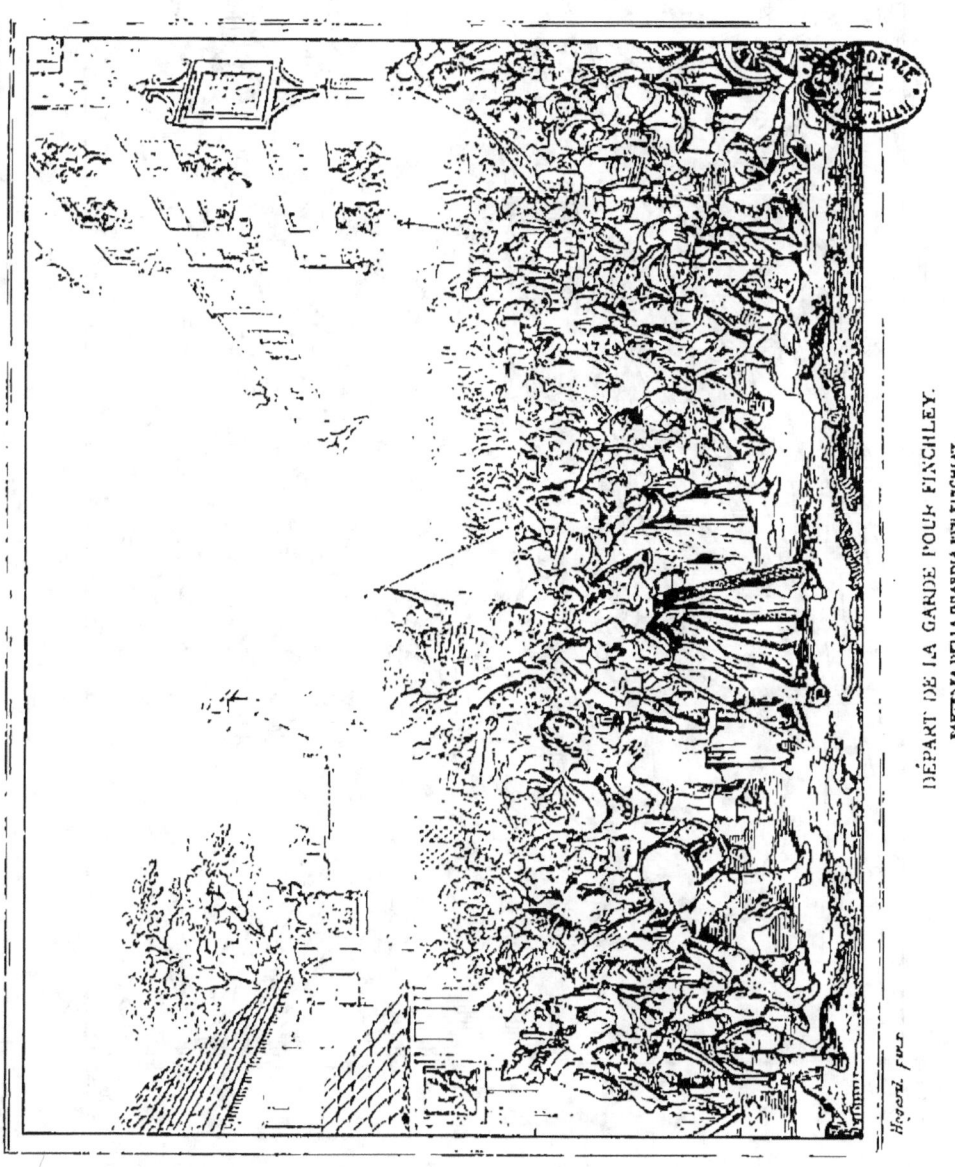

DÉPART DE LA GARDE POUR FINCHLEY.
PARTENZA DELLA GUARDIA PER FINCHLEY.

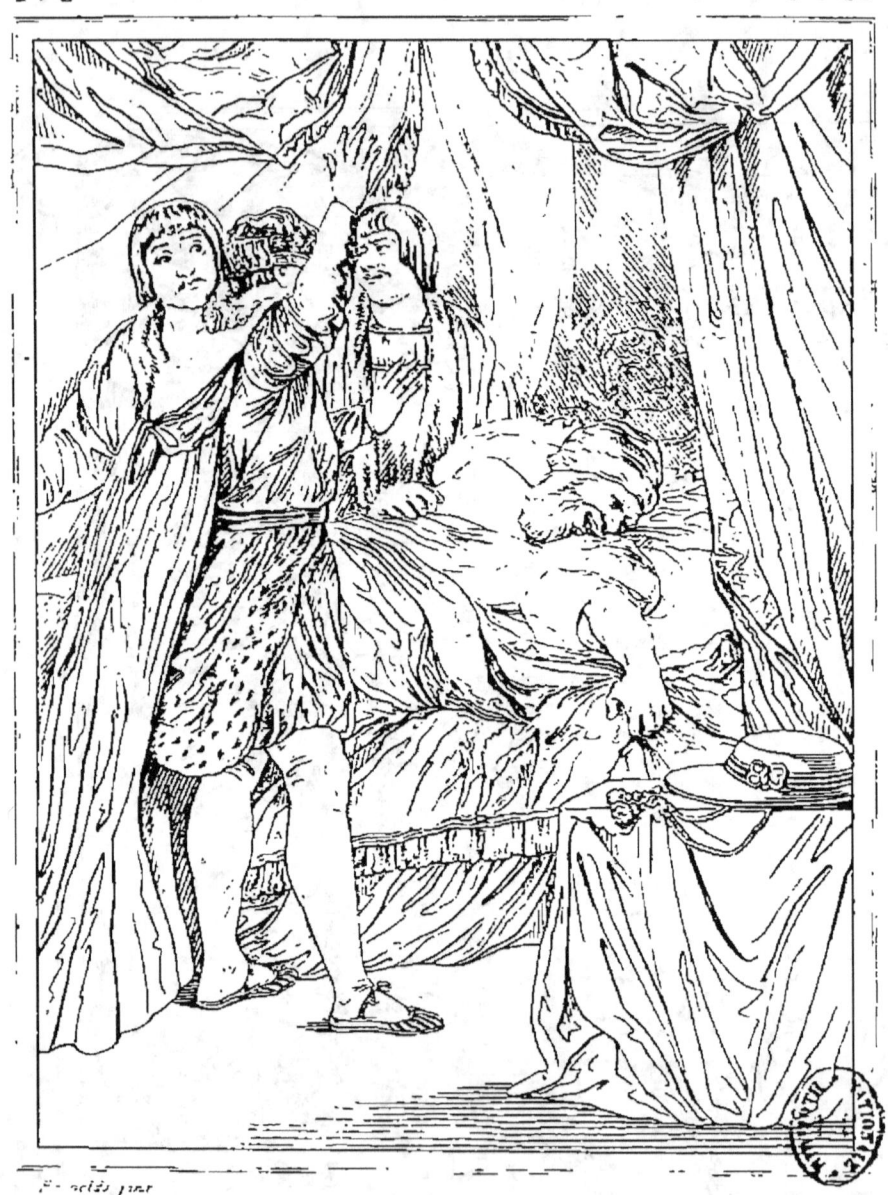

MORT DU CARDINAL DE BEAUFORT
MORTE DEL CARDINAL DI BEAUFORT

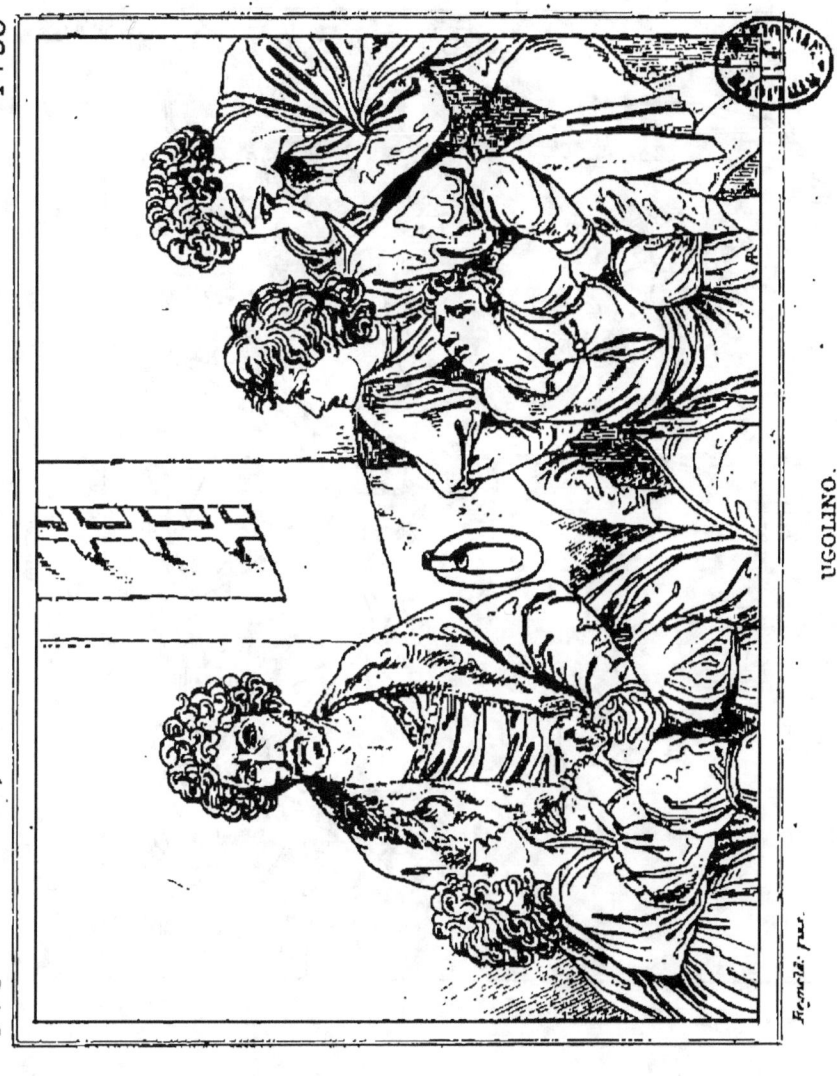

UGOLINO.

P. 94

T. 6

ACADÉMIE ENFANTINE.
ACADEMIA INFANTILE.

Fumée par

ALFRED III ROI DE MERCIE.

ALFRED THE THIRD OF MERCIA.

ALFREDO III RE DI MERCIA.

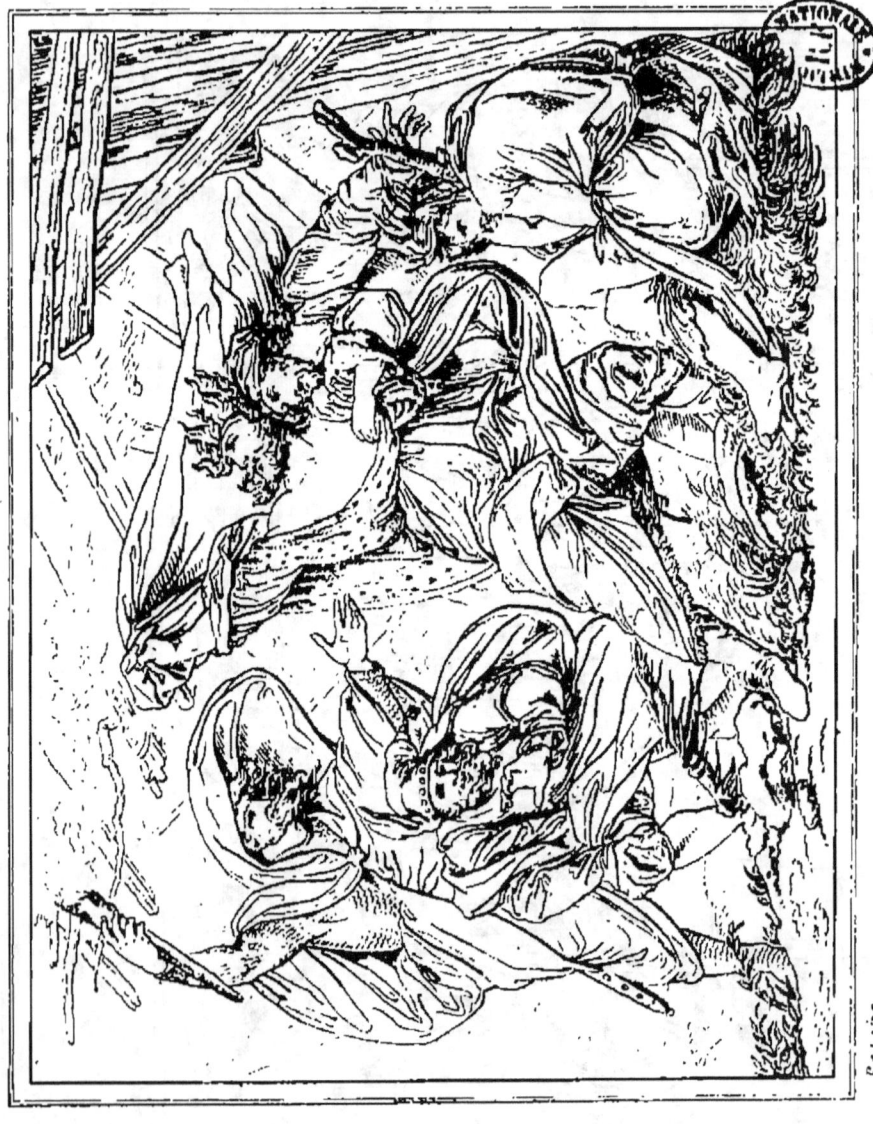

LE ROI LEAR PENDANT L'ORAGE.
IL RE LEAR DURANTE LA BURRASCA.

CROMWELL DISSOLVANT LE PARLEMENT

CROMVELLO SCIOGLIE IL PARLAMENTO.

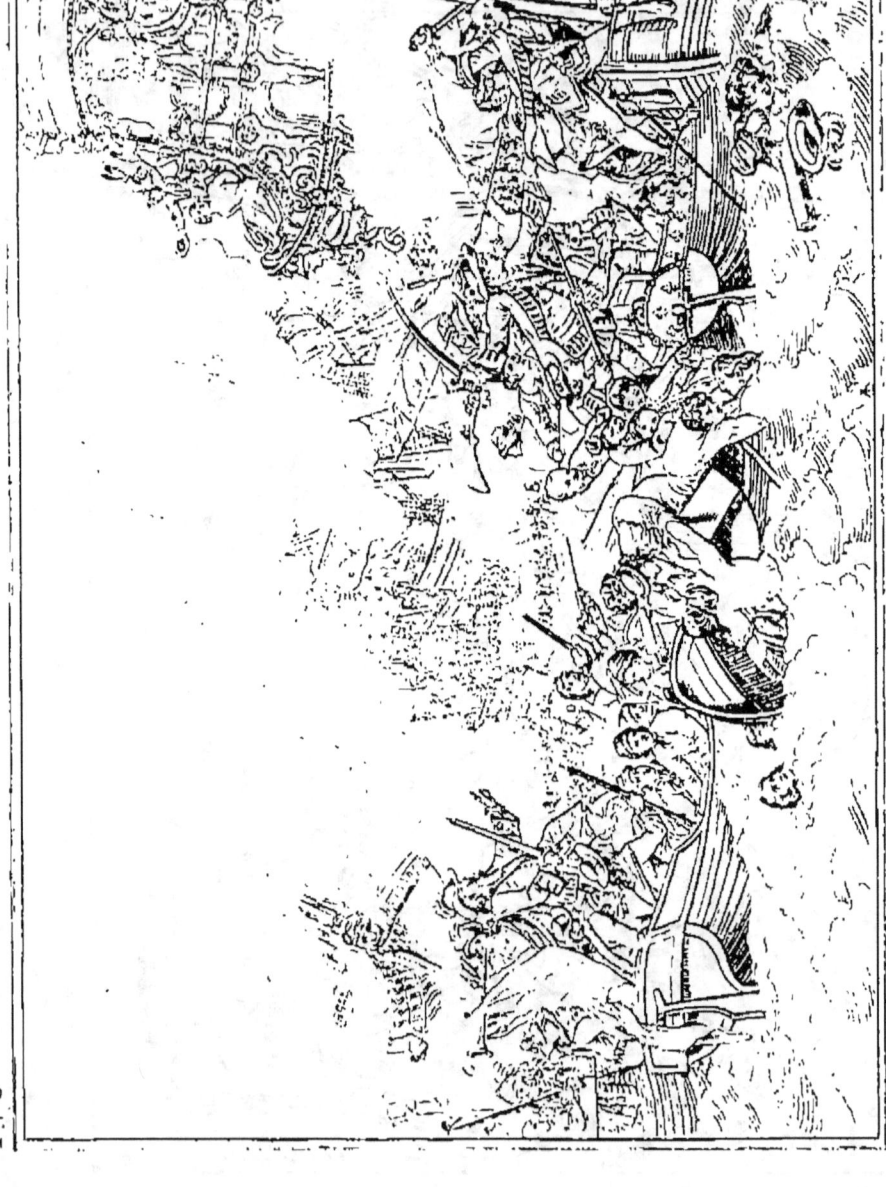

BATAILLE DE LA HOGUE.

ATTACK OF CAPE LA HOGUE. BATTAGLIA DELLA HOGUE.

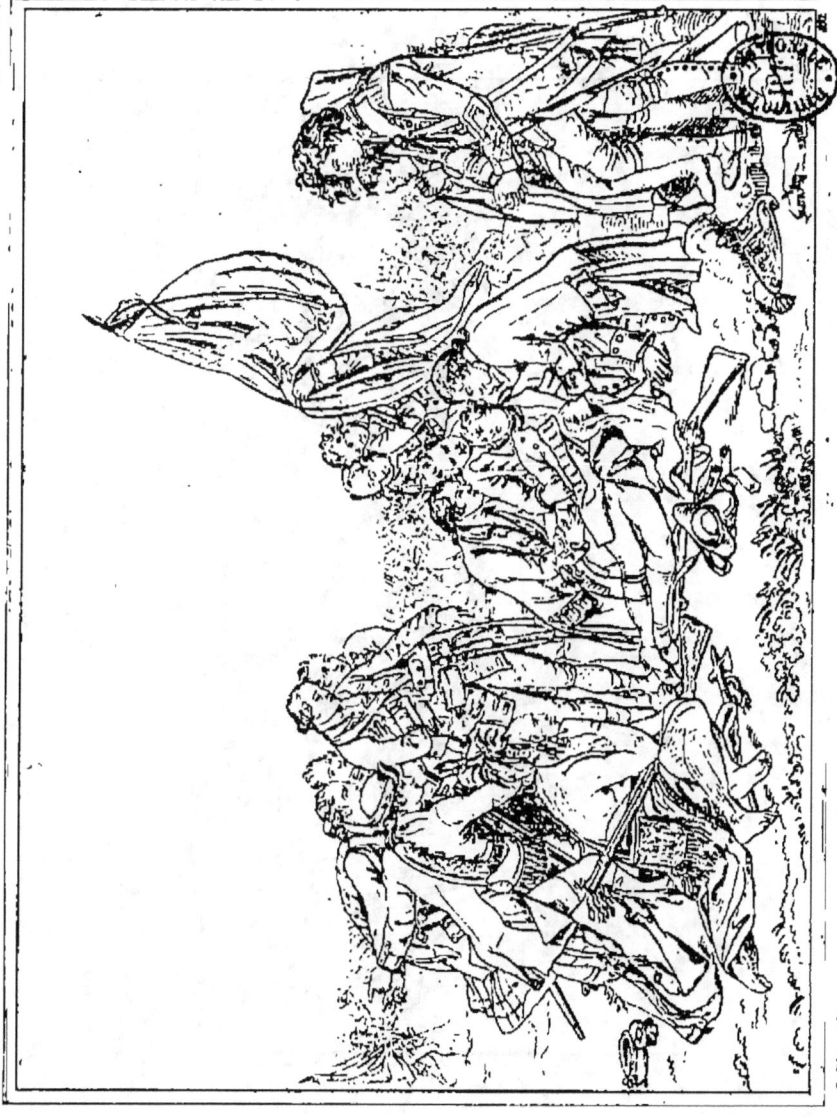

LA MORT DU GÉNÉRAL WOLFF.

THE DEATH OF WOLFF.

MORTE DEL GENERAL WOLF.

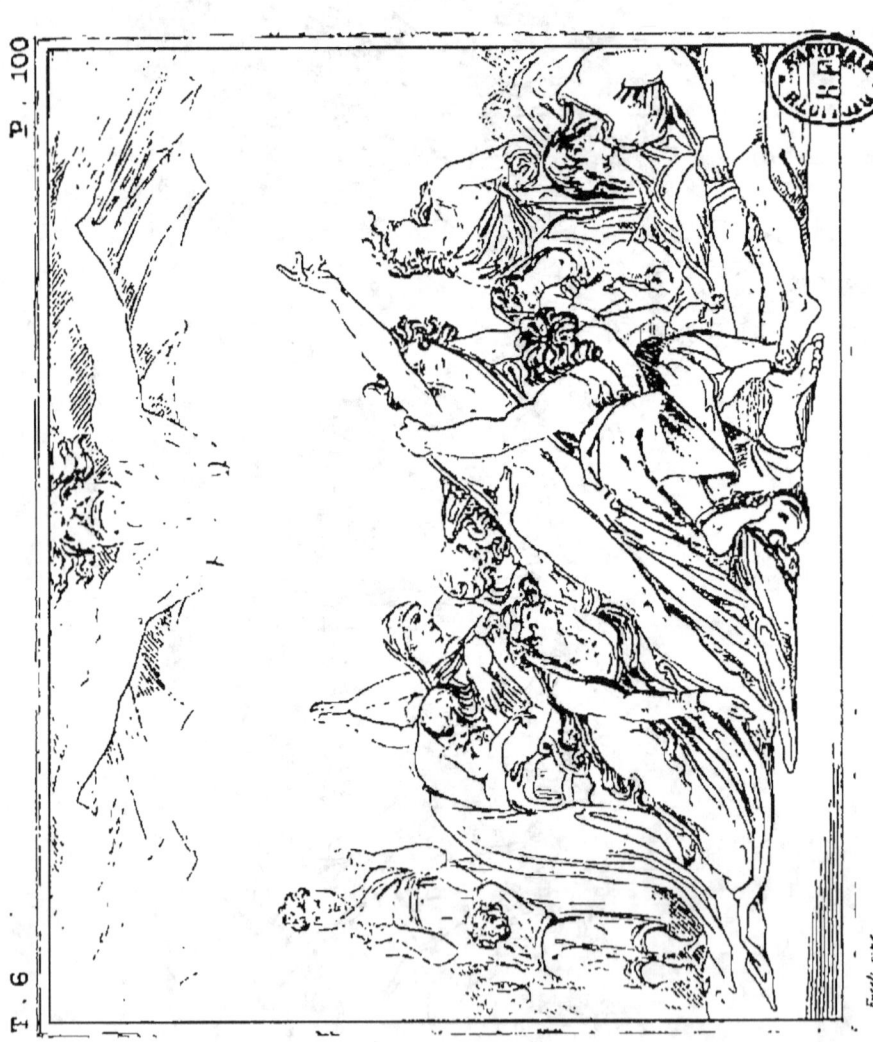

VISION D'UN HOPITAL

THE VISION OF THE LAZAR-HOUSE.

VISIOENE D'UN OSPEDALE

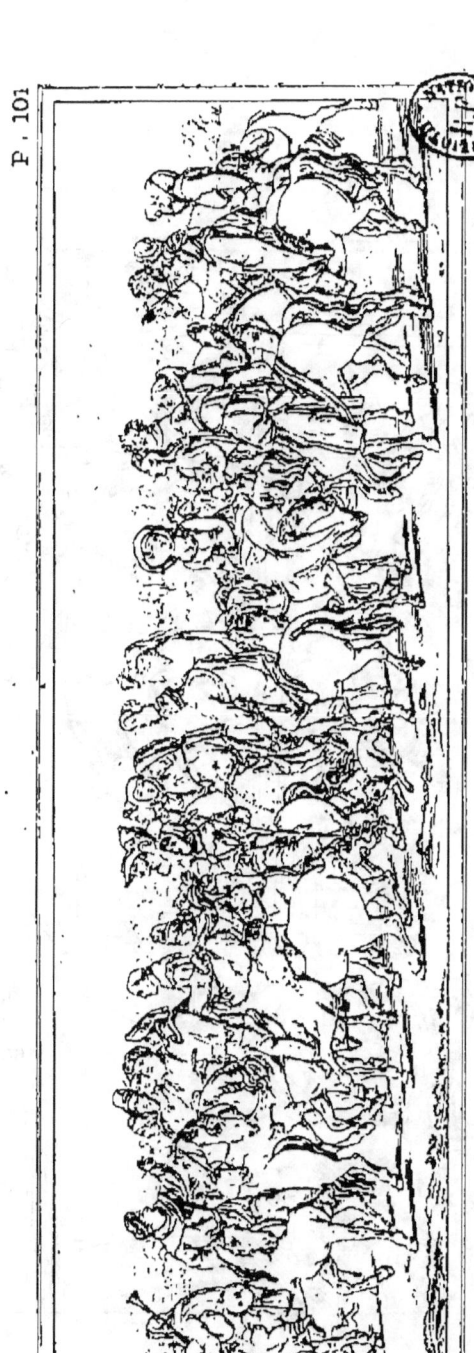

PÈLERINAGE A CANTORBERY.
PELLEGRINAGGIO A CANTORBERY.

LE PRINCE HENRY & FALSTAFF.

IL PRINCIPE ENRICO E FALSTAFF

LE BOSQUET DE VÉNUS.

THE BOWER OF VENUS

IL BOSCHETTO DI VENERE

T. 6 — P. 104

Lawrence pinx.

DEUX ENFANTS

DE F. BARTOLINI

BACCHUS ENFANT CONFIÉ AUX NYMPHES DE NISA.

THE INFANT BACCHUS BROUGHT BY MERCURY TO THE NYMPHS OF NISA

BACCO BAMBINO CONFIDATO ALLE NINFE DI NISA

MORT DE RIZZIO
MORTE DI RIZZIO

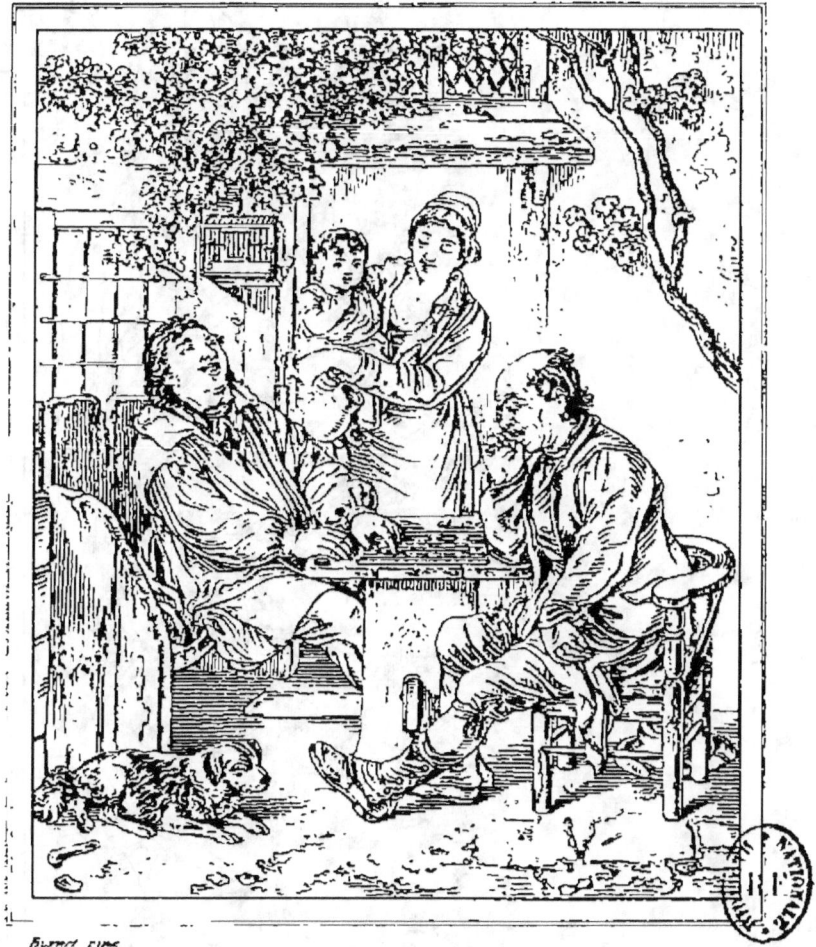

LES JOUEURS DE DAMES

I GIUOCATORI ALLE DAME

RICHARD 1er ET SALADIN.
RICCARDO 1.º E SALADINO.

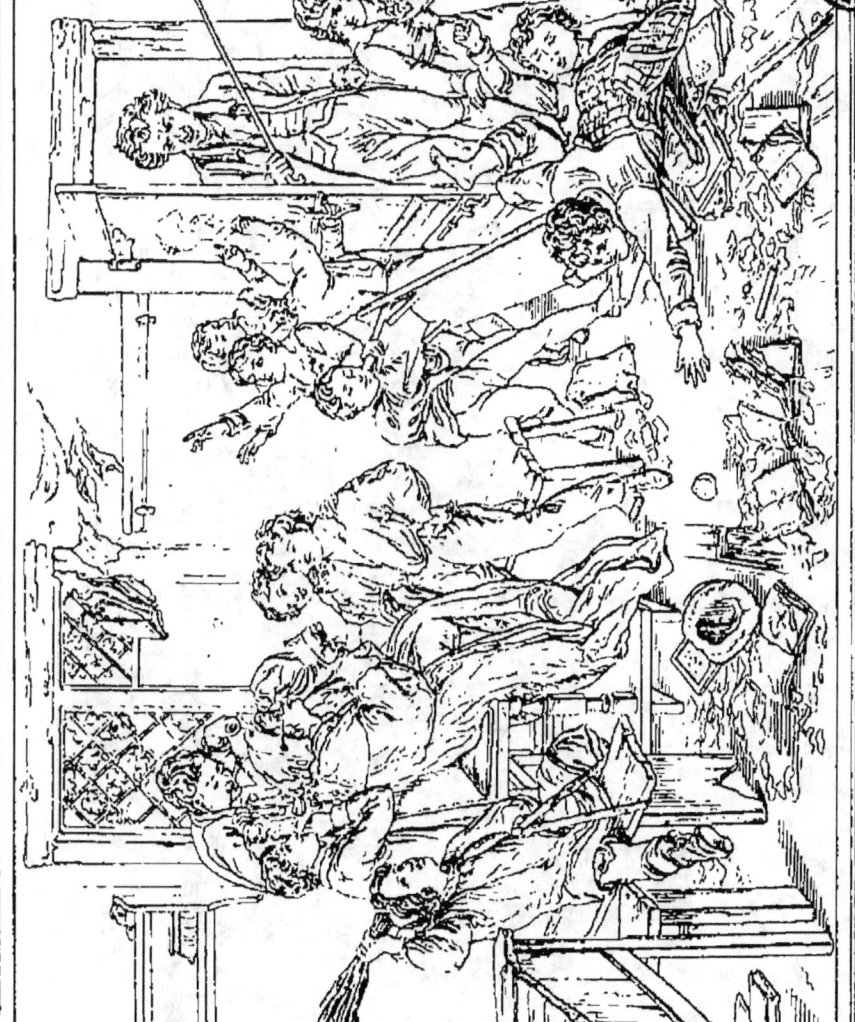

L'ÉCOLE EN DÉSORDRE

LA SCUOLA IN ISCOMPIGLIO
LA ESCUELA EN DESORDEN

LECTURE DU TESTAMENT
LETTURA DEL TESTAMENTO

LE JOUEUR DE VIOLON AVEUGLE.
IL CIECO SUONATORE DI VIOLINO.

LA SAISIE

LES POLITIQUES DE VILLAGE

I POLITICI DI VILLAGGIO

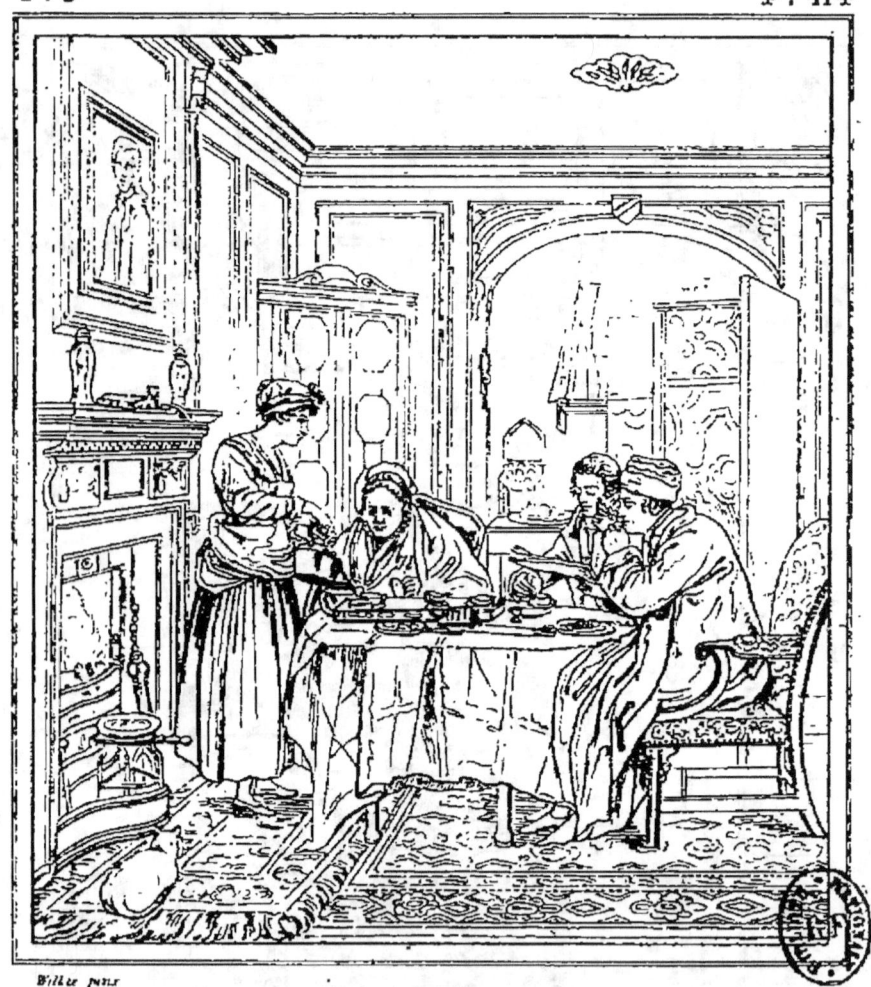

LE DÉJEUNER.

LA COLAZIONE

EL DESAYUNO.

LE COLIN-MAILLARD.
LA MOSCA CIECA.

LE JOUR DES LOYERS
IL GIORNO DELLA SCADENZA DEI FITTI

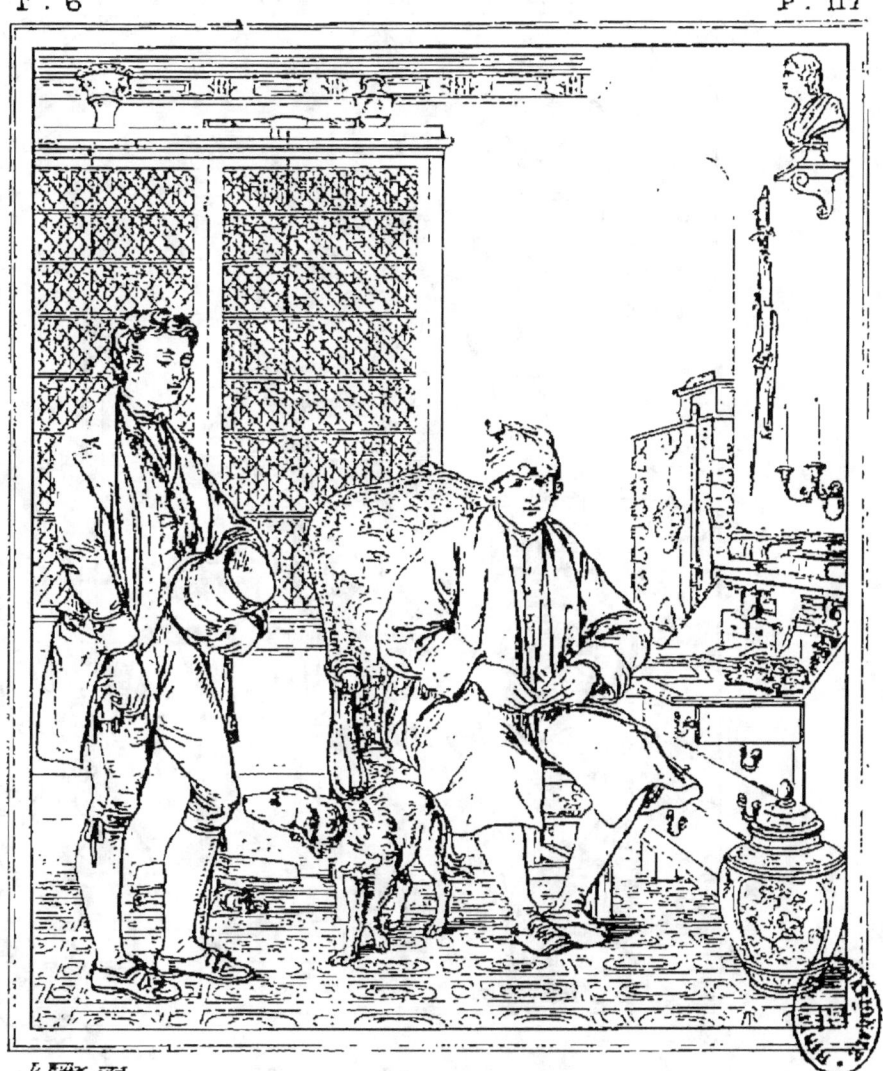

LA LETTRE DE RECOMMANDATION

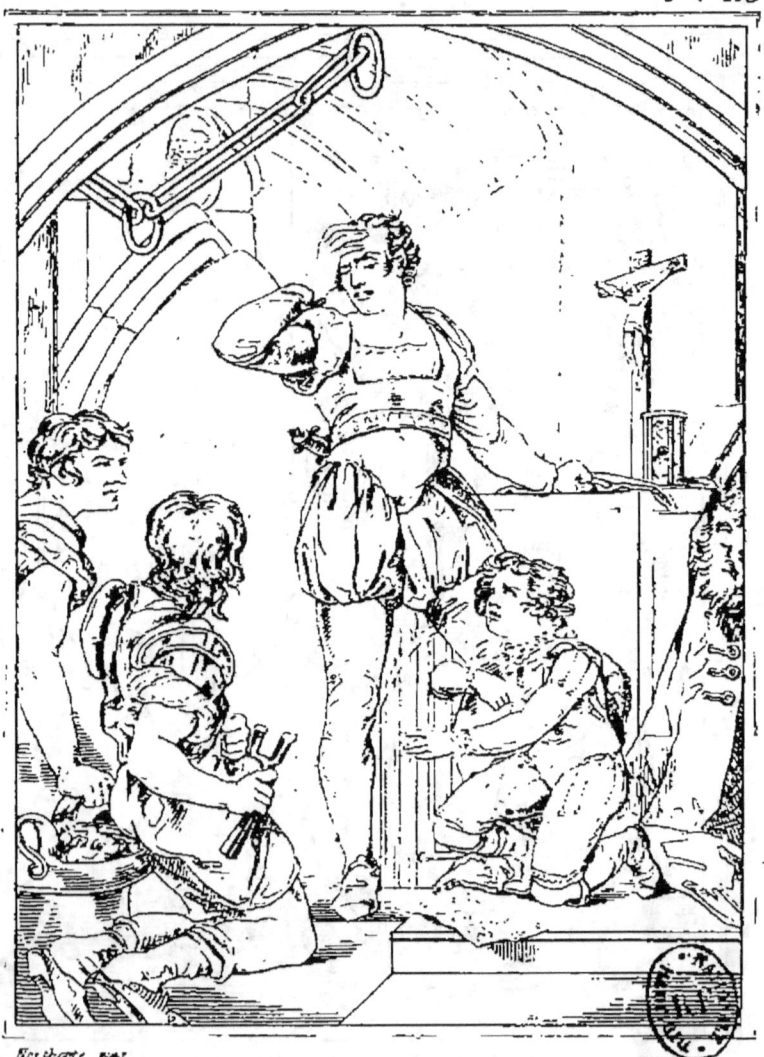

ARTHUR & HUBERT

ARTURO E UBERTO

JUGEMENT DE LORD RUSSEL.

www.ingramcontent.com/pod-product-compliance
Lightning Source LLC
Chambersburg PA
CBHW071531220526
45469CB00003B/736